LE SALON
DE 1834.

IMPRIMERIE DE DUCESSOIS,
quai des Augustins, 55.

LE SALON
DE 1834,

PAR

GABRIEL LAVIRON.

Orné de Douze Vignettes.

À LA LIBRAIRIE DE LOUIS JANET,
Rue Saint-Honoré, 202.

PARIS, M DCCC XXXIV.

INTRODUCTION.

Depuis que les hommes d'art ont méconnu l'influence qu'ils pouvaient exercer dans le monde, depuis qu'ils se sont laissé déshériter de l'importance sociale que leur assignait la haute mission qu'ils ont à remplir, pour se plier aux volontés capricieuses de ceux à qui ils avaient abandonné une direction qui n'appartient qu'à eux seuls, il leur a fallu céder tous les jours d'avantage, et ils ont perdu progressivement presque toute la considération dont ils jouissaient dans le principe.

Les premiers symptômes de cette déchéance datent de loin, mais jamais, en France ou nulle part

ailleurs, elle n'était allée au point où nous l'avons vue de nos jours : en effet, l'abandon de toute dignité a été tel qu'il n'y a pas de célébrité si éclatante, pas d'homme de génie si supérieur, qui ne se soit vu forcé de plier sous la dictature bureaucratique des commis d'une administration tracassière.

On ne pouvait guère attendre autre chose de ce troupeau sans courage, que la peur de la conscription avait poussé dans les ateliers de David ou de M. Fontaine. C'étaient les plus lâches de tous les laquais de l'empire, ils devaient naturellement prendre place après tous les autres. Mais on était en droit d'espérer mieux de la génération qui vint ensuite, alors que les ames fortes et les génies ardens ne couraient plus brûler leurs ailes au flambeau resplendissant de la gloire, alors que le bruit du canon ne venait plus électriser les imaginations ardentes, et les distraire des études sérieuses. Par quelle fatalité faut-il donc que l'avilissement de ceux-ci ait été pire que celui de leurs devanciers?

Cela vient de ce que les artistes en étant venus à un tel degré d'oubli d'eux-mêmes et de leur dignité, que, dans leur obséquieuse servilité, ils semblaient recevoir les outrages comme des bienfaits, les injustices

comme des faveurs, les plus jeunes, rebutés et flétris par l'exemple de tant de bassesses, se sont habitués à ne plus voir dans l'art qu'un moyen de faire fortune, un métier plus ou moins lucratif, suivant qu'ils sauraient plus ou moins bien en tirer parti. Dès lors, ils n'ont plus songé qu'aux mille petites ruses par lesquelles on fait son chemin dans ce monde; et ils ont dépensé en basses intrigues, l'intelligence qui leur avait été donnée pour produire des œuvres grandes et belles.

En sorte que le jour où les mangeurs de budgets, lassés de voir détourner de leurs poches les modiques sommes votées à regret pour les beaux-arts, leur ont demandé ce qu'ils faisaient au monde, et à quoi ils pouvaient être bons au milieu de la société actuelle, il ne s'est trouvé personne pour répondre, personne du moins qui ait relevé, avec la publicité suffisante, une question aussi ridicule au moins, qu'impertinente.

L'art [1], c'est la vie de tout ce qui est, c'est l'ame de tout ce qui sent et qui pense, c'est le nerf social.

[1] Le mot art est pris ici dans son acception la plus large possible, sa signification embrasse la totalité des connaissances humaines qui sont du ressort de l'intelligence. Pour Dieu, qui voit l'ensemble, il n'y a qu'un tout parfaitement homogène, qu'un art, qu'une science,

qui ressent et communique toutes les joies et toutes les douleurs, c'est le centre commun, c'est le lien qui embrasse chacune des parties pour en faire un tout ; sans lui, il n'y a plus que des existences individuelles, la société n'est plus possible. Par lui, elle devient un ensemble d'harmonie, un tout organisé, qui vit et qui a conscience de son existence.

Du moment où l'art perd quelque chose de son activité et de son influence, les nations sentent diminuer la plénitude de leur vie sociale. En sorte qu'à force de le repousser et de l'exiler de la vie commune, on en vient à cet esprit d'égoïsme étroit, à cet indi-

comme on voudra l'appeler ; pour l'homme, qui n'en peut voir que les détails, qui ne peut se faire une idée du tout que par le rapprochement et la comparaison des parties qu'il a découvertes, il existe nécessairement des divisions qu'on a régularisées autant que possible, afin d'y pouvoir enregistrer à mesure toutes les découvertes. Mais ces classifications n'ont rien de réel, et il n'existe pas de ligne de démarcation bien tranchée entre tel et tel art, telle et telle science, pas plus qu'il n'en existe entre l'art et la science. Il est impossible, en effet, de déterminer le point où finit l'homme d'art dans un architecte, et où commence le géomètre, le physicien ; où finit le savant dans un livre de science, et où commence le littérateur ; où finit le peintre dans une grande composition, et où commence l'anatomiste, l'historien, le philosophe. Ainsi, quand on a séparé l'art de la science, quand on a distingué plusieurs arts, plusieurs sciences, on n'a fait autre chose que de planter des jalons pour reconnaître le terrain qu'on avait parcouru, d'arrêter des divisions fixes pour aider le travail de la mémoire.

vidualisme désolant, à cet abrutissement stupide, vers lesquels certaines gens semblent s'être donné la tâche de précipiter la civilisation.

Une société où l'art se meurt, c'est le paralytique étendu sur son lit : il vit encore quelque temps d'une vie inerte, sans rien voir et sans rien comprendre ; il ne souffre pas, mais il n'a pas conscience de son être.

Dans le corps social, l'art et l'industrie, comme dans le corps humain, la tête et le cœur, sont les deux centres, les deux foyers indispensables de la vie, et ils ont l'un sur l'autre une telle réciprocité d'influence, que l'un ne peut éprouver une altération notable, sans que l'autre n'en ressente à l'instant même les effets.

Il y a des peuples chez qui l'art, plus avancé, domine l'industrie ; d'autres, au contraire, chez qui l'industrie, trop tôt développée, a laissé peu d'importance au sentiment des arts ; comme il y a des hommes d'une sensibilité telle qu'elle nuit au développement de leur puissance physique, et d'autres chez qui la puissance du système sanguin s'est développée aux dépens de la sensibilité nerveuse. Mais les organisations les plus complètes sont certaine-

ment celles chez qui les deux systèmes sont parfaitement en équilibre.

Vouloir sacrifier l'art à l'industrie, ne me semble pas une prétention moins extravagante que celle d'un médecin qui conseillerait à ses amis d'interrompre en eux toute communication entre le cerveau et le reste du corps, pour détruire le système nerveux qui leur procure un luxe de sensations, une superfluité de bon sens, dont ils n'ont pas besoin pour se bien porter.

On est allé jusqu'à dire, que l'art ne se manifeste jamais chez une nation, que lorsqu'elle est arrivée à une certaine richesse, et qu'alors il prend place, comme une chose rare et curieuse, parmi les inutilités qu'alimente le luxe des grandes villes. Mais il suffit de jeter un coup d'œil sur l'histoire de l'humanité, pour voir que cela n'est pas vrai.

L'art est aussi vieux que le monde. Il est de tous les temps, de tous les lieux.

Il est dans tout : depuis les ciselures qui décorent le casse-tête d'un sauvage, jusqu'au monument le plus complet de tous les arts réunis ; depuis les ébauches informes d'un Indien qui se fait un manitou, jusqu'au mystique du principe immatériel que l'on sent à

sculpteur qui fait vivre le marbre, jusqu'au peintre qui fait penser la toile ; depuis le chant de guerre d'une tribu arabe, jusqu'à *la Marseillaise* du peuple français ; depuis Homère jusqu'à Byron.

Le premier architecte s'est fait un abri avec quelques branches d'arbres, et peut-être dans son inexpérience, lui a-t-il fallu dépenser plus d'imagination et de logique, pour les arranger ensemble de manière à se garantir également bien du chaud et du froid, de la pluie et du soleil, qu'on n'en met aujourd'hui à la fabrication des monumens commandés par la direction des travaux publics.

Mais à mesure que la position de l'homme s'améliorait, son goût se formait par l'expérience et la comparaison des objets, et il lui a fallu une habitation mieux distribuée, plus commode, plus pittoresque.

Dès les premiers pas de la race humaine, la grande idée de Dieu domine toutes les autres et préside au mouvement social. Dès lors la religion est à la tête du progrès.

En effet, il y a dans les hautes méditations d'art et de science quelque chose de profondément mélancolique, qui élève l'ame et la porte à l'adoration

chaque pas dans la nature. Et, comme on sait, chez toutes les nations, les hommes d'art et de science, les savans, *sapientes*, ont été les premiers instituteurs des peuples.

Ce serait peut-être ici le cas de faire l'histoire de l'art depuis les premiers jours de son existence en Orient, de le suivre dans toutes les voies qu'il a parcourues, d'étudier cette Inde toute pleine encore de parfum et de poésie, après des siècles d'avilissement, et de refaire avec les débris du passé l'histoire de toutes les directions qu'il a suivies, de toutes les modifications qui lui ont été successivement imposées à travers les révolutions et les conquêtes.

Mais ces recherches nous entraîneraient au-delà des bornes, nécessairement très restreintes, d'une introduction, dans laquelle on ne peut qu'indiquer rapidement les aperçus les plus saillans.

Après l'art d'Orient, si fantastique dans ses formes, si riche dans ses ornemens, après ou plutôt en même temps, quoique sous d'autres influences, vient l'art simple et imposant des prêtres égyptiens, qui s'abaissant de ses proportions gigantesques, pour se prêter aux moyens d'exécution dont les artistes grecs pouvaient disposer, peupla leur pays de monumens purs, sévères et élégans.

Ensuite viennent plusieurs siècles de discussions académiques, d'hésitations et d'incertitudes, qui durèrent jusqu'au temps où s'éleva l'empire romain, dont l'unité centrale fit taire un instant les tiraillemens particuliers.

Sans frein, sans limites, l'art du Bas-Empire fut puissant et fougueux comme semble devoir l'être celui de notre époque; il cherchait avant tout la vie et le mouvement, guidé, comme par instinct, vers une régénération dont chacun sentait alors un immense besoin.

Alors tous les systèmes furent repris, pesés, comparés, non pas avec des idées d'éclectisme, mais avec celles de synthèse : comme aujourd'hui, l'analyse du passé se faisait au profit de l'avenir.

Et puis, quand tout fut amené à point, l'édifice chrétien s'éleva vers les ruines de l'empire, labouré en tous sens par les invasions des barbares.

A une religion nouvelle, il fallait un art nouveau : le christianisme du Bas-Empire eut son art bysantin, le christianisme du moyen-âge son art arabe-saxon, qui furent chacun en particulier une manifestation complète de la pensée religieuse de leur époque.

L'un s'abima sous la conquête, l'autre fut renversé par une révolution dans les idées.

Pour expliquer le mouvement de réaction vers l'art antique, auquel on a donné le nom de renaissance, certaines gens font intervenir je ne sais quels artistes grecs, qui, chassés de leur pays par la domination turque, auraient rapporté en Italie ce qu'ils nomment exclusivement le bon goût, conservé, on ne sait par quel miracle, dans leur pays. Mais à Constantinople on était aussi chrétien qu'en Europe, seulement l'art y était plus lourd, moins élancé, moins mélancolique.

Il y eut changement, parce que, l'humanité se sentant trop à l'étroit dans l'art symbolique du christianisme, on éprouva le besoin de se rapprocher de la nature. Alors l'étude des ouvrages de l'antiquité, qu'on découvrait partout en fouillant le sol d'Italie, vint en aide à l'inexpérience des novateurs, et peu à peu l'art perdit toute trace de son caractère primitif.

Ce qui prouve le peu d'importance qu'on doit accorder à l'influence de l'intervention grecque, c'est que le passage ne fut pas brusque et tranché, mais conduit lentement par des hommes qui ne savaient pas bien au juste où ils marchaient.

Dans cette époque de transition parurent successivement le Cimabuë, les Giotto, les Orcagna, les Masaccio, les Fiesole, etc., peintres sublimes et pleins de foi, dont nous pouvons bien jusqu'à un certain point apprécier le mérite, mais dont il nous est impossible de comprendre la pensée intime, parce que le langage mystique qu'ils parlaient est perdu pour nous.

Tous ces artistes se succédaient, se relâchant toujours de plus en plus de l'exigence des règles qu'avaient suivies leurs devanciers; enfin les derniers venus abordèrent franchement la nature.

En première ligne, dans cette voie nouvelle se trouve l'école de Florence, qui, tout en conservant la simplicité et le haut style de l'époque religieuse, sut y joindre ce caractère de science profonde qui la distingue entre toutes les autres. La science prodigieuse des artistes florentins avait passé en proverbe par toute l'Italie.

Michel-Ange et Léonard de Vinci étaient à la fois peintres, sculpteurs, musiciens, architectes, ingénieurs civils et militaires; Michel-Ange a laissé des poésies dignes de son grand nom. Le Vinci a écrit des volumes de géométrie, de médecine et d'ana-

tomie comparée. Fra Bartholomeo, le Bronzin, fra Giocondo, furent des hommes d'une science et d'une érudition profonde.

Après eux vint Raphaël, qui profita de tout ce qui avait été fait avant lui, pour arriver à la pureté de style, à l'élégance de forme, à la science de dessin, qui caractérisent sa peinture.

Tandis qu'à Venise, le Giorgion inventait la couleur et l'effet; suivi de près par le Titien, par Paul Véronèse et toute la brillante école vénitienne.

Cependant, il restait encore quelque chose de l'art mystique en Allemagne, soit qu'il convînt mieux au caractère des habitans, soit à cause de l'éloignement des monumens antiques. On le retrouve mélancolique et puissant dans Albert Durer, élégant et mélancolique dans Lucas de Leyden.

Ensuite vinrent les écoles académiques, qui voulurent contraindre les élèves à pasticher éternellement leurs maîtres. Puis, quand on eut compris que cela était absurde, surgirent les écoles de juste-milieu, qui, marchant entre tous les systèmes, ne produisèrent jamais rien d'exagéré, mais souvent des œuvres d'une nullité et d'une platitude exemplaires.

L'école académique produisit ce qu'elle pouvait produire, quelques illustrations mort-nées, quelques célébrités de la force de celle du Guiseppino, peintre bravache et rodomont, qui s'en allait bravement proposer un cartel aux Carraches qu'il savait plus lâches que lui, et reculait devant le Caravage.

Les doctrines des Carraches firent fureur dans leur nouveauté. Ardens à l'opposition, quelques jeunes gens les suivirent de bonne foi ; mais presque tous les abandonnèrent ensuite ou restèrent dans la médiocrité. Comment, en effet, quelque chose de fort et de vivant aurait-il pu en sortir ? Leurs principes étaient ceux des éclectiques de tous les temps, de ces hommes prétentieux, qui, incapables de trouver rien que de mesquin dans leur pauvres têtes, s'en vont quêtant de tous côtés des idées qu'ils puissent exploiter.

L'éclectisme n'est pas si neuf que certaines gens voudraient le faire croire ; il y a long-temps que des intrigans, sans portée comme sans courage, ont essayé de faire prendre l'impertinence de leurs manières et les tracasseries de leurs doctrines pour le génie et la puissance qui leur manquaient ; c'était là le caractère le plus saillant de toute cette école ; on ne peut mieux le démontrer qu'en donnant textuellement un

sonnet dans lequel Augustin Carrache a laissé sa recette pour faire un peintre accompli :

> Chi far si un buon pittor brama e desia
> Il disegno di Roma abbia alla mano;
> La mossa col' umbrar Veneziano,
> E il degno colorir di Lombardia;
>
> Di Michel-Angiol la terribil via,
> Il vero matural di Tiziano,
> Di Corregio lo stil puro e sovrano,
> E di un Raphaël la vera simetria :
>
> Del Tibaldi il decoro e il fondamento.
> Del dotto Primaticio l'inventare,
> E un po di grazia di Parmigiano.
>
> Ma senza tanti studij e tanto stento,
> Si sponga solo l'opre ad imitare
> Che qui lassioci il nostro Niccolino.

C'étaient là les principes avoués hautement par cette école; aussi les quelques peintres qui l'on suivie jusqu'au bout n'ont-ils fait que de la peinture de fabrique, et bien peu se sont élevés à la hauteur de l'Albane. Celui-ci, comme tous les imitateurs, chargea la manière de ses maîtres et l'appauvrit. Le grandiose des Carraches, le haut style de leurs figures, les préserve presque toujours de l'extrême fadeur; mais l'Albane, c'est l'éclectisme incarné, le juste-milieu accompli, c'est la nullité.

Stupide au milieu de ces spirituels éclectiques, méconnu, baffoué, moqué, joué, s'élevait le Dominiquin, qui bientôt secoua les préjugés de l'école et rompit les mesquines lisières dont on avait emmaillotté ses membres de géant. Il n'avait jamais rien pu apprendre à l'école, il y était pesant et maladroit; mais une fois livré à lui-même, une fois qu'il put agir dans la spontanéité de ses inspirations, il jeta sur la toile toute la vigueur de son ame : il fut le peintre de la *Communion de saint Gérôme*.

Pendant ce temps-là le Corrège, profitant de tout ce qui avait été fait avant lui, développant sous un jour nouveau les idées à peine indiquées dans les ouvrages du Vinci, se faisait une manière à lui, pleine de grace, de naïveté et de suave harmonie. Il vécut et mourut dans le pays de Parme, presque inconnu hors de la principauté, parce qu'il n'avait pas eu occasion de porter sa délicieuse peinture dans une des villes qui avaient alors le privilége de fixer l'attention de l'Europe. Mais le pas immense qu'il avait fait faire à la peinture ne devait pas être perdu pour l'avenir, et le retentissement de ses ouvrages fut ralenti, mais point étouffé.

Pendant ce temps-là, un autre homme, d'un caractère aussi tranchant et altier, que celui du Corrège

était calme et réfléchi, une ame ardente et toute de feu, le Caravage, en proie à la plus affreuse misère, étudiait avec persévérance les grands maîtres de l'école vénitienne; et puis, quand il eut long-temps comparé leurs plus belles œuvres à la nature, quand il eut médité dans l'isolement sur les différentes manières de la rendre, il parut tout-à-coup dans le monde avec une peinture à lui, qu'il avait trouvée, qui ne ressemblait à rien de ce qu'on avait fait jusque-là, et qui savait tout reproduire avec le caractère particulier de chaque chose.

Ses ouvrages fixèrent puissamment l'attention de toutes les classes de la société, et de celles-là surtout qui d'ordinaire sont le plus indifférentes au succès d'une œuvre d'art.

En effet il avait trouvé la peinture du peuple, la peinture qui peut être facilement comprise et jugée de tous, parce qu'elle donne à chaque chose toute la puissance d'expression qu'elle peut avoir dans la nature, et ne sacrifie jamais rien de la vérité entière des objets.

Aussi n'eut-il qu'à se placer lui et ses œuvres en présence des artistes à réputation, pour faire une ré-volution dans les arts. Mais, comme tous les nova-

teurs, il eut à lutter long-temps et avec persévérance. On ne lui épargna ni persécution, ni calomnies, ni outrages, tant qu'à la fin il succomba sous le nombre et l'acharnement de ses ennemis.

Mais avant il avait assuré le triomphe de ses idées, en formant des disciples aussi forts que lui, marchant de front dans des routes différentes, et qui développèrent sous toutes ses faces le grand principe d'art qu'il avait trouvé. C'étaient Ribera, Manfrédi, Valentin et tant d'autres.

Alors, et à la suite de cette école à laquelle on a donné le nom de *naturaliste*, pour exprimer l'exactitude religieuse avec laquelle elle reproduisait les effets de la nature, à la suite de cette école, l'Espagne eut ses Murillo, ses Vélasques, ses Palomino, etc., qui poussèrent aux dernières limites de vérité l'étude de la lumière et de la couleur.

En même temps la Flandre et la Hollande pouvaient citer des noms tels que Rembranlt, Gérard Dow, Rubens, Van Dick, Tessiers les Ostades, etc., qui créèrent pour leur pays un art appartenant au sol.

Quant à notre pauvre France, elle avait ses artistes royaux, dont les pimpantes mignardises en mar-

bre ou sur toile, peuvent se voir encore dans nos musées, nos églises et nos jardins publics. Tous ces gens-là étaient riches et avaient des travaux en profusion; tandis qu'on n'avait pas une toile, pas une muraille pour le Poussin, pas un bloc de marbre pour Puget; tandis qu'on abreuvait Lesueur d'humiliations et de dégoûts, tandis qu'on laissait mourir à Rome le Valentin inconnu, et qu'on ne s'inquiétait seulement pas s'il y avait par le monde, un peintre français du nom de Claude Lorrain.

Depuis ce temps-là, les artistes de notre pays ne firent qu'exagérer la peinture facile et sans étude, mais pleine de charme et d'harmonie, que Jacques Blanchard avait rapportée de Venise, jusqu'au jour où David vint imprimer une autre direction.

De sa réforme mal comprise naquit un système bâtard et sans valeur, incroyable déprévation du goût qui finit cependant par l'entrainer lui-même, et qu'on voudrait encore réorganiser par l'oppression, après la lutte énergique de Gericault, et les dix années de combats à outrance par lesquelles nous venons de passer. Mais l'absurdité des doctrines académiques, la pauvreté et l'impuissance de celles qu'on voudrait mettre à la place, viendront échouer contre le bon sens de la génération naissante.

Dans ces derniers temps se sont élevées deux écoles rivales, dont l'une s'est posée exclusivement coloriste, tandis que l'autre a déclaré ne se soucier d'autre chose que du dessin, et toutes deux ont produit leurs œuvres incomplètes de propos délibéré.

Cette obstination à séparer la couleur du dessin, a bien l'air d'un prétexte dont aucuns se seraient servi pour cacher leur impuissance à produire des œuvres achevées. Dans la nature, la couleur n'est jamais séparée du dessin, et il faut en être venu à une subtilité digne de la controverse théologique, pour l'en séparer de propos délibéré.

Si dans sa peinture Raphaël a négligé l'effet et la couleur, c'est qu'il ignorait complètement le parti qu'on pouvait en tirer, car du moment où il eut vu les ouvrages du Titien, il changa sa manière, et la mort le surprit cherchant à réaliser dans ses tableaux ce que lui avait appris la méditation des peintures de l'école venitienne. Chacun sait combien Léonard de Vinci et fra Bartholomeo ont cherché à mettre de la couleur et de l'harmonie dans leurs ouvrages, sans guide cependant, et sans savoir positivement où ils pourraient arriver.

Ainsi donc, il n'est pas plus permis, après le Titien

et Paul Véronèse, de négliger, sous prétexte qu'on cherche le dessin, qu'il n'est permis, après Raphaël et le Bronzin, de ne pas dessiner, sous prétexte qu'on fait de la couleur.

Mais qu'auraient-ils donc pu faire ces hommes exclusifs, s'ils étaient venus dans les temps où l'on n'avait encore trouvé ni dessin ni couleur? Ils n'auraient été ni dessinateurs ni coloristes. Pauvres gens qui ne savent rien voir ni rien comprendre, ils ont là Michel-Ange et Raphaël, Olbein, fra Bartholomeo et le Bronzin, tous complets et tous différens, et ils ne peuvent parvenir à dessiner d'une façon supportable; ils ont le Géorgion, Titien, Paul Veronèse, le Caravage, Ribera, Rembranlt, Rubens, Vélasques, qui ont écrit, chacun à leur manière, la science de la lumière et de la couleur, et nos grands artistes ne peuvent seulement pas déchiffrer les ouvrages de ces maîtres.

Croit-on qu'un géologue serait bien venu à dire qu'il ignore Cuvier, et qu'il le méprise, parce qu'il a étudié le système de Buffon? Croit-on qu'un médecin serait admis au professorat, s'il déclarait ignorer Bichat et nier ses découvertes?

Il faut être de son époque, et prendre l'art et la science au point ou ils sont parvenus.

Or, notre époque est une époque de résumé, les hommes de notre temps sont destinés à reprendre tout ce qui a été fait jusqu'à ce jour, à le résumer et à le mettre en pratique, non dans un but d'éclectisme, mais par voie de synthèse ; c'est-dire, qu'aujourd'hui tous les systèmes de peinture doivent être réunis en un seul, qui les appliquera tous et chacun suivant la convenance du sujet ; voilà la mission du présent, résumer le passé au profit de l'avenir.

L'avenir, il y a des gens qui persifflent à ce mot d'avenir qui les fait sourire de pitié : nous sommes si bien dans le présent, n'est-ce pas ? nous avons tant à nous louer du scepticisme de nos contemporains ! Il est si consolant d'être persuadé qu'on touche une main de Judas, presque à chaque main qui vient serrer la vôtre ; de se voir seul au monde, seul au milieu de la foule, sans personne sur qui s'appuyer, si l'on chancelle.

Et vous croyez que les choses peuvent durer ainsi, vous croyez qu'une génération peut s'user par la tention d'esprit continuelle d'une existence solitaire et inquiète, jusqu'à ce qu'il ne lui reste plus souffle de vie au corps, sans que la génération qui suivra s'en ressente ? Non cela ne se peut pas, non les choses ne peuvent pas long-temps encore aller ainsi, car si

l'on ne rencontrait pas çà et là quelques hommes fermes qui ont foi en eux-mêmes et confiance dans l'avenir, il faudrait se désespérer.

Ce n'était peut-être pas ici le lieu de dire ces choses, mais puisqu'elles me sont venues, elles resteront.

OUVERTURE DU SALON.

OUVERTURE DU SALON.

APERÇUS GÉNÉRAUX.

A l'heure dite et au jour dit, les salles de l'exposition ont été ouvertes au public. Cette exactitude sévère mérite d'être mentionnée, car l'administration ne nous y avait pas habitués jusqu'ici ; et l'on doit lui en savoir d'autant meilleur gré, qu'il a fallu travailler plusieurs nuits pour arriver à temps.

Le public s'attendait si peu à cette exactitude inaccoutumée, qu'à peine quelques personnes qui

étaient venues à tout hasard, se trouvaient là au moment de l'ouverture. De toute la journée, les salles n'ont pas été encombrées, ni le lendemain, ni le surlendemain, en sorte que les premiers venus ont eu tout le temps d'examiner à leur aise les deux mille trois cent quatorze ouvrages exposés.

Le premier tableau sur lequel tombent les regards en entrant dans le salon carré, est le *Martyre de saint Simphorien,* par M. Ingres, ouvrage célébré d'avance par les journaux de toutes les couleurs, avec cet enthousiasme de commande, que, dans la crainte de se tromper, ils n'accordent jamais qu'à des réputations faites. Aussi c'est presque toujours un malheur d'être l'objet de cette fureur laudative, aujourd'hui que les grands hommes passent si vite, et que chaque salon en voit finir quelqu'un, car il se trouve maintenant que l'œuvre la plus exaltée est souvent la pire de toutes les productions d'un artiste.

Pour peu qu'on ait lu avec attention l'introduction de ce volume, on conviendra qu'il n'y a rien d'exclusif dans les principes qui admettent en même temps la Flandre, l'Espagne et l'Italie, Venise et Florence, Raphaël, Albert Durer et le Caravage; mais il y a une chose qu'on ne peut pas accepter, d'où

qu'elle vienne, et par quelque principe qu'on y soit conduit, c'est la barbarie.

Or, il y a barbarie à mettre dans un tableau des figures qui ne sont pas viables, il y a barbarie à peindre une femme avec des bras plus gros que sa tête, et quelle tête bon dieu ! il y a barbarie à mettre sur un rempart, au fond du tableau, une femme aussi grande que les personnages de premier plan. Il y a barbarie dans l'exagération absurde des licteurs qui n'ont rien de la forme humaine : un licteur ne se demène pas ainsi pour mener un homme à la mort, il fait son ouvrage de tous les jours, il coupe une tête comme un épicier mesure une once de cannelle. Cette gaucherie de mouvement, ces repoussantes inexactitudes de dessin peuvent avoir leur valeur chez un peuple à moitié barbare, mais ce ne sera jamais l'art d'une nation civilisée.

La figure du saint est complètement manquée ; la draperie, mesquinement ajustée et pleine de petits plis, n'a rien de la largeur de style qui caractérise les artistes florentins. Tous ces muscles, tendus comme des cordes, marquent un emportement purement physique et qui n'a rien de l'exaltation religieuse : celle des premiers chrétiens surtout, était douce et résignée ; ils ne se crispaient pas de la sorte pour

confesser une religion qui leur recommandait, avant tout, l'abnégation d'eux-mêmes.

De tout ce tableau, la seule chose qui rappelle les anciennes études de M. Ingres, c'est la figure de l'homme à cheval : la tête est d'un haut style et d'un grand caractère, qui reproduit fidèlement la manière large et puissante du Bronzin : elle ne serait peut-être pas déplacée dans un des tableaux de ce maître. Elle est savamment attachée sur les épaules, et son expression répond bien au geste du bras qui commande.

La composition n'est pas heureuse : c'est une bande de figures parallèles bourrées de figures rabougries dans les vides; puis, au-dessus et au bas, deux bandes unies que rien ne rattache au tableau, en sorte qu'on pourrait le couper au-dessous des pieds des personnages, et immédiatement au-dessus de leur tête, sans rien lui ôter de son intérêt; le reste de la toile n'est pas rempli; cependant, malgré tous ses défauts, cette peinture est bien supérieure à la *Jane Gray* de M. Delaroche.

Dans ce tableau, d'une composition assez heureuse, et d'une douce expression de tristesse, M. Delaroche a montré qu'il savait deviner et saisir habilement les sympathies du monde fashionable. On

pourrait lui reprocher de n'avoir pas indiqué la lumière d'une façon assez précise : dans un cachot, dans une prison, dans tout intérieur, elle doit être plus vive dans les parties éclairées, plus vague dans celles qui ne le sont pas ; après tout, c'est une peinture remarquable au Salon de cette année, remarquable surtout par son extrême fini. Nous y reviendrons en son lieu et nous l'examinerons en détail.

Mais une peinture qui a obtenu, dès le premier jour, un plein succès, une peinture qui a le privilége d'être comprise de toutes les classes, et d'attirer la foule, c'est le *Marius battant les Cimbres dans la plaine située entre Belsanette et la grande Fugère*, par M. Decamps. Ce qu'on aperçoit d'abord dans cette peinture, c'est la bataille. La bataille, qui couvre tout le paysage depuis les premiers plans jusqu'aux lointains. Les Romains et les barbares qui se heurtent, les chevaux et les chariots de guerre, et puis la déroute. Le paysage est parfaitement compris pour faire valoir les figures. Le ciel et les lointains sont d'une finesse et d'une transparence rares. La lumière est bien prise et heureusement coupée par les ombres portées des nuages, qui font valoir les distances.

M. Decamps a mis dans toute cette peinture la plus scrupuleuse exactitude ; le paysage a été fait sur les

lieux, il est bien choisi et savamment rendu. Malgré tout cela, il y a des gens qui ne veulent voir que de l'adresse de brosse dans cette peinture, mais quoi qu'ils en puissent dire, ce tableau est certainement une des œuvres capitales du Salon.

Tout auprès se trouve un tableau de M. Scheffer aîné, dans lequel il y a du charme, mais pas la moindre vérité de lumière. M. Granet a exposé un *Vert-Vert au couvent*, qu'on ne peut lui pardonner qu'en faveur de sa *Mort du Poussin*.

Sans le nom de M. Schnetz, qui se trouve au Livret déclaré l'auteur du *Combat de l'Hôtel-de-Ville*, personne n'aurait reconnu dans ce tableau un ouvrage de cet artiste, tant il s'éloigne de son ancienne manière.

M. Blondel a exposé une superbe allégorie plus grande que nature. Voici comment le Livret explique ce logogriphe en peinture : *Le Triomphe de la religion sur l'Athéisme; Un guerrier de Constantin meurt confiant dans sa croyance religieuse; aidé de l'Espérance, il repousse les conseils du Sophisme qui ne lui montre, au-delà du tombeau, que le néant!...* Le néant est représenté par des arbres renversés qu'on aperçoit à travers une porte. Le reste du tableau est de cette force-là. Charmant! charmant!

Mais quoi dire du *Grand Noé*, de M. Signol? rien, sinon que c'est l'œuvre d'un élève de l'école française à Rome, et qu'il répond parfaitement à l'idée que les expositions précédentes avaient pu donner du mérite de ces messieurs ; tout cela sort de la même fabrique, et a l'air d'avoir été peint par la même main.

La plus grande toile du Salon est certainement celle de M. Bruloff, pensionnaire de l'empereur de Russie. On ne comprend pas bien ce que l'artiste a voulu représenter ; on aperçoit dans le fond une large bande rouge qu'on peut appeler un incendie aussi bien qu'un volcan, des terrains blancs et fades, des figures plus blanches et plus fades, une pluie de cendres ardentes qui respecte les personnages, à moins que ceux-ci ne soient incombustibles, car ils ne prennent aucune précaution pour s'en garantir : et pourtant Pline raconte que toutes les personnes qui accompagnaient son oncle, avaient mis des oreillers sur leur tête ; mais faites donc des tableaux dans le style de l'empire avec des oreillers sur la tête de vos figures. Impossible ; il valait donc mieux sacrifier la vraisemblance. En somme, peinture et dessin de Girodet, couleur et composition russe, un tout cosaque.

Le tableau qui suit immédiatement celui de

M. Bruloff, pour la dimension, est le *Christ en croix* de M. Paulin Guérin. Ce qui frappe le plus à l'aspect de cette peinture, c'est que les grands hommes élevés à l'académie ne savent plus où ils en sont dans les questions d'art. M. Guérin a rompu avec les principes de l'art impérial, et le voilà qui s'est mis à chercher la couleur. Son tableau est rouge, bleu, vert, jaune, sans vérité et sans harmonie.

Au-dessous de cette peinture, et comme pour faire voir que la dimension de la toile n'est pour rien dans le mérite d'une œuvre d'art, se trouve le délicieux petit *portrait de M. Taillandier, député*. Dans cet ouvrage, M. Gigoux a montré qu'il pouvait plier son talent jusqu'à l'étude la plus scrupuleuse, jusqu'à l'exactitude la plus précise et la plus continue; malheureusement cette peinture se trouve placée trop haut pour qu'on en puisse juger l'extrême finesse.

Le même malheur est arrivé à *la Bonne Aventure* du même artiste; en effet on a peine à entrevoir les détails de ce tableau, absorbés qu'ils sont par la lumière qui glisse dessus et l'éclaire à faux jour. Malgré cela, on remarque dans cette peinture une puissance et une précision de dessin, joints à une largeur de formes et une vigueur de coloris, qu'on voudrait rencontrer plus souvent chez les artistes français. Les figures

de ce tableau sont bien prises chacune dans son caractère particulier, et l'on y comprend bien la lumière qui effleure la tête du viellard, et vient frapper en plein sur toute la figure de la jeune fille.

M. Gigoux a encore dans la même travée un *Saint-Lambert et madame d'Houdetot,* abordé largement dans le même principe de lumière franche et précise; et plus loin *le Comte de Cominges reconnu par sa maîtresse,* ouvrage d'un faire et d'un effet absolument différens.

M. Delacroix aussi a différencié le travail de sa peinture suivant les divers sujets qu'il a traités. Sa *Bataille de Nanci* est d'une manière tout autre que celle de ses *Femmes d'Alger dans leur appartement.* Ce dernier tableau est de beaucoup supérieur aux autres du même artiste, exposés cette année. Il est partout d'une rare finesse de coloris, et rend bien la molle paresse de ces femmes vouées à l'éternel ennui du sérail. On regrette d'y trouver des traces de cette malheureuse inexactitude de dessin, sans laquelle M. Delacroix serait un peintre complet.

Le *Village turc* de M. Decamps est aussi bien que pas une peinture qu'il ait exposée jusqu'à ce jour, mais il n'est pas mieux, tandis que, dans son *Corps-de-garde*

sur la route de Smyrne, le dessin est beaucoup plus cherché, et la lumière distribuée avec un rare bonheur. Les figures sont bien ajustées, et facilement composées, les demi-teintes, transparentes et vigoureuses sans effort.

La *Tentation de saint Antoine,* de M. Brune, manque surtout de cette transparence et de cette vigueur facile; c'est une peinture remarquable, franchement abordée, d'une manière large et bien comprise.

Il y a encore nombre de petits tableaux recommandables et consciencieusement étudiés, et qui méritent d'être examinés séparément; en attendant mieux, je me hâte de citer les noms de MM. Roqueplan, Bellangé, Keller, Johannot, Alfred et Tony ; Robert-Fleury, Colin, Beaume, Badin, Jolivet qui veut imiter M. Delaroche.

M Destouches est tombé bien bas cette année, ses tableaux sont aussi mal peints que mal composés.

Les élèves de M. Ingres déclinent comme leur maître ; M. Amaury-Duval a exposé un tableau aussi fort qu'un devant de cheminée : c'est *un Berger grec,*

couleur de brique, dessiné comme une figure égyptienne, moins le caractère, avec un fond d'un vert cru à faire plaisir.

M. Guichard a fait un portrait qui n'est que la charge de celui de M. Bertin de Vaux, qui n'était pal mal chargé comme cela.

M. Brémond a des peintures qui ne manquent pas de recherches, mais d'une gaucherie on ne peut pas plus prétentieuse.

Le public rend enfin complète justice à la peinture de M. Champmartin. Il peut se dispenser d'exposer l'an prochain, car dès à présent ses portraits obtiennent tout le succès qu'ils méritent, personne ne s'arrête plus à les regarder. Il est tombé au-dessous de M. Dubuffe.

Celui-ci, comme, de coutume, n'a pas au Salon moins d'une vingtaine de portraits.

Madame Haudebourt-Lescot en a presque autant que M. Dubuffe, mais d'une qualité inférieure.

M. Hesse n'en a exposé qu'un seul, encore ne

répond-il pas aux espérances qu'avaient données ses débuts.

Jamais peut-être le Salon n'a contenu un plus grand nombre de portraits : MM. Scheffer, Decaisne, Kinson, Lépaulle, Rouillard, Keller, Vauchelet, Picot, Goyet, Van Ysendick, Steuben, Schnetz, en ont tous de plus ou moins remarquables.

Le portrait de femme de M. Ingres est une peinture d'un grand mérite, quoique pleine de défauts choquans. Il est loin d'être aussi complet que celui de M. G. L., par M. Gigoux, le seul peut-être qui puisse soutenir la comparaison des vieux maîtres.

Ceux de M. Court sont très mauvais.

Mademoiselle Élise Journet a une belle tête d'enfant et un petit portrait en pied de mademoiselle Élisa Mercœur, d'un effet vigoureux, et dont les détails sont rendus avec beaucoup de finesse ; il est remarquable surtout par une grande harmonie de couleur.

Les paysages sont nombreux cette année, et il y en a un grand nombre qui sont faits avec beaucoup de talent. MM. Jadin, Flers, André, Diaz, Dupré,

Mercey, Marilhat, ont des choses bien comprises et sérieusement étudiées.

L'Intérieur d'une métairie, le *Hameau de Sarazin*, et surtout la *Vue de l'étang de Ville-d'Avray*, par M. Cabat, sont des tableaux aussi bien que rien de ce qu'on a vu de lui jusqu'à ce jour; l'*Étang de Ville-d'Avray* est un paysage d'une grande beauté.

L'Entrée des marnes de M. Benouville est aussi une belle peinture; sa *Vue de l'étang de Fausse-Repose* ne le vaut pas.

On ne peut pas juger M. Rousseau, dont la plus belle peinture a été refusée par le jury d'admission. Le grand paysage de M. Giroux est heureusement ajusté. Pourquoi faut-il qu'une exécution lourde par endroits vienne rappeler que l'auteur est élève de l'école de Rome?

Les imitateurs de M. Aligny, sont restés loin derrière lui; la peinture de cet artiste est peut-être un peu lourde, mais elle est pleine de style et d'un grand caractère.

MM. Jolivard, Coignet, Rémond, ont une répu-

tation faite ; M. Gudin est heureux d'avoir sa peinture vendue d'avance, car je ne sais pas qui est-ce qui pourrait se décider à acheter les pauvretés qu'il a exposées cette année.

Dans la *Vue de la cathédrale de Sainte-Eulalie de Barcelonne*, M. Dauzats a montré la science de perspective qu'on lui connaît, jointe à une grande recherche de clair-obscur.

M. Isabey a exposé des pots et des fauteuils tournés dans tous les sens et sur des toiles de toutes dimensions.

Dans les tableaux de nature morte, il n'y a que mademoiselle Élise Journet et M. Godefroid-Jadin, qui méritent d'être cités. Mademoiselle Élise Journet, chez qui l'on retrouve toute la finesse et la précision habituelle de sa peinture, avec la transparence et la solidité des choses réelles. M. Jadin, un peu lâché, mais avec un beau sentiment de la nature.

Il y a de fort jolies aquarelles de tous les faiseurs connus, et de quelques-uns qui ne le sont pas ; j'en parlerai plus tard, ainsi que des pastels, gouaches, miniatures et autres dessins.

Parmi les lithographies, on remarque celles de MM. Harding, Dauzats, Marin Lavigne, etc., et celles du *Voyage pittoresque dans l'ancienne France*, par MM. Charles Nodier et Taylor.

La lithographie tant vantée de M. Sudre, d'après la *Chapelle Sixtine* de M. Ingres, est bien au-dessous de la réputation qu'on a voulu lui faire.

Il paraît décidé maintenant qu'on ne veut plus trouver passable l'admirable gravure de M. Mercuri, d'après le tableau de M. Léopold Robert. Incapables de dessiner avec la science et la correction qui se retrouvent jusque dans les moindres détails de cette planche, certains graveurs trouvent plus commode d'en dire du mal. Que M. Mercuri les laisse faire, il n'en a pas moins produit la plus belle gravure qu'on ait faite en France depuis bien des années.

M. Frilley seul approche de cette finesse dans ses culs de lampe gravés d'après MM. Charlet, Gigoux, etc.

En descendant dans les salles de la sculpture, les premières choses que l'on trouve dans une place de faveur sont le *Soldat de Marathon annonçant la victoire*, par M. Cortot, et le *Satyre et la Bacchante* de M. Pradier. M. Cortot n'a pas même compris son sujet;

rien n'indique l'homme haletant qui meurt de fatigue, rien l'enthousiasme de la victoire, rien le beau type grec que ces Messieurs ont la prétention de reproduire exclusivement. Le *Satyre* de M. Pradier n'est autre chose qu'une des obscénités crapuleuses de M. Maurin, exécutée en marbre; et puis l'on appelle cela de l'art sérieux à l'Institut, de l'art sévère et de bonne compagnie.

De là, si l'on entre dans la galerie où sont exposées les sculptures, on aperçoit d'abord à sa droite le groupe colossal de M. Duseigneur, et puis trois longues files de bustes, statues, groupes et bas-reliefs, de dimensions et de mérite différens.

Le *Petit Frondeur*, qui commence la ligne du milieu, est une étude passable d'après un modèle nu. Si M. Barre s'était souvenu qu'une statue doit être avant tout un monument, il ne nous aurait pas donné sa figure pour une statue; d'ailleurs rien ne justifie le nom de David que le sculpteur lui a donné, car il ne suffit pas de crisper le front d'une tête de jeune homme pour en faire un type historique. L'*Ulysse* en marbre français du même artiste, est une répétition de son *Ulysse* en plâtre exposé au dernier Salon; ainsi les sculpteurs ont, de plus que les peintres, le privilége de montrer plusieurs fois le même ouvrage en public.

Que dire du groupe de M. Bougron, de son *Kléber* qui présente sa poitrine à Soleyman-el-Alepd, comme s'il tenait beaucoup à être assassiné? Et celui de M. Grévenich, et la *Siesta* de M. Foyatier, et le *Cadavre d'Abel*, par M. Guillot?

M. Rude a exposé un *Mercure* en bronze, qui rappelle trop visiblement le *Jeune pêcheur napolitain* de M. Duret. Il a aussi une parenté malheureuse avec un Mercure en bronze du jardin du Luxembourg, qui comme lui *remet ses talonnières pour remonter dans l'Olympe*.

Parmi les sujets religieux, on remarque le *Bénitier* de M. Bion, dont le sujet est bien trouvé; le groupe de M. Duseigneur déjà cité, et le *Chant religieux* de M. J. Droz, figure agenouillée qui ne vaut pas le verset du psalmiste dont l'auteur s'est inspiré :

<div style="text-align:center">
Lactabor et exultabo in te ;

Psallam nomine tuo, altissime.
</div>

M. Lescorné a voulu faire aussi de la sculpture chrétienne dans son *Saint Michel terrassant le démon*, mais il n'est pas sorti du type connu des Vainqueurs de Minotaure. Les préjugés d'école l'ont emporté sur la convenance du sujet : on aurait tort de s'en éton-

ner, quand on retrouve encore au Salon des *Arianne abandonnées*, des *Bergers grecs*, des *Léda*, des *Diane aux bains*, et autres thèmes accadémiques cent fois répétés depuis cinquante ans.

Les bustes abondent au Salon de cette année. Les noms de MM. Barre, Dantan, David, Elschoëcht, Étex, Foyattier, Cuvier, méritent d'être cités, en réservant à chacun sa part de blâme ou d'éloges.

Les amateurs des petits animaux de M. Barye, retrouveront en bronze la plupart de ceux qu'il avait exposés l'an dernier; ils les distingueront facilement des nombreuses imitations qu'on en a voulu faire; les imitateurs, comme toujours, cherchent la touche, la manière, et laissent de côté la facilité de mouvement, la science de jet et d'articulation.

J'oubliais MM. Jaley fils, Klagman, Molchncht, Colin, Pradier, Legendre, David. M. David croit que les hommes supérieurs doivent avoir un front démesuré, et à force d'exagérer le développement du crâne, il donne à ses bustes l'aspect monstrueux d'un hydrocéphale.

Les bas-reliefs exposés cette année sont peu remarquables. Excepté celui de M. Préault, on ne trouve

dans aucun le relief compris d'une façon monumentale. Cela vient de la fausse direction imposée aux études des artistes, et de l'isolement où les ont conduits des lignes de démarcations trop tranchées entre le peintre, le sculpteur et l'architecte. En effet, chacun d'eux, laissant de côté toute idée d'ensemble, n'a plus songé qu'aux détails de sa spécialité. Voilà pourquoi M. Fontaine a tracé pour les plafonds du Louvre, des cadres d'une dimension telle, que le spectateur, où qu'il soit placé, ne peut jamais en embrasser l'ensemble : voilà pourquoi les peintres ont consenti à exécuter en plafonds des sujets qu'ils ne pouvaient pas faire plafonner; voilà pourquoi les sculpteurs font des statues étriquées, sans tournure, sans caractère.

Les grands artistes de tous les temps ont parfaitement compris que la peinture et la sculpture sont deux arts distincts, et qui ont chacun leurs attributions. Aussi les plus célèbres ont également su rendre leur pensée avec du marbre ou de la couleur, suivant qu'elle avait besoin pour être complète de l'un ou de l'autre de ces moyens. A la peinture appartient exclusivement d'aborder le drame, de rendre l'action et le mouvement. La sculpture est soumise aux nécessités de la pierre ; une statue ne rend pas un fait, mais un homme ; un bas-relief n'est pas un tableau, il doit se soumettre aux convenances de l'architecture.

Si nos artistes avaient un peu réfléchi à toutes ce choses, nous n'aurions pas sur le pont de la Con corde, au milieu de statues pitoyables, un Cond tourné comme un Z. Il s'agissait bien vraiment d représenter telle ou telle action de la vie du gran Condé, c'était lui-même qu'il fallait rendre, c'étai un type qu'il fallait trouver. La seule statue du car dinal de Richelieu a quelque chose de monumenta et d'imposant, parce que le sculpteur a copié servi lement la peinture de Philippe de Champagne, qu savait comprendre un portrait, bien qu'il n'ait pas ét membre de l'Institut.

Quand Michel-Ange a fait la statue de Moïse, c'es Moïse qu'il a représenté, et non pas telle ou telle actio de sa vie. Quand les Romains ont fait les statues d leurs empereurs, ils ont cherché à rendre des hom mes et non pas des actions ; cependant il ne man quait pas d'événemens dans la vie d'hommes qui avaient passé par toutes les vicissitudes de la fortune pour arriver au rang suprême. Ces gens-là n'auraient pas représenté David *posant sur sa fronde une pierre qui va tuer Goliath* ; ils auraient trouvé d'autres ajus temens pour les groupes de Kléber et de Saint-Ma thieu.

Les projets des architectes sont peu nombreux au

salon, on le comprendra facilement quand on saura que, pour obtenir les grands travaux, le savoir-faire vaut mieux que le savoir. Sans doute ceux qui n'ont pas exposé, ont jugé superflu de solliciter du public une attention qui ne peut les mener à rien ; d'ailleurs la grande masse des curieux fait plus de cas d'un dessin proprement lavé, que d'un monument savamment étudié, et distribué suivant les convenances de sa destination.

Parmi les exposans, nous citerons les noms de MM. Boucher, Violet-Leduc, Chenavard, Lenoir, Thumeloup, en attendant que nous puissions parler de leurs ouvrages avec quelques développemens.

OUVRAGES DE HAUTE DIMENSION.

On a tant'abusé, dans ces derniers temps, des classifications des œuvres d'art, on a poussé si loin l'extravagance des distinctions entre les artistes, depuis que les académiciens eurent inventé l'art noble et l'art qui n'est pas noble, qu'on ne sait plus comment classer une œuvre donnée dans cette terminologie, si riche de mots, si pauvre de sens précis.

En effet, on a distingué les peintres d'histoire des

peintres de genre, on a fait plusieurs classes de peintres d'histoire.

Parmi les peintres de genre, on a distingué les peintres de portrait, les peintres de genre historique, de genre commun, de genre trivial; les peintres de sujets gracieux, les peintres de bambochades; les peintres d'animaux, de paysages, de paysages historiques, d'intérieurs, de fleurs, de fruits, de nature morte, et une foule de subdivisions tout aussi rationnelles que celles que nous citons.

Mais, comme il fallait suivre un ordre quelconque dans l'examen des ouvrages exposés, j'ai préféré les classer suivant la grandeur des cadres, d'autant plus que les ouvrages les plus importans, sont ordinairement exécutés sur des toiles d'une certaine dimension; d'ailleurs, nous ne nous arrêterons pas à quelques pieds de plus ou de moins.

Ainsi, qu'on ne vienne pas donner à nos paroles une signification plus étendue que celle que nous y attachons nous-mêmes.

Dans les arts, nous ne connaissons que deux classes d'hommes, les capables et les impuissans, les artistes

et ceux qui ne le sont pas. Nous appelons artistes, les hommes à qui il a été donné de voir et de comprendre la nature, et que le travail a rendus capables de la rendre. Les autres nous les passons, et si nous adressons à quelques-uns des critiques un peu sévères, c'est parce que nous croyons leur influence malfaisante.

PEINTURE.

GRANDS TABLEAUX.

MM. INGRES, DELAROCHE ET BLONDEL.

De nos jours, quand un homme veut obtenir une grande réputation dans les arts, il songe avant tout à se faire un entourage de prôneurs qui le glorifient dans les salons, et en même temps il avise aux moyens de se procurer des claqueurs dans les journaux les plus répandus, car c'est ici l'affaire importante, et l'on

passe à travailler son succès, le temps que les grands artistes du temps passé mettaient à produire les œuvres puissantes qu'ils nous ont laissées.

Le mérite réel d'un ouvrage n'est plus pour son auteur qu'une considération tout-à-fait secondaire ; aussi, quand sa peinture est devenue propre et polie comme celle de M. Blondel, lisse et luisante comme celle de M. Delaroche, il ne s'inquiète plus que des moyens de la faire *mousser*, comme ils disent.

Au lieu d'attaquer leur sujet par la science et le caractère, ils n'y cherchent que du fini ; en sorte qu'ils ne savent jamais quand leur peinture est assez faite, et qu'ils n'ont pas de raison pour s'arrêter d'y travailler, qu'elle ne soit arrivé au poli de l'agate, à la dureté de l'acier.

C'est pour cela surtout que les hommes qui tiennent le haut bout dans les arts, s'opposent et s'opposeront, par tous les moyens possibles, à l'adoption définitive du Salon annuel ; car les jeunes gens sont en mesure de produire vite, parce qu'à l'exemple des vieux maîtres, ils cherchent dans leurs œuvres des résultats positifs, tandis que les autres, enchaînés par leur impuissante lenteur, sont encore forcés de per-

dre une partie de leur temps en intrigues qui puissent assurer le succès de leurs ouvrages, et les maintenir quelques années de plus dans une position qu'ils rendent écrasante.

Malheureusement il arrive quelquefois que leurs claqueurs s'y prennent mal, ils applaudissent aux endroits faibles, et battent des mains aux plus mauvais. Cette année ils ont mieux fait encore, ils ont applaudi à tout rompre dès avant le lever du rideau.

A travers tout cela, il est une chose déplorable et profondément affligeante, c'est de voir que les journaux qui semblaient s'être dévoués aux progrès sont justement ceux qui se sont le plus signalés dans ces intrigues ; ils avaient leurs articles faits d'avance, leurs noms qu'ils s'étaient engagés à exalter aux dépens de qui il appartiendrait.

Il leur en aurait donc bien coûté de demeurer impartiaux entre le passé et l'avenir, qu'il leur a fallu à toute force venir en aide à ceux qui veulent traîner le siècle à reculons. Ils ont donc bien peur de voir les arts prendre en France le rang qui leur appartient, qu'ils repoussent de tout leur pouvoir les hommes laborieux dont les études sérieuses et refléchies voudraient le tirer de l'état d'abaissement où il se trouve

réduit. Pour aider plus sûrement les exploiteurs d'hommes à écraser les artistes qui ont de l'avenir, ils ont demandé la suppression du Salon annuel, sous prétexte de protéger les jeunes gens contre leur propre fécondité. Ils ont proclamé la nécessité d'un jury d'admission plus sévère, en présence de l'exclusion scandaleuse des sculptures de M. Préault, des peintures de MM. de Lacroix, Rousseau, etc.

Mais le public n'est plus guère dupe de ce charlatanisme suranné, il sait à quoi s'en tenir sur la candeur prétendue de certains hommes. A la critique le soin de l'éclairer sur le mérite réel de leurs œuvres. C'est là ce que nous allons faire, et nous leur rendrons aussi scrupuleusement justice que s'ils n'étaient pas les ennemis déclarés du progrès.

Aucune influence peut-être n'a été plus funeste aux arts que celle de M. Ingres dans ces dernières années. Car, tandis qu'il étouffait dans son atelier le génie des jeunes gens qui avaient eu la naïveté de croire à sa bonne foi, ses liaisons intimes avec les hommes de certain journal ne permettent pas de supposer qu'il soit demeuré étranger à la rédaction d'articles qui concluaient à rien moins qu'au bannissement des arts de la société actuelle.

M. Ingres ne veut pas de peintres après lui, et il s'entend merveilleusement à perdre ceux qui se laissent diriger par lui, car, malgré toute la bonne volonté de ses nombreux élèves, depuis dix ans, il n'est pas sorti de son atelier un homme d'un mérite réel, et plusieurs qui avaient quelque talent avant d'y entrer, l'ont perdu sous sa déplorable influence.

On a peine à concevoir après cela l'enthousiasme de ces pauvres jeunes gens, qui, dans leur dévoûment à cet homme, vont étaler au public leur admiration inconsidérée pour une peinture qu'ils ne comprennent pas, et qu'il est donné à bien peu de monde de comprendre.

En effet, il faut d'abord oublier, devant le tableau de M. Ingres, tout ce qu'on se rappelle de la nature; on n'y retrouve ni vérité de couleur, ni exactitude de dessin, ni lumière, ni profondeur : la perspective aérienne est sacrifiée comme la perspective linéaire ; le mouvement des figures, le dessin des têtes, ne sont presque jamais supportables. La composition est tout-à-fait manquée, ou plutôt il n'y a pas trace de composition. Ce ne sont que figures entassées l'une contre l'autre ; toutes sur le même plan, qui semblent coulées en bronze, tant elles sont raides, immobiles et incapables de mouvement. En un mot,

de quelque côté qu'on la prenne, sous quelque point de vue qu'on l'envisage, l'aspect de cette peinture est repoussant. Aussi, quelques artistes exceptés, personne ne s'arrête plus à la regarder, et s'il arrive à quelque curieux d'y jeter les yeux par hasard, vous l'entendez se récrier sur la laideur des personnages. En effet, on croirait que M. Ingres, depuis qu'il est membre de l'Institut, s'est voué par esprit de contradiction au culte du laid idéal.

Et pourtant, il y a dans ce tableau un immense talent, une profondeur de science et une hauteur de style, qui, malheureusement pour le peintre, ne peuvent être apréciées que par les artistes, et encore par quelques artistes seulement. Certainement c'est une peinture incomplète; mais il y a çà et là, sur cette toile, des morceaux d'étude que lui seul était capable de faire. Aussi plusieurs figures gagneraient à être coupées et encadrées séparément.

Le proconsul d'abord, qu'on devrait apercevoir du premier coup d'œil, puisque c'est sa volonté qui pousse le drame au dénoûment, et qu'on a peine à démêler à travers le pêle-mêle de têtes, de jambes, de bras, qui veulent tous se faire voir et qui profitent de la moindre place pour s'étaler en public.

Ensuite la mère, qui est très bien pensée et bien rendue, montrant le ciel d'une main, et de l'autre fermant le poing; elle dit bien par ce double mouvement: « Courage jusqu'au bout, voilà le but! » Mais cette figure devient monstrueuse par la place que le peintre lui a donnée dans son tableau. Il l'a montée sur une muraille si éloignée, que les détails même des pierres se perdent dans le vague de la distance, et pourtant il l'a faite aussi grande que les personnages de premier plan, beaucoup plus vigoureuse d'effet, et par conséquent beaucoup plus près de l'œil du spectateur.

Il y a aussi quelques têtes bien comprises, qui, séparées, feraient plaisir à voir, et qui, dans le tableau, sont absorbées par la laideur commune. On doit en excepter un bel enfant nu, appuyé contre sa mère. Sur une toile à part, ce serait une belle copie d'après Raphaël.

Comme couleur, la peinture de M. Ingres est plus cherchée et moins monotone qu'à l'ordinaire; il a varié ses chairs depuis le gris-sale de la terre à modeler, jusqu'au brun-foncé de l'acajou. Ses draperies sont de toutes les couleurs, mais toujours ternes et sans harmonie.

Nous avons déjà dit que la figure du saint n'est

pas comprise: son mouvement a quelque chose de frénétique, la tête est commune, peu modelée; elle manque de dignité. La draperie, quoique très étudiée, n'a pas de caractère, parce qu'elle est coupée par une foule de plis de même valeur, qui l'appauvrissent. Il aurait fallu là une de ces figures largement drapées comme en savaient faire les fra Bartolomeo, les Raphaël, les André del Sarte.

Les licteurs sont tellement exagérés, qu'à peine conservent-ils la forme humaine. Cela dépasse toutes les bornes du possible. On dirait de ces figures extravagantes, capricieusement bosselées à coups de marteau, qu'on aperçoit en montre devant les boutiques des ferblantiers. Il sont si contournés, si crispés, si contractés, qu'on ne saurait deviner quelle si violente passion peut les tourmenter de la sorte, d'autant plus qu'ils restent là plantés sur leurs deux jambes, immobiles comme des statues. Cette immobilité complète se trouve dans tous les autres personnages, et cela est très sage de leur part, car ils sont tellement entassés, qu'ils ne pourraient se bouger sans froisser considérablement leurs voisins.

En ceci comme en tout le reste, M. Ingres fait voir qu'il n'a jamais pleinement compris les maîtres qu'il prétend continuer; il s'acharne aux détails, tandis

que les Florentins cherchaient avant tout les grandes masses. Il veut, à toute force, détailler les parties pleines, et il néglige les attaches à tel point, qu'on croirait que la science du dessin anatomique lui manque complètement. Il fait de la patience et de la minutie, au lieu de faire de la largeur et de la puissance.

Mais ce qu'il y a de pis dans M. Ingres, c'est son esprit exclusif et son obstination à nier le progrès, qui ont perdu tous les jeunes gens qui ont mis les pieds dans son atelier. S'il avait étudié avec une certaine largeur de pensée les maîtres qu'il a pris pour modèles, il aurait vu que chacun d'eux était en progrès sur tout ce qui l'avait précédé, et qu'à mesure qu'il avançait en âge, il était en progrès sur lui-même. Le génie d'un homme, si puissant qu'on le suppose, ne peut rien faire avec rien; mais il sait voir et comprendre, il sait pressentir les idées d'avenir, il s'en empare, il les fait siennes et les réalise.

Quand Raphaël étudiait chez le Perrugin, il avait devant lui un jeune homme plus vieux que lui de quelques années, qui avait dépassé le maître et qui savait faire de la peinture plus complète que ses devanciers. Ce jeune homme, c'était Andréa di Assisi, génie si extraordinaire, que rien ne pouvait suffire à sa dévorante activité. A travailler, il se desséchait le

cerveau, puis il se ruait en furieux au plaisir, et toujours et sans repos, si bien qu'un jour ses yeux s'éteignirent dans leurs orbitres ; il était aveugle à vingt-sept ans, lui que ses contemporains avaient surnommé l'*Ingegno*.

Peu après Raphaël vint à Florence où il se lia d'amitié avec cet admirable fra Bertolomeo, si riche dans la profusion de ses draperies, si suave, si large, si élégant dans sa peinture. Pendant ce temps-là, il étudiait les ouvrages du Vinci, copiait ses peintures et les imitait avec tant d'intelligence, qu'on peut voir dans la galerie des Italiens un portrait d'homme, par Raphaël, qu'on croirait être de la main de Léonard. Chacun sait combien son talent s'améliora par la méditation des grands ouvrages de Michel-Ange.

Enfin son talent était fait et sa réputation aussi, il était arrivé à une supériorité incontestable et incontestée, quand il eut occasion de voir des peintures vénitiennes, quand le Titien lui fit son portrait. Hé bien! alors, il se mit à chercher sur nouveaux frais, il se mit à étudier la couleur avec autant d'assiduité et de persévérance, que s'il n'avait pas été le plus grand dessinateur qu'on pût citer, et certainement il aurait réussi, si la mort ne l'eût pas enlevé avant le temps. Ceux qui en douteraient n'ont qu'à examiner dans la

galerie du Louvre le portrait où il s'est peint avec le Pontorme inscrit en catalogue, sous le titre de *Raphaël et son maître d'armes*. Il est si franchement abordé par la couleur, que les gens qui ne font que l'examiner en passant, le prennent souvent pour un Titien.

Voilà certainement un grand artiste, un homme progressif, qui marche continuellement en avant, qui change sa manière toutes les fois qu'il s'aperçoit qu'elle ne suffit plus à rendre tout ce qu'il a observé dans la nature. De toutes ces manières, M. Ingres en a choisi une qu'il a proclamée exclusivement belle et grande, qu'il a suivie, et qu'il a voulu imposer aux autres avec une espèce de fanatisme. Pourquoi celle-ci plutôt que celle-là? je n'en sais rien, il n'en sait peut-être rien lui-même.

Mais en lui accordant tout ce qu'il demande, en le prenant au point de vue de Raphaël, exclusivement dessinateur, a-t-il au moins su reproduire le maître qu'il voulait imiter? Hé bien! non, certainement non; il fait de belles parties, mais il ne comprend rien à l'ensemble; il a des figures d'un beau jet, mais qui manquent de la sévère exactitude de dessin de l'école florentine, de la pureté et de l'élégance de ligne de l'école romaine. D'ailleurs il n'entend rien à la largeur de composition et à la savante ordonnance

qu'on retrouve toujours dans Raphaël; surtout il ne sait pas comme lui plier un corps humain dans toutes les poses, et l'articuler juste dans toutes ses parties.

Malgré tout cela, il s'élève encore à une hauteur où pas un de ses confrères de l'Institut ne l'a suivi; et il fallait toute l'ignorance des chercheurs d'esprit qui lui ont comparé M. Delaroche, pour trouver entre ces deux hommes le moindre point de contact. M. Ingres, au moins, est un homme grave qui a pris la peinture au sérieux, qui a cherché dans l'art ce qu'il pouvait y avoir d'élevé et de puissant. Tandis que dans M. Delaroche tout est gentil, joli, mesquin; tout est abordé par les petits moyens; il voit un homme par les plis de ses manchettes et les cordons de ses souliers. Peintre de concessions et de juste-milieu, il n'a jamais osé ni le dessin, ni l'effet, ni la couleur.

Lors de son début dans les arts, trouvant que le public était las de la peinture académique, et qu'il n'acceptait pas encore la peinture, quelquefois désordonnée, des novateurs, il sut, en homme habile, se faire une position de juste-milieu; il prit aux uns leur costume du moyen-âge; aux autres, leur fadeur et leur incertitude de dessin; et il a essayé de marcher ainsi, classique au fond, romantique à la surface; mais rien de neuf, rien d'osé, rien de pris sur la

nature. On faisait de l'art froid et sans valeur, d'après les statues antiques ; il a fait de l'art froid et sans valeur, d'après les peintures du moyen-âge; il a mis des chausses et des juste-au-corps à ses personnages, mais seulement quand le public a été fatigué des jambes nues et des tuniques. Il a substitué le couperet du bourreau au couteau du sacrificateur ; Jane Gray à Iphigénie, à Polixène ; les rois d'Angleterre à la race des Atrides, l'Angleterre du moyen-âge à la Grèce antique : et par-dessus tout cela, il a jeté une sentimentalité de tête qui ne va pas au cœur, qui étonne l'esprit, mais qui ne dit rien à l'ame, parce qu'elle n'a rien de vrai, rien de profondément senti.

Son tableau de cette année, dont la camaraderie faisait tant de bruit dans les salons, et qu'elle défend encore dans les journaux, ne sort pas de ces fades banalités, et pourtant il y avait une belle peinture à faire avec un sujet aussi dramatique. C'est Jane Gray, héritière du trône d'Angleterre, qui, à l'âge de dix-sept ans, paie de sa vie un règne de neuf jours. Après six mois d'emprisonnement, sa cousine Marie voulut se débarrasser d'elle et des siens. Son mari eut la tête tranchée en place publique ; Jane le vit passer, et lui cria de sa fenêtre des paroles de fermeté et d'encouragement. Elle fut exécutée peu après, dans une salle basse de la Tour de Londres.

> La noble Dame, arrivée au lieu du supplice, se tourne vers deux siennes nobles servantes, et se laissa dévestir par icelles. Sur cela, le bourreau se mettant à genoux, luy requit humblement luy vouloir pardonner, ce qu'elle fit de bon cœur. Ces choses accoustrées, la jeune princesse s'étant jetée à genoux, et ayant la face couverte, s'écria piteusement : Que feray-ci maintenant ? où est le bloqueau ? sur ce sir Bruge, qui ne l'avait pas quittée, luy mit la main dessus. Seigneur, dit-elle, je recommande mon esprit entre tes mains. Comme elle proférait ces paroles, le bourreau, ayant pris sa hache, luy coupa la teste.
>
> MARTYROL. DES PROTESTANS, publié en 1588.

Comme nous l'avons dit, la composition de ce tableau est assez heureusement ajustée. Les gens qui prétendent que M. Delaroche, non content de prendre ses sujets dans l'histoire d'Angleterre, emprunte, par la même occasion, ses compositions aux ouvrages des peintres d'outre-mer, pourront soutenir à leur aise, que sa *Jane Gray* et son *sir Bruge* ne sont autres que la *Jane Gray* et le *sir Bruge* de Northcode, avec lesquels on ne peut nier qu'ils n'aient un certain air de parenté ; ils pourront dire que la femme au désespoir, qui se jette contre la colonne, doit être de la famille de la figure qui se jette contre la muraille, dans la *Mort de Socrate* de David, qui ne l'avait pas inventée ; mais, sans nous arrêter à ces accusations de plagiat, nous accepterons le tableau de M. Delaroche tel qu'il l'a composé ; pour ne lui demander compte

que de la science de sa peinture, et de la vérité de ses personnages, nous le prendrons au point de vue de la nature.

La pose de Jane Gray est heureuse, mais le peintre a tellement poli et ratissé cette figure dans toutes ses parties, qu'on hésite à trouver son expression. Les bras sont ronds et mous, d'un dessin timide et sans caractère, qui manque de science et n'est articulé nulle part; les mains ne sont pas attachées aux bras, elles sont plantées raides comme au bout d'un bâton; d'ailleurs, elles sont ridiculement petites et dessinées d'une façon qui n'est pas supportable. La robe de soie, quoique mesquinement faite, est assez réussie; mais la tête est complètement manquée, depuis le chiffon mal plié qui couvre les yeux, jusqu'à l'expression, qui sent le théâtre et semble celle d'une actrice qui craint de perdre quelque chose de sa grace en s'abandonnant trop à l'impression du moment.

Il y a dans l'expression d'une tête humaine qui demeure calme devant la certitude de la mort, quelque chose de sublime et de pantelant que M. Delaroche n'a pas compris.

Sa Jane est molle, fade et irrésolue; on ne recon-

naît pas en elle la femme forte qui, de sa fenêtre, criait des paroles d'encouragement à son mari marchant au supplice ; son expression est plus incertaine que résignée, plus tâtonnante que profondément émue. Toute sa pose manque de cette agitation nerveuse, de cette fièvre de la mort qui s'empare du condamné dès qu'il a passé le seuil de son cachot. Il y a quelque chose de convulsif, que le peintre n'a pas compris, dans cette émotion domptée qui l'agite depuis la plante des pieds jusqu'à la racine des cheveux.

J'ai vu, à Besançon, marcher à la mort un capitaine de cuirassiers, un homme de cœur certainement, qui, pour se venger d'un passe-droit, s'en alla de sang-froid brûler la cervelle à son colonel. Il allait au pas du tambour, d'un pied ferme et la tête haute. Son œil était calme, assuré, mais point arrogant. Il allait en homme qui avait passé cinq jours à préparer sa vengeance, et qui avait tué avec la ferme résolution de subir toutes les conséquences du meurtre. Cependant il y avait sur sa tête et dans toute son allure, le sublime désordre de la mort, la lutte de l'homme physique, ardent à vivre, contre l'homme moral qui a pris son parti. Et quand il serra la main de l'officier qui commandait le peloton chargé de l'exécution, oh ! la mort était sur sa face, la mort

était dans son geste et dans son regard ; pourtant il marcha encore quelques pas avec assurance, et commanda le feu d'une voix ferme.

Dans Jane, il n'y a rien de cette émotion profonde, tout est superficiel, c'est de la sensiblerie spirituelle, et rien de plus. Son geste n'est pas senti ; il cherche peut-être, mais à coup sûr ce n'est pas le billot qu'il cherche, car, si résignée et si maîtresse d'elle-même qu'on la suppose, un rôle comme celui-là pèse à soutenir. Il y a une hâte d'en finir, une soif de la mort, que les paroles du *Martyrologe* rendent avec bonheur: *La jeune princesse, s'étant jetée à genoux, s'écria piteusement: Que feray-ci maintenant? où est le bloqueau?*

Et M. Delaroche n'a pas compris un personnage aussi parfaitement indiqué ; il n'a rendu ni l'impatience convulsive des bras, ni l'expression sublime de la tête, qu'il n'a pas même dessinée d'une façon un peu savante ; ce qui ne l'empêche pas d'être un homme fort spirituel, comme il l'a bien montré dans son bourreau. Il a su faire un bourreau coquet, rasé, brossé, musqué, un bourreau de bonne compagnie, qui sait vivre, et qui ne serait pas déplacé dans un salon ; un homme de bon ton en un mot, si toutefois un homme de bon ton doit avoir les jambes faites comme des balustres, les pieds lourds et plats, et mal

articulés avec les jambes. Malgré cela, c'est bien habile à M. Delaroche d'avoir inventé un bourreau qui ne fait pas peur du tout aux femmes à vapeurs, qui a les mains si blanches, la peau si délicate et les manières si avenantes, qu'il doit vous tuer un homme sans lui faire le moindre mal.

J'entendais quelqu'un l'autre jour, qui, pour justifier cette espèce de coupe-tête philantrope, prétendait que le peintre avait été autorisé à le faire ainsi par les paroles mêmes de la Chronique : *Sur cela, le bourreau se mettant à genoux, luy requit humblement luy vouloir pardonner.* Mais il suffit d'observer que dans le moyen-âge le bourreau demandait pardon à sa victime, toutes les fois que c'était une personne de haut rang ; les gentilshommes tenaient à cette formalité ridicule, qui ne pouvait pas être omise vis-à-vis une princesse du sang royal.

La meilleure figure du tableau, celle qui a le plus de style et de caractère, est sans contredit celle de sir Bruge, bien que ses cheveux soient plats, sales et graisseux, ce qui est impardonnable dans un gentilhomme, vêtu d'une robe de velours si bien brossée, surtout à côté d'un bourreau peigné et pommadé comme celui-là.

Toutes les figures du tableau sont d'une mollesse de dessin et d'une indécision de formes, qui laissent voir une ignorance que le peintre ne parvient pas à cacher entièrement sous l'extrême fini de ses ouvrages. La tête de sir Bruge n'est pas dans les lignes, les mains sont rondes, rosées et pâteuses, on ne sent ni les plis de la peau, ni les saillies des os qui caractérisent une main de vieillard. Tout est faux et théâtral, et les objets n'ont nulle part la consistance des choses réelles. Le billot, trop petit de moitié, est poli comme de l'acajou, et la hache, qui devrait faire mal à voir, luisante, dure et tranchante, est terne comme du plomb, fade et molle comme les chairs, comme les étoffes. Cela vient de ce que M. Delaroche ne sait pas le métier de la peinture; il ne sait pas, comme Ribera, Rembrandt et toute l'école du Caravage, aborder chaque chose avec un travail qui lui soit propre et qui fasse bien comprendre sa nature et son caractère particulier.

La lumière et les ombres ne sont pas suffisamment indiquées, car, comme nous l'avons déjà dit, dans un intérieur, la lumière doit être plus vive dans les parties éclairées, plus vague dans celles qui ne le sont pas ; les murs sont d'un gris-bleu froid que la pierre ne donne jamais, et comme valeur, le fond est à plus d'une demi-lieue des personnages.

Après cela, nous ne prétendons pas ôter à M. Delaroche le mérite d'un travail assidu et persévérant. Tout ce qu'on peut faire avec de la patience, il l'a fait; mais malheureusement la patience ne suffit pas pour remplacer le savoir et la puissance. Voilà pourquoi ses deux petits tableaux sont, comparativement, supérieurs à sa grande peinture. La *Sainte Amélie* surtout est un délicieux petit tableau comme n'en ont jamais fait les peintres de l'empire; il est terminé avec la plus grande recherche dans toutes ses parties. Le *Galilée* du même artiste, petite peinture de six pouces au plus, est un vrai chef-d'œuvre. On pourrait dire que ce n'est pas plus Galilée que tout autre chose, mais on doit être plus indulgent pour une petite toile que pour un grand tableau; on admet de la peinture adroite dans une petite dimension, il faut de la peinture forte et savante sur une grande échelle.

En tout ceci, le plus grand tort de M. Delaroche, c'est de vouloir à toute force être un grand peintre, tandis qu'il n'est qu'un peintre habile.

Le succès de ses *Enfans surpris par l'orage*, aurait dû lui montrer la route qu'il avait à suivre. Il y a bien quelque chose à redire à cette petite composi-

tion, mais c'est sans contredit la meilleure peinture qui soit sortie de son atelier ; d'ailleurs, sur une petite toile, on pardonne bien des choses, et avec des études, M. Delaroche aurait pu devenir un joli faiseur d'aquarelles. Pourquoi faut-il qu'il ait méconnu son génie, et qu'avec de grandes dispositions à faire de la peinture bourgeoise, il soit allé s'attaquer à une peinture pour laquelle il faut une profondeur de science et une portée d'intelligence qu'il n'a malheureusement pas.

Ainsi dans la fausse position qu'il s'était faite, il n'a pu produire que des ouvrages fades, décolorés et sans caractère, résultats infaillibles des concessions timides qu'il voulut faire à tous les systèmes. Et de la sorte, il est toujours resté au-dessous des artistes dont il s'est inspiré, car il ne s'est pas même élevé à la hauteur de Smirke, dans son *Élisabeth d'Angleterre*.

Aussi n'a-t-il jamais été le peintre des artistes ; car, malgré tout le mal qu'il se donne depuis douze ans pour faire école, il n'a jamais pu avoir plus de cinq ou six élèves dans son atelier, encore ce ne sont que des amateurs qui tiennent plus à la peinture propre qu'à la peinture savante.

En revanche, il fait les délices des jolis hommes et des petites maîtresses, qui vont se pâmer devant les douleurs à la rose des comédies mélodramatiques de M. Scribe. Jane Gray est aussi fausse qu'Yelva, et la peinture n'est pas plus forte que la pièce de théâtre; seulement elle est plus péniblement travaillée. On ne trouve dans les ouvrages de M. Delaroche, ni puissance d'art, ni élévation de pensée, ni ordonnance dans la composition, ni entente du clair-obscur. Seulement une peinture lissée, au lieu d'être rendue ; passée et affadie dans ses formes, au lieu d'être correctement dessinée. Aussi ne peut-il être goûté que par les gens qui, dans une œuvre d'art, ne sont juges que du poli des surfaces.

On assure que M. Delaroche a été chargé de la décoration intérieure de la Madeleine. Pauvre édifice! après avoir été tour-à-tour, église d'abord, puis temple de la Patrie, puis temple de la Gloire, puis église encore, après avoir été marquée au front du bas-relief de M. Lemaire, il ne lui manquait plus que de voir ses murailles livrées à discrétion à M. Delaroche. Mais il y a dans toutes choses certaines limites qu'on ne peut pas dépasser. C'était déjà un tour de force assez chanceux que de faire des vignettes anglaises grandes comme nature ; mais une miniature de quarante à cinquante pieds de proportion, cela

serait par trop bouffon, et M. Delaroche est trop homme d'esprit pour s'exposer à un semblable ridicule; aussi sommes-nous persuadés qu'il renoncera à des travaux qu'il n'est pas capable d'exécuter.

MM. GIGOUX, DELACROIX, DECAMPS, BRUNE, SCHEFFER, MONVOISIN, BRULOFF.

La question d'art ne peut être qu'accidentellement intéressée dans les discussions qui s'élèvent à propos des ouvrages de MM. Ingres et Delaroche. C'est surtout à leur position d'anciens persécutés, qu'ils doivent l'espèce de faveur dont ils ont joui depuis quelque temps auprès du public, comme c'est à leur position de persécuteurs actuels que nous nous sommes attaqués dès l'abord. Quant à leurs doc-

trines, indifférentes pour les gens du monde qui ne jugent que des sensations qu'ils éprouvent, elles ne sont plus guère dangereuses pour les jeunes gens, qui commencent à s'apercevoir que les principes de M. Ingres ne peuvent les mener à rien, et qu'il ne fait que reproduire sous une autre forme, les idées étroites et exclusives de l'école de l'Empire. En effet, il recommande, comme les maîtres de ce temps-là, l'admiration et l'imitation exclusive de chefs-d'œuvre qu'il ne fait pas comprendre.

Mais toutes ces belles théories ne peuvent plus guère avoir de succès de nos jours, que l'on commence à comprendre et à admettre généralement que la peinture doit être de son époque, et qu'elle est appelée à rendre tous les aspects de la nature, et à les reproduire tous avec le caractère particulier de chaque chose.

Cette direction nouvelle dans les idées d'art mérite d'être constatée. On ne cherche plus dans les grands artistes du temps passé des modèles qu'on doive suivre exclusivement, mais des enseignemens à l'aide desquels on pourra se diriger vers un art plus complet, en évitant les écueils où ils ont touché ; ainsi les arts arriveront à cette science positive qui a été leur caractère distinctif dans toutes les grandes écoles.

Parmi ceux qui se sont signalés dans cette voie nouvelle, nous citerons d'abord M. Gigoux, qui a écrit ses idées d'art dans deux petits tableaux fort remarquables, *Saint Lambert* et *le Comte de Cominges reconnu par sa maîtresse*, et surtout dans la *Bonne Aventure*, tableau de demi-figures, où il a pu se développer plus à l'aise en peignant des personnages de grandeur naturelle.

Le sujet de ce tableau est tout simplement une de ces scènes de chiromancie si communes dans le moyen-âge. L'expression des personnages est bien comprise et habilement rendue : la jeune fille attend avec émotion les paroles du devin, elle hésite et voudrait presque retirer sa main; il y a dans sa pose un mouvement de timidité délicate heureusement senti. Le jeune homme, sérieux et recueilli, la regarde avec intérêt; il la soutient et l'encourage du regard; quand au vieillard, c'est un homme pénétré de l'importance de l'examen qui l'occupe, un vrai chiromancien du quinzième siècle, qui croit à sa science; il cherche sur la face de la jeune fille des signes qui viennent confirmer ou combattre les observations qu'il a pu faire sur les lignes de sa main.

Le jeu des physionomies et le mouvement des figures rendent bien ces trois positions relatives; mais

ce que l'artiste a cherché avant tout dans ce tableau, c'est une peinture prise sur la nature, qui rompe d'une manière tranchée et sans réserve avec les doctrines d'art écourté et rabougri qui s'enseignent dans les écoles. M. Gigoux a compris que la mission des artistes de notre époque, n'était pas de remanier sans cesse des théories qui avaient porté tous leurs fruits ; de refaire un passé qui a pu avoir sa valeur de transition, mais qui ne peut jamais être pour nous autre chose que du passé. Il a étudié les ouvrages des grands maîtres, mais avec discernement ; et il a regardé les grands artistes de la renaissance plutôt comme des amis dont il pouvait recevoir de bons conseils, que comme des despotes aux volontés desquels il dût se conformer aveuglément. Par là, il a évité également de se jeter dans l'ornière des imitateurs, qui n'en sont pas moins absurdes pour avoir mis Raphaël à la place de David, et de se perdre dans le vague des éclectiques, qui ne peuvent arriver à rien de fort et de grand, entravés qu'ils sont par leur hésitation continuelle entre tous les systèmes.

Partant d'un autre point de départ, M. Gigoux est arrivé à des résultats tout différens : il a cherché avant tout dans sa peinture la puissance d'effet, la vérité de couleur, et la science de dessin, qui sont en effet les qualités indispensables d'une œuvre d'art.

Les personnages de son tableau sont éclairés par une lumière vive qui vient d'en haut et qui se fait bien comprendre. Chacun des objets peints a toute la consistance des choses réelles, et l'on apprécie bien la vérité des étoffes, la dureté du fer, la souplesse des chairs, et la solidité rugueuse de la muraille.

Quant au dessin, il est irréprochable de tout point. La tête du vieillard, éclairée par une lumière qui l'effleure à peine et la laisse dans un heureux effet de clair-obscur, est large, simple, vraie et pleine de caractère. Celle de la jeune fille est fort bien peinte, bien dessinée et bien ajustée; sa poitrine est largement modelée, sa robe de velours largement peinte et vigoureusement sentie. On désirerait peut-être un peu moins de dureté dans le passage de la lumière à l'ombre du bras; au reste, cet effet semble avoir été donné par la nature, et s'explique bien par le jour vif qui vient frapper en plein sur la figure de la jeune fille.

Toute la figure du jeune homme est d'un grand caractère, d'une hauteur de style et d'une largeur de forme très remarquables. Sa tête est vigoureuse d'effet et savamment dessinée; ses mains sont heureuses de forme et de mouvement; attachées avec

science et précision, elles contrastent bien avec celles de la jeune fille et du vieillard.

Le caractère saillant des peintures de M. Gigoux, c'est la vérité de couleur, jointe à une science de dessin qui indique largement les grandes masses et articule avec précision les attaches; il sait indiquer avec finesse les nuances les plus délicates de physionomie, sans rien ôter à ses figures de la grandeur et de la puissance qui doivent caractériser une œuvre d'art; en un mot, nous ne voyons pas, dans toute l'exposition, quelle peinture on pourrait lui opposer, sous le rapport du dessin, de l'effet et de la couleur.

Une autre peinture où l'on rencontre au plus haut degré la science de la couleur et l'entente du clair-obscur, c'est le tableau de M. Delacroix, qui représente des *Femmes d'Alger dans leur appartement*. Toute cette peinture est d'une finesse de ton et d'une transparence extraordinaires; malheureusement M. Delacroix n'y a pas poussé aussi loin l'étude du dessin. Avec un peu plus de sévérité dans les formes, cette peinture serait irréprochable; telle qu'elle est, c'est encore ce que nous avons vu de plus complet de son auteur. A la vue de ce tableau, on se rend bien compte de la vie ennuyée de ces femmes, qui n'ont pas une idée sérieuse, pas une occupation utile pour

se distraire de l'éternelle monotonie de l'espèce de prison dans laquelle on les tient enfermées.

La *Bataille de Nancy*, du même artiste, est demeurée bien au-dessous, tant pour la pensée que pour l'exécution matérielle. La mort de Charles-le-Téméraire, duc de Bourgogne, est pourtant un événement dramatique du plus haut intérêt. Les conséquences de la bataille de Nancy furent immenses, tant pour le sort des peuples que pour la division des empires. Il y a quelque chose de fantastique dans les récits qui en sont parvenus jusqu'à nous :

> La neige tombait à gros flocons, le jour en était obscurci, on ne voyait pas loin devant soi..... Le duc de Bourgogne s'arma de grand matin, et monta sur un beau cheval noir qu'on nommait Moreau. Lorsqu'il voulut mettre son casque, le lion doré qui en fermait le cimier tomba : Hoc est signum Dei, dit-il tristement. Il n'en continua pas moins à ranger son armée en bataille. La première attaque des Lorrains fut malheureuse; le sire de Larivier, à la tête de la cavalerie bourguignonne, les pressait vivement, lorsque tout-à-coup parut sur les hauteurs l'avant-garde de Guillaume Herter; il avait avec lui les gens d'Uri et d'Unterwalden. On entendit retentir au loin et par trois fois le son de leurs trompes. Le duc de Bourgogne reconnaissant ce son terrible, qui lui rappelait Granson et Morat, se sentit glacé au fond du cœur..... Cependant il ne laissa pas voir la moindre crainte, car, comme on le disait, il ne craignait au monde que la chute du ciel.
>
> DE BARANTE, *Hist. des Ducs de Bourgogne.*

Son armée fut rompue et mise en déroute, et Campo Basso, qui s'était vendu au roi de France, s'empara du pont de Bouxières et lui coupa la retraite. On ne sait pas ce que devint le duc Charles dans cette déroute; il est probable qu'il fut assassiné par les Italiens que Campo Basso avait laissés au près de lui en passant à l'ennemi : car le duc de Lorraine avait donné des ordres pour qu'il fût protégé et pris vivant. Ce qu'il y a de certain, c'est que, plusieurs jours après, ce fut sur les indications de Gian-Battista Colonna, gentilhomme romain, page de Campo Basso, que l'on se dirigea vers l'étang de Saint-Jean, où l'on retrouva son cadavre.

> Là, à demi enfoncés dans la vase, près de la chapelle de Saint-Jean-de-l'Âtre, étaient une douzaine de cadavres presqu'entièrement dépouillés. Une pauvre blanchisseuse de la maison du duc, s'était mise, comme les autres, à la recherche : elle aperçut briller la pierre d'un anneau au doigt d'un cadavre dont on ne voyait pas la face. Elle avança et retourna le corps : Ah! mon prince! s'écria-t-elle. On y courut. En dégageant cette tête de la glace où elle était prise, la peau s'enleva; les loups avaient déjà commencé à dévorer l'autre joue; en outre on y voyait une grande blessure, qui avait profondément fendu la tête jusqu'à la bouche.

Ces circonstances et d'autres encore tendent à prouver que le duc de Bourgogne a été assassiné à l'écart, dans l'obscurité du brouillard et la confusion de la

déroute. En effet, il avait les deux cuisses percées d'un même coup de pique, qui n'avait pu lui être donné qu'après qu'il eût été démonté. M. Delacroix aime mieux le faire tuer par un cavalier lorrain, en présence des deux armées, qui demeurent immobiles et n'ont pas l'air de se douter qu'on va tuer sous leurs yeux le plus puissant prince de la chrétienté. On ne comprend pas comment le duc est embourbé dans un coin, tandis que son armée, comme celle des Lorrains, est immobile à quelques pas de là; comment il se trouve séparé de ses gens, tandis que le combat commence à peine à s'engager sur le second plan.

Et puis cherchez dans tout le tableau ces terribles Suisses d'Uri et d'Unterwalden, dont les trompes jetaient au loin l'épouvante; et ces redoutables fantassins, que le choc de la cavalerie ne pouvait ébranler, ces montagnards, armés de piques et de bâtons, qui avaient écrasé à Morat et à Granson cette nombreuse et brillante noblesse de Bourgogne, cette noblesse victorieuse sur tous les champs de bataille où elle avait combattu.

La mort du duc Charles ne me semble pas un sujet heureusement choisi; c'est un fait isolé qui s'est passé à l'écart, et sur lequel les historiens ne sont pas d'ac-

cord. Le drame n'est pas là, ni l'intérêt non plus, mais bien dans la certitude de cette mort, dans la découverte du cadavre. Là était une des plus grandes scènes historiques qu'on puisse traiter, et qui pouvait se prêter aux plus vastes développemens : depuis le duc de Lorraine, qui s'y trouvait en personne avec toute sa cour, jusqu'aux bourgeois de Nancy, jusqu'à la blanchisseuse qui reconnut le duc de Bourgogne à la bague qu'il avait au doigt. Voilà le véritable dénoûment de cette histoire : le duc de Lorraine, ses gentilshommes et quelques paysans suisses, retrouvant le puissant Charles de Bourgogne enfoui dans la fange d'un étang, la face à moitié dévorée par les loups.

Mais pour M. Delacroix, le sujet et la composition d'un tableau, ainsi que la vérité et l'expression, sont des choses tout-à-fait secondaires. Il cherche avant tout trois ou quatre tons éclatans, qu'il tâche d'harmoniser ensemble, et il abandonne tout le reste au caprice du pinceau. *Charles-le-Téméraire* ou *Sardanapale* ne sont pour lui que des noms bien sonnans à inscrire au livret; mais il s'inquiète fort peu de savoir si les personnages auxquels il applique ces noms ont la moindre ressemblance avec ceux qui les ont portés dans l'histoire.

Il sacrifie également à cet éclat de quelques teintes

la vérité de couleur, de dessin et d'effet. La *bataille de Nancy* est une pochade comme le *Sardanapale*, mais elle n'a pas la facilité de cette peinture ; les personnages y sont péniblement faits à petits coups de brosse qui se laissent voir partout. On ne sent pas l'air épais ni la neige qui tombe. La terre est plutôt couverte de cendres que de neige.

Le plus grand défaut de ce tableau, c'est qu'il n'y a ni action ni mouvement nulle part : personne ne bouge, personne ne se bat, rien ne donne l'idée de cette épouvantable déroute où les vaincus furent presque tous tués ou faits prisonniers. Les combattans sont placés au hasard dans le tableau ; ils ne sont pas distribués comme dans la *Défaite des Cimbres par Marius*, où M. Decamp les a admirablement placés suivant les accidens et les mouvemens du terrain.

La *Défaite des Cimbres* est distribuée comme l'aurait pu faire un général expérimenté ; elle rend bien l'action régulière des soldats romains, le désordre et la confusion des barbares. M. Decamp a peint la bataille comme les historiens nous la racontent.

Voici comment Plutarque rend compte de cette affaire, dans sa *Vie de Marius*, à qui il rend complète justice dans cet endroit, malgré ses préven-

tions aristocratiques contre un homme de *fort petit lieu*, comme il l'appelle, dont *le père et la mère gagnaient leur vie à la sueur de leur corps*, et qui cependant avait tant contribué à humilier l'orgueil de la noblesse.

> Marius, dit-il, sachant qu'il y avait au-dessus des lieux où les barbares estoient campez, quelques vallées couvertes de bois, y envoya secrètement Claudius-Marcellus avec trois mille hommes de pied, bien armez ; luy enjoignant qu'il se tînt coy en embûche, jusqu'à ce qu'il verroit les barbares attachez au combat avec luy, et que lors, il les vînt charger par derrière.....

Le lendemain, il range son armée en bataille sur une hauteur, ordonnant à ses soldats d'attendre de pied-ferme les barbares qui viennent se ruer contre eux.

> Quand donc les Romains, faisant teste, les eurent arestez tout court, ainsi qu'ils cuidoyent furieusement monter contre mont, alors se sentans repousez et pressez, ils reculèrent petit à petit en arrière, jusques en la campagne, et la commencoyent jà les premiers à se rallier et ranger en bataille sur la plaine, quand on ouyt soudain le bruit et la distraction de ceux qui étoyent à la queue de leur armée, pource que Marcellus ne faillit pas à bien prendre l'occasion, quand il en fut temps, à cause que le bruit de la première charge luy en donna advis : si fit incontinent lever ses gens, et courant avec grans cris alla ruer sur ceux qui estoyent à la queue des barbares, mettant les derniers en pièces. Ceux-là firent tourner visage à ceux qui estoyent les plus prochains

devant eux, et ainsi des autres de main en main jusques à ce qu'en peu d'heure toute la bataille commença à branler en désarroy, et ne firent pas grande résistance quand ils se sentirent ainsi chargez par devant et par derrière, ains se mirent tantôt à fuir à val de route, et les Romains les poursuyvent de près, en tuèrent ou prirent prisonniers plus de cent mille, et prirent d'avantage leurs charriots, leurs tentes, et tout leur bagage.

(PLUTARQUE, *Vie de Marius*, trad. d'Amiot.)

Pénétré de l'importance de son sujet, M. Decamps est allé s'inspirer sur le lieu même où s'est passée la grande scène qu'il voulait rendre. Son paysage représente exactement le lieu où s'est donnée la bataille. J'ai plus de confiance dans la justesse d'appréciation d'un grand artiste que dans les dissertations hérissées de grec et de latin de prétendus savans, qui, en voulant trop prouver, finissent par ne rien prouver du tout. D'ailleurs le peintre est d'accord avec les commentaires qui méritent le plus de confiance, d'accord surtout avec le récit de Plutarque.

Marius est bien l'homme de l'auteur grec, le général qui dirige tous les mouvemens et paie encore de sa personne, l'homme qui commande et qui agit : *Marius donnait avertissemens à ses gens, mais quand et quand il les mettait le premier en exécution; car il était autant adroit aux armes qu'homme qui fût en toute son armée, et si n'y en avait pas un qui fut si hardy ne*

si asseuré que lui. M. Decamp l'a placé sur un cheval blanc, au fort de la bataille, donnant un libre essor à son infatigable énergie de corps et d'esprit.

Toute la disposition de ce tableau est large et profondément sentie; le paysage se développe au loin en une multitude de plans successifs, et par-delà une ville, et par-delà des montagnes; et des barbares aussi loin que l'œil peut distinguer quelque chose. L'ordre de la bataille est bien disposé suivant les mouvemens du terrain, et l'on se rend bien compte de la diversion de Marcellus sur les derrières de l'ennemi.

Et puis cela sort de ce ponsif usé de Romains déshabillés, qui combattent sans bouger avec un javelot élégamment posé entre le pouce et l'index. Les Romains de M. Decamps sont les Romains de l'histoire, rudes et infatigables, qui allaient promener leurs aigles victorieuses chez toutes les nations de l'Europe.

Quelques personnes critiquent le ciel, qu'elles trouvent trop lourd; mais c'est un ciel d'orage, d'une grande vérité de couleur et d'effet, et de plus justifié par le texte même de l'histoire. *Comme ordinairement après les grandes batailles il tomba de grosses pluies, soit pour ce qu'il y ait quelque dieu qui purifie*

la lave et nettoie la terre souillée et polluée de sang humain, avec les eaux pures et célestes, ou bien, etc. Nous supprimons le reste de l'explication, qui prouve seulement que du temps de Plutarque on n'était pas fort en chimie.

Revenant au tableau de M. Decamps, nous ajouterons peu de choses. M. Decamps s'est élevé plus haut dans cette peinture, que beaucoup de gens ne le croyaient capable de monter; personne ne doutait de son talent comme peintre, il a montré qu'il savait aussi bien comprendre qu'exécuter. Son tableau est tout plein d'une poésie terrible : Il n'y a rien omis de ce qui pouvait le rendre plus complet, on aperçoit dans l'air ces milliers d'oiseaux de proie qui suivent toutes les grandes armées comme par un pressentiment du carnage.

Tout auprès de la *Défaite des Cimbres*, se trouve le *comte Erberhard de Wirtemberg, le Larmoyeur* de M. Scheffer aîné. Le sujet de ce tableau est tiré d'une ballade de Schiller.

>Nous retournons dans notre camp au son des fanfares. Nos enfans et nos femmes célèbrent notre victoire par des danses joyeuses au bruit des verres.
>
>Mais notre vieux comte, où est-il maintenant? Il est retiré dans sa tente, seul devant le corps mort de son fils, de grosses larmes coulent de ses yeux.

7

M. Scheffer a rendu dans sa peinture ces deux strophes de la ballade. Toute la pose du vieux comte est pleine de sentiment, et l'on comprend bien sur sa tête l'expression d'une douleur profonde, que le contraste des fêtes qu'on aperçoit dans le fond du tableau fait valoir encore davantage ; mais on ne conçoit pas bien comment la lumière, si sacrifiée sur la tête du vieillard, devient tout-à-coup pleine et abondante sur celle du jeune homme. Schiller le fait mourir d'un coup de sabre sur la tête ; M. Scheffer a mieux aimé le percer, au-dessous de la clavicule, d'un coup de sabre si violent, qu'il a entamé la cuirasse ; nous ne chicanerons pas sur des détails aussi peu importans : M. Scheffer a suivi sa fantaisie, comme Schiller avait suivi la sienne : permis à lui. L'essentiel était de faire un bon tableau, et il a réussi. Il a donné à sa peinture une teinte d'harmonie mélancolique qui va bien au sujet. C'est, à notre avis, l'ouvrage le plus complet que cet artiste ait montré au public, nous n'en exceptons pas même sa *Marguerite troublée par les remords au milieu de sa prière*, du dernier Salon. Dans ce tableau, bien qu'il ait été vanté outre mesure, M. Scheffer n'était pas assez lui-même, il s'était laissé entraîner à la manière de M. Ingres ; sa peinture à lui est toute de sentiment, et il s'égarerait à vouloir serrer le contour ; il l'a si bien senti, que, malgré les éloges inconsidérés qui en ont

été faits, il est revenu cette année à son ancienne manière.

Avant de finir, nous ferons encore une observation qui ne s'adresse pas plus à M. Scheffer qu'à une foule de peintres qui se trouvent dans le même cas, et que nous plaçons ici parce que nous trouvons à le faire à propos d'un ouvrage d'un mérite incontestable.

Ayant à peindre une belle tête de jeune homme, M. Scheffer n'a pas cru pouvoir mieux faire que de prendre une tête de femme, qu'il a copiée avec talent : mais ce n'était pas assez; c'était une tête d'homme qu'il fallait, une de ces belles têtes de jeune homme que le Valentin savait si bien rendre. Cette manie d'un grand nombre d'artistes, de faire poser des femmes quand ils veulent peindre des hommes, s'explique par la fausse direction qui a été imposée à leurs études, dirigées à l'académie par les peintres de l'empire, dont les préjugés se sont en partie conservés jusqu'à nos jours. Ces messieurs, à force de vouloir tout ramener au type invariable de ce qu'ils appelaient le *beau idéal*, avaient été conduits par leur système à soutenir que les hommes avaient la tête trop sévère pour être beaux, et les femmes les hanches trop larges pour être bien faites, et ils avaient toujours soin de rectifier la nature sur ce principe,

dont les conséquences conduiraient à admettre qu'il n'y a pas au monde d'hommes d'une beauté comparable à celle des musiciens sans barbe de la chapelle du pape.

Dans toutes les races, depuis l'homme jusqu'à la brute, jusqu'aux oiseaux, jusqu'aux insectes, Dieu a mis entre les sexes un caractère tranché qui les différencie au premier aspect. Chez le lion, c'est la crinière; chez l'oiseau, la couleur; chez tous, une différence d'allure qui les fait reconnaître d'abord à une grande distance. Une main d'homme n'est pas une main de femme; un artiste dont le goût n'est pas blasé, dont le jugement n'a pas été faussé, ne s'y trompera jamais; la beauté d'un homme ne ressemble en rien à la beauté d'une femme : l'un est beau par la puissance, l'autre par la délicatesse. Comment un peintre qui ne sait pas en voir la différence, distinguera-t-il un homme d'avec un autre homme, et donnera-t-il à chacun un caractère qui lui soit propre.

Cette différence est bien sentie dans la *Tentation de saint Antoine* de M. Brune; il y a peint un corps de femme nue d'une grande vérité, largement senti et vigoureusement rendu. Cette peinture, dont l'effet est peut-être un peu exagéré, sort entièrement des habitudes des écoles. On voit que l'artiste l'a étudiée

sur la nature, avec son sentiment à lui; l'exagération même de l'effet indique qu'il n'est pas un homme de concessions timides; il a franchement abordé la peinture et l'a poussée jusqu'au bout, suivant ses idées, sans se laisser influencer par les conseils que des gens plus timides n'auront pas manqué de lui donner. Cette persévérance l'a mené à un beau résultat. La tête de saint Antoine est bien prise, quoique un peu matérielle pour un des plus fameux anachorètes du christianisme.

On voit que M. Brune a étudié avec intelligence l'école des naturalistes, et surtout leur maître à tous, le Caravage. Dans la *Tentation* la lumière est bien indiquée, mais les ombres ont quelque chose de dur qui ne laisse pas assez sentir la couleur réelle des objets. Malgré cela, c'est une peinture forte, prise par la science, et qui est en progrès sur les ouvrages qu'il avait exposés l'an passé.

A ceux qui trouvent que le tableau de M. Brune manque d'intérêt, la réponse est facile : sans doute, c'est un sujet peu intéressant de nos jours que la *Tentation de saint Antoine;* mais il ne faut pas voir dans un tableau autre chose que ce que le peintre y a voulu mettre. Ce n'est pas ici le dernier mot de M. Brune. Évidemment, il n'a cherché, dans son sujet, qu'un

motif pour ajuster quelques figures et peindre suivant ses idées; il les a exposées pour voir comment elles se soutiendraient à côté des peintures des autres artistes. Maintenant qu'il a pu juger de leur effet, nous l'attendons au Salon prochain, qui, sans doute, nous le montrera plus complet dans un tableau plus dramatique. Nous ajouterons qu'il nous semble aussi absurde de faire un crime aux jeunes artistes d'essayer leur talent et de s'en assurer avant de le mettre en œuvre, qu'il le serait de reprocher au gouvernement d'essayer ses fusils avec de la poudre, pour s'assurer s'ils peuvent résister à l'explosion, avant de les mettre entre les mains des soldats.

M. Monvoisin, que nous avons vu dans les dernières expositions essayer toute sorte de peintures, a fait cette année encore un nouvel essai. Cette persévérance dans ses recherches est d'autant plus louable en lui, que nous avons vu tous les artistes qui étaient dans une position analogue s'entêter à la continuation de vieilleries qui n'ont plus de sens aujourd'hui. *Jeanne la folle* n'est certainement pas un tableau d'une exécution irréprochable; mais il est bien supérieur à tout ce que nous avions vu de M. Monvoisin. Il y a un parti pris très vigoureux dans la couleur, qui est peut-être exagérée de manière à nuire quelque peu à la vérité de l'effet; on désirerait aussi

SALON DE 1844.

JEANNE LA FOLLE, REINE DE CASTILLE.

une lumière mieux entendue, surtout sur les étoffes foncées ; mais partout où il y a progrès, nous aimons mieux voir les bonnes qualités que les défauts, et sans doute il y a des choses fort remarquables dans le tableau de M. Monvoisin.

Il y a aussi des choses fort remarquables dans le *Dernier Jour de Pompeï* de M. Bruloff. Il y a d'abord la dimension du cadre, puis la composition du tableau, qui n'est pas composé du tout ; puis ces maisons qui tombent tout d'une pièce, ce qui est contraire aux lois de la pesanteur, car dès qu'une pierre n'est plus en équilibre sur celle qui la soutient, elle gravite perpendiculairement. Quelqu'un près de qui l'on faisait cette observation, se retourna pour répondre qu'il s'agissait bien des lois de la pesanteur dans un pareil bouleversement ; que, d'ailleurs, dans les révolutions physiques et morales, il n'y avait plus de lois : réponse non moins remarquable que la composition du tableau. Il y a en outre sur toute la toile une pluie de pierres calcinées et de cendres ardentes qui jonchent le sol et qui respectent religieusement les personnages : ce qui est plus que remarquable, car c'est au moins un miracle. Cela sent son Russe d'une lieue ; c'est de la force du saint Nicolas, qui s'embarque sur une meule de moulin pour traverser les mers.

On assure que le tableau de M. Bruloff a obtenu le plus grand succès en Italie; cela ne nous étonne pas, en effet, quand on sait que journellement on décroche des murailles les tableaux des grands maîtres, qu'on entasse dans les greniers pour les remplacer par les pitoyables peintures des faiseurs contemporains. On peut juger la valeur de l'enthousiasme de gens qui autorisent un semblable vandalisme ou y applaudissent.

Comme composition, le *Dernier Jour de Pompéï* est un pêle-mêle de figures sans unité, qui vont et viennent dans tous les sens, courent et s'arrêtent, portent et sont portées, sans autre motif apparent que de prendre les plus belles poses possibles; l'expression des figures grimace et n'a rien de vrai.

Le dessin de ce tableau est une imitation plus ou moins exacte des peintures de Girodet; quant à l'effet, les figures sont éclairées par-devant, par-derrière, de tous les côtés; quelques-unes ont l'air transparentes comme de l'albâtre; c'est de la fantasmagorie avec des feux rouges dans le fond, verdâtre sur le premier plan, bleuâtre ailleurs; en un mot, on dirait que l'auteur n'a jamais observé la nature qu'à l'Opéra.

Ce jugement est un peu sévère, mais il est juste;

et comme M. Bruloff semble appelé à faire école dans son pays, nous avons dû l'exprimer sans ménagement, afin qu'on n'aille pas attribuer à sa peinture une valeur et une portée qu'elle n'a pas : et qu'on ne vienne pas dire que ce serait une amélioration dans le goût actuel des Russes; ce serait un changement sans importance, et voilà tout, car le faux n'est jamais un progrès.

MM. BLONDEL, PAULIN GUÉRIN, DELORME, GOYET, JOLIVET, ROQUEPLAN, HORACE VERNET, ROBERT FLEURY, ETEX, HEIM, GRANET, etc.

Il n'y a pas rien que M. Delaroche à l'Institut qui fasse de la peinture molle, fade et mal dessinée, sans science et sans caractère; ses lauriers troublaient le sommeil de M. Blondel; M. Blondel ne dormait plus, il faisait de mauvais rêves, il songeait creux. Il rêvait son *Guerrier de Constantin repoussant les conseils de l'Athéisme*.

Si l'on me demande ce qu'il peut y avoir de grand et de beau dans cette peinture, je repondrai qu'il y a

deux femmes fort grandes, belles si l'on veut, lourdes
à faire plaisir; puis sur une espèce de canapé grec,
un guerrier du temps de Constantin, qui est sensé
mourir; et puis un superbe Athéisme, grand comme
nature, qui peut avoir soixante et quelques années. Il
détourne un rideau derrière lequel on aperçoit un
arbre rompu, un tombeau renversé, un squelette.

Sérieusement qu'est-ce qu'on nous veut avec tout
ce fatras? quest-ce que cela peut avoir de commun
avec les idées de notre temps? Encore si cela était
convenablement peint et dessiné, à défaut de pensée,
ou y chercherait de la forme et de la couleur; mais
rien, absolument rien ; du fini, fini, fini à désespérer
un miniaturiste, et voilà tout.

Et puis qu'est-ce qu'une allégorie dans un temps
où il n'y a plus de symboles? c'est une énigme dont le
mot n'existe pas, un problème impossible à résoudre,
c'est une absurdité. On conçoit la valeur d'une allé-
gorie quand les symboles ont un sens précis, quand
les mythes sont généralement adoptés; quand, à l'aide
d'un fait connu de tous, elle transmet aux initiés des
préceptes de science ou de morale qu'eux seuls doi-
vent comprendre et qu'ils comprennent facilement ;
mais une allégorie quand il n'y a ni croyans ni initiés,
cela ne rime à rien, cela n'a pas de sens. M. Blondel

croit-il qu'à l'aspect de son vieillard qui fait les gros yeux, beaucoup de personnes s'écrieront : Voyez-vous l'Athéisme ! comme il est ressemblant.

Le guerrier de Constantin ressemble à quelque chose, lui; c'est une pâle copie de la figure qui, depuis cinquante ans, est en possession de représenter les Oreste, les Thésée et les soldats de Marathon. La Croyance religieuse, c'est une femme grande, grosse et lourde, assise et vue de profil. L'Espérance, c'est la même femme, grosse, grande et lourde, debout et vue de face avec une perruque blonde. Les Conseils du Sophiste, ou si vous aimez mieux l'Athéisme, est ou sont représentés par un vieillard de soixante ans, plus ou moins, qui se donne l'air d'un si mauvais homme, qu'on ne doit pas s'étonner que le guerrier de Constantin montre si peu d'inclination pour lui.

Mais c'est dans la personnification du Néant que M. Blondel triomphe. Nous avons dit que le Néant était un arbre renversé; hé bien! non, l'arbre renversé est en deçà du tombeau, et le texte place formellement le Néant *au-delà*; ce ne peut être le squelette par la même raison; d'ailleurs le squelette ni l'arbre ne sont assez vaporeux pour représenter le Néant. Au-delà du tombeau, il y a quelque chose qui ressemble autant à un éclair, à un pétard, qu'à tout

ce qu'on voudra : c'est nécessairement ce quelque chose qui est le rien de M. Blondel. Pour Dieu, si le Néant c'est le rien, le vide, le nul, l'insaisissable, il n'avait qu'à montrer son tableau, personne ne s'y serait trompé; car il est nul de science, insaisissable de pensées et vide de sens commun; bouffonnerie; on dirait que M. Blondel veut se faire le *gracioso* de la troupe académique.

Bouffonnerie et bouffons.

Ceci nous mène droit au *Jésus crucifié* de M. Paulin Guérin. Voici comme le livret explique ce sujet : *Le Sauveur vient d'expirer; au pied de la croix sont des emblêmes de son triomphe sur la mort et sur la tyrannie: un ange de lumière est attendri à la vue du sacrifice et adore la victime; Satan, dont l'empire est détruit, est précipité dans l'abîme.*

Quand on traite un sujet religieux, la première nécessité serait, à notre avis, de se pénétrer, non-seulement de l'importance du sujet, mais encore de sa signification symbolique, comme aussi de chercher à reproduire la face typique et le caractère consacré des personnages que l'on met en scène; sans cela, il n'y a pas de raison pour ne pas s'en tenir à la méthode des peintres de l'empire, à qui la même tête servait pour Jupiter, Agamemnon et Jéhova; qui ne

faisaient que mettre un enfant dans les bras de leur Diane, pour en faire la vierge Marie; qui supprimaient le carquois de l'Amour grec pour en faire un ange chrétien, qui lui coupaient les ailes pour en faire Jésus enfant; persuadés, ces braves gens, qu'ils avaient fait une peinture aussi religieuse que celles d'Abert Durer ou de fra Gio-Angelico.

A moins de s'en tenir à cette méthode facile, le peintre doit entrer complètement dans la pensée religieuse de son sujet. Au lieu de suivre l'un ou l'autre de ces systèmes, M. Paulin Guérin a trouvé moyen de faire du mélodrame dans une scène aussi imposante que la *Mort du Christ*.

La place qu'il a donnée à ses deux figures secondaires appartient invariablement à saint Jean et aux Maries; l'ange est une anomalie, d'abord par la place qu'il occupe, ensuite par sa robe blanche, qui indique un ange terrestre, tandis qu'il devrait être vêtu de violet et avoir les six ailes des archanges. Ensuite, Satan n'a jamais été introduit dans le grand mystère de la rédemption; à peine, dans les époques dégénérées, a-t-on osé l'indiquer par un serpent écrasé au pied de la croix.

Mais M. Guérin tenait beaucoup sans doute à l'ex-

pression mélodramatique qu'il avait trouvée pour son grand diable, car il semble avoir alongé sa toile de deux pieds, exprès pour pouvoir le démembrer à son aise d'une façon qui répondît à la tête extravagante qu'il lui a donnée. Au surplus, on ne doit pas s'étonner de lui voir faire une si épouvantable grimace; il a bien sa raison pour cela, le pauvre diable, car le peintre a eu la barbarie de lui serrer les reins dans les annaux d'un serpent qui plonge dans sa poitrine, entre deux côtes, et va probablement lui ronger le cœur, le foie, la rate, en un mot tout ce qui pourra lui faire plaisir. Le moyen de ne pas faire la grimace avec un semblable crève-cœur !

L'exécution de ce tableau répond, de tout point, à ce qu'on peut attendre d'une pareille composition. M. Paulin Guérin est un de ces artistes qui se sont figurés qu'ils devaient savoir dessiner, parce qu'ils avaient passé de longues années à polir des figures d'après le modèle nu, dans l'atelier d'un homme qu'ils payaient fort cher. Alors il a pensé qu'il ne lui manquait plus que la couleur pour être un peintre accompli; dès lors il n'a plus employé dans sa peinture que les laques, les cinabres, les chromes, les bleus azur. C'est lui qui a inventé d'éclairer ses figures d'une lumière incompréhensible par-devant, avec un soleil couchant dans le fond du tableau : comme on a pu

le voir dans *Caïn* et dans son portrait au dernier Salon.

Cette année, il a fait mieux encore ; il a fait venir le jour par en haut, par en bas, de tous les côtés ; les feux de l'abîme, les rayons célestes, et la lumière qui éclaire la robe de sang, sont de même valeur et se détruisent. Le *Christ* est livide comme un corps en putréfaction ; il est dessiné d'une façon peu savante, et surtout qui manque de dignité.

Tout cela nous porte à croire que M. Paulin Guérin obtiendra la première place vacante à l'Institut. En effet, il est digne en tout de remplacer lequel que ce soit de ces messieurs, excepté M. Ingres pourtant, qui est autrement fort et savant que tous les autres.

M. Delorme aussi entrera à l'Institut, pendant qu'on sera en veine d'y recevoir les pas forts. Quand on a fait une Ève qui, *abusée par les conseils et les louanges perfides du serpent, émue par le sentiment de sa désobéissance, mais poussée par d'invincibles désirs, porte une main craintive sur le fruit fatal, et le cueille ;* quand on a fait un serpent tricolore avec une énorme crête rose qui tient, on ne sait comment, sur l'extrémité des naseaux ; quand on a fait le paysage qui sert de fond à tout cela, il n'y a qu'une manière

honnête de finir : le repos à l'Académie royale de peinture.

Pendant que nous voilà en veine de présenter des candidats à l'Académie, nous lui proposerons encore M. Goyet, pour son *Apparition de la Vierge à saint Luc.* Nous proposerions bien aussi M. Navès pour son *Joas devant Athalie*; mais cet artiste n'a pas *rompu tout pacte avec l'impiété,* car il est évident que, dans certaines parties, il a cherché une couleur et un dessin plus savans que la couleur et le dessin académiques.

Plaisanterie à part, il y a des parties qui ne manquent pas de mérite dans le tableau de M. Navès; mais, malheureusement, ce qu'il pouvait y avoir de bien dans sa pensée a été dénaturé dans l'exécution par le faux système de peinture qu'il s'est imposé.

Quant à M. Goyet, j'ignore s'il a un système. Dans tous les cas, sa peinture a l'air faite tout-à-fait sans malice. Cet artiste veut avoir son grand tableau à chaque exposition, et il continuera ainsi tant qu'il plaira à Dieu, sans grande gloire pour lui, sans grand avantage pour les arts. C'est de la peinture bourgeoisement faite, et tout-à-fait à la portée du goût artistique des bourgeois du Marais.

D'autres cherchent à plaire aux *bourgeois* du grand monde. Ébloui sans doute des succès de M. Delaroche auprès des épiciers à gants blancs de la Chaussée-d'Antin, M. Jolivet a fait un *Philippe II* à l'imitation des tableaux anglais de son modèle. L'imitation est si sensible, que bien qu'il eût à peindre des hommes du Midi et les costumes pittoresquement colorés qui ont toujours distingué les Espagnols, M. Jolivet a trouvé moyen de faire un tableau aussi froid, aussi gris, aussi terne que la *Jane Gray* ou l'*Élisabeth d'Angleterre*.

Sans les indications du livret on ne pourrait deviner si la scène se passe à Saint-James ou à l'Escurial; il n'y a rien dans le tableau qui indique le climat, rien de caractéristique qui indique le sang espagnol et les mœurs des personnages. Pourquoi faut-il que cette déplorable manie d'imitation soit venue déformer le talent d'un artiste que l'assiduité, le travail et la persévérance qu'il a mise à faire une pastiche, pouvaient mener à mieux que cela. Espérons que M. Jolivet se livrera davantage à son individualité, et qu'il ne se condamnera plus à copier un modèle qu'à tout prendre il aurait pu mieux choisir.

M. Schnetz semble aussi s'être défié de lui-même dans son *Combat de l'Hôtel-de-Ville*. On n'y retrouve

plus la puissance de talent et la vigueur de peinture poussées aussi loin que dans ses tableaux peints en Italie. Sa peinture de cette année manque des qualités qui ont toujours distingué ses ouvrages. Ainsi, peu ou point de solidité dans les chairs, un dessin peu savant, peu articulé, joint à un manque de relief qui se fait généralement sentir dans tout le tableau ; d'un autre côté, il n'y a pas assez de mouvement et d'élan dans la bataille, pas assez d'enthousiasme sur les figures. La scène est froide, quoiqu'il y ait des parties d'une grande beauté, mais toujours plus heureusement senties que rendues ; l'étudiant, surtout, qui pousse en avant et semble vouloir entraîner les combattans, n'a pas assez d'élévation et de puissance; il n'est pas non plus d'une manière suffisamment correcte.

Après cela, il fallait un artiste d'un grand talent pour se tromper ainsi. Le tableau de M. Schnetz ne répond pas à ce que le public était en droit d'attendre de cet artiste. Suffisante peut-être pour un autre, cette peinture ne l'est pas pour lui ; car lorsqu'on s'est élevé à une certaine hauteur dans l'estime du public, il faut s'y maintenir, sous peine de se voir oublié tout-à-fait.

Ce malheur est arrivé cette année à **M. Horace**

Vernet; personne ne s'arrête plus devant ses tableaux; à peine sait-on s'il a exposé quelque chose cette année, et pourtant il occupe une des plus belles places du salon carré, une des plus belles aussi de la grande galerie. Qu'est devenu la grande réputation du peintre de la *Bataille de Montmirail* et de la *Barrière de Clichy?* ce que deviennent toutes les choses qu'on veut tendre outre mesure, et développer au-delà de ce que leur nature ne peut supporter. Le peintre spirituel des batailles et des petits soldats, devenu peintre d'histoire et directeur de l'école française à Rome, ne s'est plus trouvé à la hauteur de la position qu'on lui avait faite. Pour s'y maintenir, il a tout essayé : batailles, paysages, marines, grands et petits tableaux, il a tout abordé avec l'incroyable facilité qu'on lui connaît.

Mais ce n'est pas assez d'une main adroite et d'une brosse facile pour se maintenir au premier rang dans les arts. Il faut une science positive et une élévation de pensée dont on ne trouve malheureusement pas de trace dans les ouvrages de M. Horace Vernet.

Dès le Salon dernier, et en présence du succès de sa *Judith* et de son *Raphaël au Vatican*, nous lui avions annoncé ce résultat infaillible, et voilà que l'*Arrivée du duc d'Orléans au Palais-Royal, le 30 juillet* 1830, semble venue exprès pour justifier nos prévisions.

Comme œuvre d'art, le tableau de M. Horace Vernet ne mérite pas une critique sérieuse. On ne sait pas s'il fait jour ou s'il fait nuit, ni comment sont éclairés les personnages, ni comment ils se trouvent là, ni ce qu'ils y font; et puis ce n'est pas là le Paris du 3o juillet au soir; probablement M. Vernet n'était pas à Paris, ou, s'il y était, il est mal servi par ses souvenirs; car dès le matin il n'y avait plus de barricades, et l'on avait commencé à repaver les rues.

Comme habile homme, comme courtisan, il a fait une grande maladresse; car, au lieu de donner à son *duc d'Orléans* l'air ferme et décidé qu'on doit lui supposer en pareille circonstance, il l'a peint avec une démarche tellement contrainte et irrésolue, qu'il a plutôt l'air de se faufiler en cachette dans une maison dont il n'est pas bien sûr, que de rentrer en maître dans son vieux palais-cardinal, dont il doit sortir le lendemain lieutenant-général du royaume.

Pour faire passer cette bévue, M. Vernet a mis au milieu de la rue l'hydre de l'anarchie, qu'il a représentée par deux ou trois éternels ennemis de l'ordre qui roulent les yeux en regardant en dessous, comme Francisque dans ses beaux rôles à l'Ambigu-Comique; et pour faire contraste, il a peint de l'autre côté de la toile un honnête bourgeois du quartier qui s'est brusquement

décoiffé, et tient respectueusement sa casquette à la main avec l'air de se dire : Tiens, tiens, tiens, voilà notre brave homme de propriétaire qui est revenu de la campagne ; hé bien ! en voilà un crâne de propriétaire celui-là, et qui n'a pas peur des révolutions ! On ne peut rien voir de plus bête et de plus décontenancé que le bourgeois de M. Vernet.

En résumé, voici l'analyse de ce tableau : nul comme œuvre d'art, faux comme fait historique, maladroit comme flatterie de courtisan. A un autre.

Nous sauterons à pieds-joints par-dessus les tableaux officiels de M. Caminade, par-dessus son *Annonciation*, pour arriver à un artiste dont nous aimons le talent facile et exquis. M. Roqueplan, pour les ouvrages de qui nous n'avons jamais caché notre sympathie, a exposé cette année un grand tableau dont nous voudrions pouvoir dire autant de bien que de ses délicieuses petites compositions. Le sujet de cette peinture est une scène de la *Saint-Barthélemy*.

> Diane de Turgis, à genoux, conjure le seigneur de Mergy, son amant, de revenir au catholicisme et de ne pas aller se faire tuer dans le massacre de ses frères.

Ce tableau a tout l'aspect et le croquant qu'on trouve toujours dans les ouvrages de M. Roqueplan ;

mais il aurait fallu quelque chose de plus dans un ouvrage de cette dimension. Après le succès de son *Jean-Jacques Rousseau* au dernier Salon, l'indifférence du public pour son tableau de cette année, lui fera comprendre, nous n'en doutons pas, qu'il doit arriver au Salon prochain avec un tableau plus achevé, et par conséquent plus facilement compris; ainsi nous l'attendons l'an prochain avec une peinture aussi osée, mais plus complète : autrement il se perdrait comme M. Horace Vernet, qui, lui aussi, avait une réputation populaire.

Au reste, c'est une tentative louable qu'a faite M. Roqueplan, et sa non-réussite n'ôte rien au mérite de ses petits tableaux dont nous parlerons en leur lieu, ainsi que de ses aquarelles, dans lesquelles on retrouve toute la puissance de sa peinture à l'huile.

La *Procession de la Ligue* de M. Robert Fleury est une belle mise en scène du drame qui se jouait dans les rues de Paris, avec l'armée du Béarnais aux portes, et la famine dans la ville. Il y a une grande vérité d'expression locale dans tout ce tableau, depuis la gaucherie comique de certain moine à porter la cuirasse, jusqu'au sentiment de la faim et de la misère

qui dévore cette malheureuse population. On sait les horreurs que les historiens nous racontent de ce fameux siége de Paris, où l'on mangea tout ce qui était susceptible d'être mangé, jusqu'au cuir des chaussures qu'on faisait bouillir; on alla même au-delà : le gouvernement fit broyer des os de mort, qu'on mêlait à la farine pour obtenir des pains d'un volume plus considérable, et tromper la faim si on ne pouvait la rassasier. On dit même qu'une mère alla jusqu'à faire cuire son enfant, qui lui fut volé par des soldats attirés par l'odeur.

Les scènes de désolation que M. Fleury a placées dans la rue font bien comprendre ce qui doit se passer dans les maisons. Le contraste des moines robustes et bien nourris, avec les malheureux mourant de faim sur le pavé, donne un intérêt de plus au tableau. Sur la tête de chacun des moines, on sent la différence de leur conviction : chez les uns, le dévoûment et le fanatisme; chez d'autres, l'égoïsme et l'ambition; chez tous, un zèle suffisant pour leur faire braver la mort un jour de bataille, mais pas assez pour leur faire partager leurs provisions avec les malheureux qui meurent à leurs pieds, faute d'un morceau de pain qui les fasse vivre. Toutes ces différentes expressions sont rendues avec bonheur.

Quant au mérite de ce tableau comme peinture, il est en progrès sur les précédens ouvrages de M. Robert Fleury. La couleur en est harmonieuse et heureusement appropriée en différentes parties du tableau. Le plus grand reproche qu'on pourrait faire à cette peinture, serait une négligence de dessin, inséparable peut-être d'une aussi grande facilité d'exécution.

Une autre scène du temps de la ligue, mais d'un caractère essentiellement différent, quoique également bien rendue, c'est le *Jacques Clément et le prieur* de M. Ronjon. Ce tableau, de la plus haute dimension, est largement compris et heureusement rendu ; il est bien supérieur à une foule de peintures que nous avons vu citer avec éloge, et cependant on le remarque peu. Cela vient sans doute de la place défavorable qu'on lui a donnée, peut-être aussi de ce qu'au premier coup d'œil ces figures paraissent d'une proportion qui n'est pas en rapport avec l'importance du sujet. A première vue, on n'aperçoit que les larges plis de ces deux grandes robes blanches, et l'on passe ; mais quand on examine ce tableau plus en détail, on y trouve des parties d'un grand mérite : *Le prieur*, dit le livret, *ayant cru remarquer de l'hésitation dans Jacques Clément, le menace de la vengeance du ciel s'il n'exécute pas son dessein.* Les deux

têtes sont pleines d'expression ; celle de Jacques Clément rend bien l'exaltation religieuse du fanatisme: Les mains sont dessinées avec goût, les deux figures sont d'une peinture forte et osée, quelquefois un peu dure, surtout dans le fond, qui manque de profondeur et de transparence.

Les *Deux Moines* de M. J. Étex sont conçus dans un tout autre esprit : il a peint un moine croyant, qui, les yeux baissés sur un Christ qu'il tient posé sur ses genoux, est absorbé dans la méditation religieuse, tandis qu'un autre moine le regarde, un moine voltairien qui rit et qui persiffle.

Nous reprocherons à M. Étex d'avoir exagéré l'expression de son moine religieux au point de le faire stupide ; en effet, il y a dans une foi vive et une conviction profonde, quelque chose de sublime qui élève l'ame et l'agrandit ; la méditation religieuse est pleine de mélancolie, mais c'est la mélancolie d'Abert Durer, la mélancolie du génie. Quant au philosophe, il est bien compris et rendu : il sourit bien de ce rire des lèvres qui grimace et fait mal à voir, de ce rire sardonique qui laisse voir le vide et la désolation au fond de l'ame du rieur.

L'exécution de ce tableau est sévère comme le su-

jet; elle a de la sécheresse, quelquefois de la dureté et de la petitesse dans les détails; mais, à tout prendre, c'est une peinture qui ne manque pas de mérite, et dans laquelle la somme des bonnes qualités surpasse de beaucoup celle des défauts.

M. Heim, membre de l'Institut, peintre des solennités royales sous toutes les dynasties passées, présentes et à venir, a exposé cette année un tableau qui représente *le Roi recevant, au Palais-Royal, les députés de 1830, qui lui présentent l'acte qui lui défère la couronne.*

Cette galerie de portraits est inférieure à tout ce que nous avons vu de M. Heim, qui n'a jamais été bien fort, à la ressemblance près des personnages, à qui le peintre a donné un air hébété que la plupart n'ont certainement pas; à la ressemblance près de quelques-uns, ce tableau est une chose pitoyable. Il n'y a pas un homme un peu bien dessiné, pas un qui soit capable de faire un mouvement. Les petits princes surtout sont peints d'une façon ridicule. On ne conçoit pas que des gens qui se respectent aient laissé exposer une peinture faite pour donner une si mauvaise idée de leur personne.

Nous ne ferons que citer les ouvrages des élèves de

Rome, et seulement pour faire savoir que messieurs les *grands-prix* ont exposé, car le public ne s'en est pas aperçu; et pourtant M. Signol a donné, dans le salon carré, un *Noé maudissant ses fils*, d'une assez belle taille; M. Latil un *Isaac bénissant Jacob*, de belle taille aussi et dans le salon carré; ainsi que l'*Assomption* de M. Vauchelet, d'un peu moins belle taille, mais de même valeur comme exécution. A ces messieurs les belles places, c'est de droit. A eux le privivilége d'exposer de mauvaise peinture, c'est un droit attaché à leur titre d'élèves de Rome.

J'oubliais M. Clément Boulanger, dont je ne puis que citer en passant le *Baptême de Louis XIII*, ainsi que le *Vieillard* de M. Bigant : j'aurai occasion d'y revenir plus tard.

Quant à M. Granet, j'en parlerai à propos des peintures d'intérieur, car il n'a certainement pas voulu qu'on prenne les personnages au sérieux. La mystification des journalistes, qui se sont extasiés sur des figures taillées comme des moellons, doit l'avoir beaucoup réjoui.

SCULPTURE.

Les classifications ne manquent pas plus en sculpture qu'en peinture ; elles ne sont ni plus rationelles, ni moins absurdes. En effet, tout doit marcher de front dans un corps régulièrement organisé. Partout les mêmes absurdités, partout les mêmes turpitudes. *Satyre et Bacchante* est un digne pendant pour *Pâris et Hélène* du Salon dernier. M. Delorme et M. Pradier peuvent se donner la main, le genre érotique triomphe à l'Institut.

Sans préjudice du genre héroïque, du genre énergique, du genre familier, etc., le genre commun et le genre trivial sont seuls exclus; et l'on désigne par ces mots les ouvrages de ceux qui mettent de la vie et du mouvement dans leurs sculptures : qu'y a-t-il en effet de plus commun et de plus trivial que la vie et le mouvement. Des hommes de pierre qui casseraient plutôt que de se mouvoir, sont bien autrement miraculeux.

Quant aux sculpteurs qui font des animaux leurs ouvrages à grand'peine, ils sont tolérés par le jury, et il n'a fallu rien moins qu'une révolution politique pour leur ouvrir les portes du Salon; et de fait, ce sont là *choses viles* et qui ne méritent pas l'attention de messieurs de l'Académie des beaux-arts, vivant dans le commerce des Muses et parlant la langue des dieux.

Le moyen de conduire les muses dans une ignoble écurie et d'y copier de vils animaux, comme l'auraient pu faire Puget, Michel-Ange et Léonard de Vinci, qui, du reste, n'avaient pas inventé l'admirable théorie du beau idéal! Bien que Léonard fût d'aussi bonne compagnie qu'on pouvait l'être de son temps, il ne croyait pas déroger en étudiant un cheval d'après nature, et même en prenant le scalpel toutes les fois qu'il pou-

vait en avoir besoin pour se rendre compte de la charpente intérieure.

Les Muses de l'Institut sont trop bégueules pour mettre les mains dans la poitrine d'un cadavre, et pour aller chercher la science partout où elle peut se trouver; en revanche, les chastes sœurs ne sont pas d'une pruderie trop pointilleuse, comme on le peut voir par quelques-uns des ouvrages qu'elles ont inspirés.

GROUPES,
STATUES ET BAS-RELIEFS.

MM. DAVID, CORTOT, PRADIER,
Membres de l'Institut.

Le cheval de bataille des souteneurs d'académie, c'est de nous citer l'art grec, se gardant bien toutefois de parler de la *Vénus de Milo*, ou de cet admirable fragment de statue que, faute de le savoir mieux appeler, ils ont désigné sous le nom de *torse antique*; en effet ce sont-là des œuvres larges, pleines de science, de vie et de mouvement, auxquelles ils conviennent de bonne foi ne pas comprendre grand'chose.

Ils parlent de je ne sais quelles froides statues, beaucoup plus à leur portée, et qu'ils prennent pour des chefs-d'œuvre parce qu'elles sont antiques, sans songer que, dans tous les temps, le marbre s'est laissé tailler par tout le monde; ils citent encore le *Jupiter Olympien*, qu'ils croient mieux comprendre, parce qu'ils n'y entendent absolument rien.

Certes le *Jupiter Olympien* est une œuvre sublime. C'est une des plus puissantes créations de l'esprit humain. Mais de grace, laissez là le Jupiter pour ce qu'il est; c'était le dieu d'Homère, le dieu de Phidias, j'en conviens : mais qu'est-ce que cela peut avoir de commun avec l'art tel qu'il doit être compris de nos jours ? Il faut n'avoir pas la moindre intelligence des hommes et des choses pour mettre cette tête sur les épaules de Jéhova, de Charlemagne ou d'Agamemnon; il faut n'avoir jamais réfléchi à la position de l'artiste grec, et n'avoir jamais cherché à pénétrer la pensée qui a présidé à l'accomplissement de cette œuvre.

Phidias s'est trouvé dans les circonstances les plus heureuses de l'entier développement d'un artiste. De son temps, l'art s'était déjà assez affranchi de l'exigence des formes typiques pour chercher dans la nature la vérité et l'exactitude des formes, et la foi re-

ligieuse s'était assez conservée pour que l'artiste fût obligé de se soumettre au type consacré du personnage qu'il avait à représenter.

Évidemment le Jupiter a été compris et exécuté sous cette double influence. Il y a là quelque chose de mystique que nous ne pouvons pas comprendre ; il y a des formes prescrites d'avance auxquelles le statuaire a été forcé de se conformer, et qui font que la figure nous paraît froide, à nous qui n'avons pas l'intelligence de leur signification symbolique.

Mais quand on vient à étudier ce marbre avec toute l'attention qu'il mérite, quand on retrouve partout la savante précision des formes et la puissance invariable de la pensée, on s'aperçoit que ce que l'on avait pris pour de la froideur au premier coup d'œil a été calculé pour l'effet que l'artiste voulait obtenir, et si l'on ne peut pleinement le comprendre, on entrevoit au moins la puissance et la majesté du type qu'il a formulé.

Cela est si vrai, que le même homme a montré, dans les monumens d'art libre qu'il a exécutés, combien il savait comprendre la vie et le mouvement de la nature.

Mais tâchez donc de faire entendre ces choses à des gens qui ont confondu toute leur vie le Jupiter de Phidias avec les misérables statues græco-romaines, dont les esclaves grecs ont peuplé l'Italie depuis la fin de la république jusque sous le règne des premiers empereurs.

Peut-être aurons-nous occasion, dans la suite de cet ouvrage, de dire ce que nous pensons d'une foule de statues antiques qu'on a données long-temps pour des œuvres des grands artistes grecs, et qui appartiennent incontestablement à cette époque académique, comme celle que nous venons de passer, mais qui a de plus le cachet de grandeur dont le peuple romain a toujours scellé les ouvrages qu'il a faits ou qu'il a payés.

On a beaucoup trop confondu toutes ces choses. Rarement on a distingué l'art religieux de l'art libre, et pourtant on les retrouve dans toutes les civilisations avec leur caractère tranché. Plus rarement encore on a compris qu'un monument religieux s'explique toujours par la croyance qui l'a élevé, et qu'il n'est applicable qu'à elle seule. Un temple égyptien était complètement à la convenance du culte pour lequel il avait été bâti ; comme un temple grec, à la convenance des mystères qu'on y célébrait ; comme une

cathédrale gothique, à la convenance du culte catholique.

Voilà pourquoi le plan de la Madeleine est stupide pour une église chrétienne. Voilà pourquoi le plan de la Bourse est absurde pour un tribunal du commerce.

Pour la Madeleine, il n'était guère possible de faire mieux; car comment retrouver les traditions chrétiennes, maintenant que voici bientôt quatre cents ans que les derniers artistes initiés sont morts? et mensonge pour mensonge, j'aime mieux celui qui ose mentir franchement que celui qui voudrait me tromper par de faux semblans de vérité. Mais pour la Bourse, c'est autre chose; c'est un monument qui tient à nos mœurs, et qui a un but d'utilité pratique que tout le monde est à portée de comprendre. Aussi tout le monde comprend-il que la Bourse est un des édifices les plus absurdement distribués qui soient à Paris, où l'on ne se pique pas toujours d'être fort conséquent.

Car si les artistes de notre temps étaient plus logiques dans le choix de leurs sujets et l'ajustement de leurs œuvres, nous n'aurions pas au Salon un *Soldat*

de Marathon gros, gras et bouffi, à côté d'une *Sainte Cécile* si maigre et si étriquée.

En effet, il faut que M. Cortot n'ait jamais lu l'histoire grecque, ou qu'il n'y ait absolument rien compris, pour avoir osé mettre le nom de Marathon au bas du gros garçon sans énergie et sans caractère qu'il a exposé cette année.

Il y a quelque chose de si gigantesque dans la plupart des événemens de l'histoire de l'antiquité grecque, que l'esprit demeure étonné en présence de l'énergie et du dévoûment prodigieux de ces hommes; des choses comme celles-là ne peuvent pas être dépassées, et elles resteront belles et grandes dans tous les temps, bien que de nos jours certaines gens les trouvent quelque peu rococo.

Miltiade avec dix mille soldats était en présence de l'armée des Perses, qui ne comptait pas moins de deux cent mille hommes de pied et de dix mille chevaux. Il avait envoyé des hommes chargés de presser l'arrivée de l'armée lacédémonienne; mais les lois de Sparte ne permettaient pas à ses soldats d'entrer en campagne avant la nouvelle lune, en sorte qu'ils n'arrivèrent qu'après la victoire.

On a peine à se figurer l'audace du général qui osa livrer bataille avec des forces si disproportionnées. La puissance, le calme, l'énergie et la présence d'esprit qu'il lui fallut pour suffire avec si peu de monde à tous les événemens de cette journée, l'enthousiasme, le dévoûment et la résolution qu'il fallut aux soldats pour suffire aux combinaisons du général et remporter la victoire, se peuvent à peine comprendre, même quand on a vu les brillans exploits des armées françaises de la république et de l'empire.

Athènes attendait des nouvelles de son armée avec cette dignité calme qui cache ses inquiétudes sous l'apparente tranquillité de la vie ordinaire.

> *Le premier qui apporta la nouvelle de la bataille et victoire de Marathon, ainsy comme escript Héraclides Ponticque, feut Thersippus, natif d'Éroï, ou ainsy que plusieurs autres le mettent ce feut un Eucles, qui accourut tout bouillant de la bataille avecques ses armes, et battant aux portes des principaulx magistrats de la ville d'Athènes, ne peust dire austre chose sinon :* « *Réjouissez-vous, nous avons gagné la bataille* » *et cela dit, l'haleine luy faillant, il trespassa tout soubdain...*
>
> PLUTARQUE, Gl. des Ath., trad. de J. AMYOT.

Personne ne soutiendra qu'il soit possible de reconnaître dans l'homme de M. Cortot, l'Athénien qui accourut *tout bouillant de la bataille;* et ses armes,

qui étaient un signe caractéristique, qui le faisaient soldat vainqueur et non fuyard, le sculpteur les a remplacées par une palme qui est un emblème chrétien de la victoire toute morale des martyrs.

M. Cortot a fait un homme qui ne meurt pas, qui ne crie pas, qui n'a ni mouvement fixe ni expression arrêtée.

Il faut réellement que ces gens-là aient quelque infirmité qui les empêche de voir la réalité des choses, qui les empêche de comprendre le sens de ce qu'ils lisent. Car enfin la cause de la mort du soldat est visiblement dans l'épuisement d'une course forcée ; l'auteur l'a bien compris : *L'halène luy faillant*, dit-il, *il trespassa tout soubdain ;* il n'y avait plus de vie dans la poitrine, et il mourut. M. Cortot ne sait probablement pas qu'on se fatigue à courir plusieurs heures de suite.

Si la fatigue est poussée jusqu'à l'excès, comme dans le cas du soldat de Marathon, alors la vie excitée outre mesure se porte aux extrémités, les artères battent d'une rapidité et d'une force effrayante, les veines se gonflent, la peau dilatée à l'excès laisse passer une sueur presque sanglante, tous les muscles palpitent d'une agitation fiévreuse, la sueur

devient froide sur la poitrine, et *l'haleine luy faillant*, l'homme *trépasse tout soubdain*. J'en reviens encore là, parce qu'il me semble étrange que cela n'ait pas été compris.

Quoi ! une pose académique pour rendre tout le sublime désordre d'une pareille mort ! la poitrine de Véry faisant le beau, pour celle d'un homme haletant qui se meurt; les jambes de celui-ci, les cuisses de celui-là et les bras d'un autre, assemblage bâtard de tous les modèles qui vont poser dans les ateliers, et par-dessus une tête fade et stupide pour une tête délirante entre l'enthousiasme et la douleur !

Voilà ce qu'a fait M. Cortot, voilà ce qu'il a exposé au Louvre, dans une place réservée; voilà ce qui sera placé au jardin des Tuileries avec cette inscription : *Le soldat de Marathon annonçant la victoire, statue en marbre, par M. Cortot.*

Ce qu'il y a de bon dans la sculpture de ces messieurs, c'est que comme rien ne caractérise le sujet, il ne faut que changer l'étiquette pour en faire tout autre chose. Ainsi, par exemple, le soldat de Marathon deviendrait un délicieux Narcisse écoutant l'Écho : le bras levé en l'air annoncerait aussi bien l'étonnement que la victoire.

M. Cortot n'a pas compris son sujet; l'a-t il au moins exécuté d'une façon satisfaisante ? Si ce gros garçon qu'il a modelé n'est pas le soldat de Marathon, est-ce au moins un homme bien bâti qui puisse agir et se mouvoir ? Voyons cette figure indépendamment de la pensée, et sans y chercher autre chose que la science de la charpente humaine et le mérite d'exécution.

La première chose qui frappe à l'aspect de cette statue, c'est le manque de style et l'absence de toute espèce de caractère. La tête, quoique beaucoup trop petite, est lourde, et toute la figure manque de finesse. Le bras qui porte est d'un bon quart trop court. J'ai lu, dans je ne sais plus quel apologiste, que cela vient de ce que tout le côté gauche est affaissé par la mort, tandis que le côté droit est soutenu par l'enthousiasme de la victoire. Probablement que la mort raccourcissait les membres des héros grecs. M. Cortot doit en savoir plus que nous là-dessus. Peut-être aussi c'est une allégorie que nous ne pouvons pas comprendre, et il pourrait bien y avoir là-dessous beaucoup plus d'esprit qu'il n'est donné à nous autres simples mortels d'en apercevoir.

Impossible aussi d'apercevoir la moindre science d'articulation, ni tête d'os, ni saillie de muscles, ni finesse d'attache, rien n'est suffisamment écrit.

C'est du fini, du luisant, du poli, et rien de plus. Cette figure doit être fort goûtée des marbriers et tailleurs de pierre de la capitale.

La *Sainte Cécile* de M. David, bien que faite dans un sentiment directement opposé, n'est guère plus forte que le *Soldat de Marathon*. Comment se fait-il qu'un artiste qui a montré, dans la statue du général Foy, qu'il savait exécuter avec talent les choses les plus difficiles, en soit venu à exposer une figure dont les mains sont mal faites, de propos délibéré; que veut dire, je vous prie, cette gaucherie préméditée qui a la prétention de singer l'art d'une autre époque? Mais ce n'est pas à cause de leur gaucherie et de leur manque de science, mais bien malgré ces défauts, qu'on admire, dans les artistes du moyen-âge, la simplicité naïve, la grace mélancolique et le sentiment exquis qui caractérisent toujours leurs ouvrages. On passe par-dessus les incorrections et leur manque de science en faveur des qualités qui les distinguent, parce qu'il était impossible d'être plus savant et plus correct dans le temps où ils sont venus.

Il nous en coûte d'être aussi sévère à l'égard d'un artiste dont nous avons vu des choses louables; mais c'est justement parce qu'il est capable de mieux faire, qu'on ne peut pas lui pardonner une figure dont la

tête lourde et maniérée, la poitrine plate, les hanches effacées, ne sont pas pardonnables dans une sculpture de notre époque. M. David n'a pas même su lui donner le caractère religieux, car les artistes du moyen-âge ont toujours cherché dans leurs statues quelque chose de plus svelte et de plus élancé que la nature, tandis que M. David n'a pas même donné à sa draperie la longueur suffisante pour loger les jambes de sa *Sainte Cécile*.

Après cela, il y a une chose qui est de tous les temps et de tous les pays, c'est la nécessité de faire des monumens qui puissent rester debout. C'est une question de solidité réelle et apparente, une question de durée que les grands artistes n'ont jamais négligée, et qu'ils ont toujours résolue d'une façon satisfaisante. Toutes les fois qu'une masse pesante n'est pas en équilibre sur ses points d'appui, il faut de toute nécessité qu'elle tombe, à moins qu'elle ne soit soutenue par des moyens factices qu'on peut employer pour un modèle en plâtre; mais il n'y a pas moyen d'introduire une armature de fer dans un bloc de marbre.

Et, d'ailleurs, les hommes forts ont su se passer de toutes ces machines ; ils ont su donner du mouvement à leurs figures et à leurs groupes, tout en se conformant aux lois de la statistique. Voyez seule-

ment l'*Andromède* de Pujet, et la statue antique qu'on a nommée le *Gladiateur*. Certainement cette figure aurait pu avoir tout autant d'énergie et de mouvement, si, au lieu de se faire équilibre, les deux bras avaient été portés en avant. Seulement le haut du corps aurait été entraîné par leur poids, et la statue n'aurait pas duré quinze jours avant de se briser par les reins.

Voilà ce qui arrivera nécessairement à la statue de M. David, s'il la fait exécuter en marbre; seulement, comme c'est à la hauteur des jambes qu'elle porte à faux, c'est là infailliblement qu'elle se brisera. C'est pourtant là ce que l'on fait à l'Institut, et ce que l'on y fait de mieux, certainement.

Il fait beau voir après cela ces messieurs exclure insolemment de l'exposition les ouvrages des jeunes artistes, sous prétexte de je ne sais quelles imperfections de détail. Car enfin, sur quel principe fondent-ils les théories d'art qui leur font admettre ou rejeter tel ouvrage plutôt que tel autre. Dès qu'il n'y a plus unité dans leur doctrine, de quel droit prétendraient-ils exclure un dissident, quelles que puissent être ses œuvres.

En effet, s'il y a la moindre conviction dans M. Cortot, il doit avoir agi de tout son pouvoir pour faire

mettre à la porte la *Sainte Cécile* de M. David. Et réciproquement, si celui-ci est convaincu de l'excellence de son œuvre, il doit avoir travaillé de toutes ses forces à l'exclusion du *Soldat de Marathon*, car ce sont les deux exagérations les plus burlesques de deux systèmes diamétralement opposés.

Quant à M. Pradier, c'est une question de décence et non pas une question d'art. Un jury, qui se serait respecté et qui aurait voulu se faire respecter, n'aurait jamais consenti à autoriser l'exposition d'une semblable turpitude dans un lieu public.

Dans l'impossibilité d'expliquer d'une façon décente le sujet de ce groupe, il faut imiter la réserve du livret, qui le nomme seulement *Satyre et Bacchante*. Ceux qui voudraient en avoir une idée plus complète n'ont qu'à prendre au hasard un des vers les plus graveleux des épîtres d'Horace ou des satires de Juvénal. En effet, il y a quelque chose de si peu équivoque dans l'homme à pieds de chèvre de M. Pradier que la bacchante doit être comme Lycœnion de Longus μαῖουσα ἐνεργεῖν δονάμενον καὶ σφριγῶνῖα.

La passion du satyre est écrite d'une façon si ignoble et si crapuleuse, qu'on ne sait vraiment lequel a dû être le plus déhonté, ou de l'académicien qui l'a

fait ainsi, ou du jury qui lui a fait donner une place d'honneur à l'exposition; car, en admettant même le sujet de M. Pradier, il y avait une tout autre manière de le rendre. C'était cette tête de satyre qu'il fallait animer; c'était ce corps lourd, froid et mort qu'il fallait rendre palpitant. La bacchante est aussi froidement indécente que l'autre figure. En un mot, tel que le sculpteur a fait ce groupe, c'est de la débauche de tête qui n'a pas même pour s'excuser la fougue du tempérament.

Les voilà pardieu bien ces hommes matériels, qui se sont habitués à ne voir que la côté ignoble et ordurier de toute chose. Voilà donc la sculpture comme il leur en faut; c'est donc là ce qu'ils proclament exclusivement l'art de bonne compagnie. Venez donc voir, vous tous jeunes gens, dont ils ont refusé les œuvres, venez voir les sujets qu'il leur faut et la poésie qui sait éveiller leurs sympathies.

Mais c'est déjà trop nous occuper de ces choses. Qu'ils aillent se cacher, eux et leurs œuvres, avec leur courte honte, et qu'ils nous laissent en paix.

MM. MAINDRON, DIEUDONNÉ, BION, DUSEIGNEUR, JALEY FILS, GREVENICH, RUDE, FOYATIER, LEGENDRE-HÉRAL, CHAPONNIÈRE, FEUCHÈRE, PRÉAULT.

Tout le monde n'a pas besoin de recourir à des ordures pour éveiller l'attention du public; il y a des artistes qui savent encore tirer parti d'un sujet simple et intéressant, qu'ils rendent avec tout le charme d'un talent élégant formé sur la nature. M. Maindron est de ce nombre. Son groupe représentant un *jeune berger qui, piqué par un serpent, fait lécher sa blessure par son chien*, est une œuvre remarquable au Salon

de cette année, remarquable surtout par la fraîcheur de la pensée et le heur de l'exécution.

Le jeune berger est modelé d'une manière large et simple à la fois, qui s'applique avant tout à rendre la nature, et qui parvient quelquefois à la reproduire d'une façon savante. On sent bien autant qu'il le faut la charpente solide de cet enfant, et par-dessus la vie pleine et étoffée d'un jeune pâtre, sans préjudice pourtant de l'expression actuelle de toute la figure, qui rend bien la douleur inquiète, et en même temps la confiance dans l'efficacité que les gens de la campagne attribuent à la langue du chien pour guérir toutes sortes de blessures.

Peut-être y aurait-il quelque chose à redire au chien lui-même, mais il est bien compris d'action et de mouvement, ainsi nous passerons sur quelques défauts tout-à-fait secondaires.

Nous abandonnerons aussi à la loupe de certains critiques, le *Renaud* de M. Dieudonné, dans lequel il y a de grandes qualités, bien qu'il soit un peu bouffi de formes et un peu maniéré de mouvement.

Renaud, transporté dans les jardins d'Armide, avait tout oublié auprès de l'enchanteresse; Turcs et chré-

tiens, amis et ennemis, la gloire et la religion, il avait tout oublié aux pieds de sa maîtresse, quand l'éclat d'une armure vint réveiller en lui le sentiment du devoir. Le sculpteur a traité avec quelque mollesse un sujet que le Tasse s'est complu à développer sous toutes ses faces.

29

. Repente
Del l'arme il lampo gli occhi percosse.
Quel si guerrier, quel si feroce ardente
Suo spirito a quel fulgor tutto si scosse.
Benchè tra gli agi morbidi languente
E tra i piaceri ebro, e supito ci fosse,
Intanto Ubaldo oltra ne vienne, e'l terso
Adamantino scudo ha in lui converso.

30

Egli al lucido scudo il guardo gira,
Onde si specchia in lui quel sinsi, et quanto
Con delicato culto adorno, spira
Tutto odori, e lascivie, il crine, e'l manto;
E'l furo, il furo aver non ch' attro, mira
Del troppo lusso effeminato accanto;
Guernito è si ch' inutile acmamento
Sembra, non militar fero instrumento.

34

. Il nobil garson resto per poco
Spazio confuso, e senza moto, e voce;
Mai poi che die vergogna à sdegno loco,
Sdegno guerrier della ragion feroce,

E ch'al rossor del volto un nuovo foco
Successe, che piu awampa, e che piu cocc,
Squarciossi i vani fregj, e quelle indegna
Pompe, di servitu miser insegne.

35

Ed affreto il partire, e della torta
Confusione usci del laberinto.

Torquato Tasso, Gerusal. lib. cant. decimo sesto.

M. Dieudonné a supposé Renaud saisissant avidement les armes qui lui étaient présentées, et il a choisi le moment où, dans son enthousiasme, il agite en l'air un casque empanaché. Cette attitude, dont on pourrait jusqu'à un certain point contester la convenance et l'opportunité, pouvait donner lieu à la savante étude d'un beau développement d'une figure humaine.

L'artiste a-t-il complètement réussi? nous ne le croyons pas; certaines parties manquent d'étude, et généralement les formes ne sont pas suffisamment accusées. Pourtant il y a de belles choses dans cette figure qui est d'un bon jet et d'une facture large, mais qui n'est pas toujours exempte de mollesse et d'indécision dans la tête, surtout qui n'est pas celle qu'on peut supposer à Renaud.

M. Bion a exposé le modèle d'un bénitier dont il a voulu faire une œuvre aussi chrétienne que possible. Nous avons dit ailleurs ce que nous pensons de ces pastiches d'une autre époque ; ainsi, sans chicaner M. Bion sur le sujet qu'il s'est donné, cherchons comment il l'a rendu. Voici sa pensée :

> Le pape saint Alexandre, sous l'inspiration divine, institue à la porte des églises, l'an cent vingt-neuf après Jésus-Christ, l'usage de l'eau bénite qui met en fuite les péchés véniels.

Au-dessus du vase destiné à recevoir l'eau bénite, le pape Alexandre, est assis entre deux anges debout, qui sont là pour rappeler l'inspiration divine qui a présidé à l'institution. Les péchés véniels sont ajustés en cul-de-lampe, de façon à soutenir la conque du bénitier. Ces petits génies sont plutôt chargés qu'habilement caractérisés ; ils manquent surtout de science et de précision dans les formes. Les deux anges qui accompagnent le pape sont bien trouvés et bien rendus. Le pape manque de caractère et de dignité ; un pape des premiers siècles ne devait rien avoir de la bonhomie un peu niaise de Pie VII et de Léon XII ; ce devait être un homme puissant et énergique, un homme d'action, de pensée et de dévoûment. Des novateurs aussi fervens et aussi énergiques que les premiers chrétiens, devaient avoir

plus de puissance que M. Bion n'en a donné à son *Saint Alexandre*. Pour s'en convaincre, il suffit de lire quelques pages de Tertullien, de saint Jean-Chrisostôme, ou de tout autre père de l'Église.

Ainsi donc, si le bénitier de M. Bion doit être exécuté en grand pour une de nos églises, nous l'engageons à entrer davantage dans le caractère de son sujet, dont la partie symbolique n'est pas suffisamment indiquée. En effet, l'eau bénite n'était autre chose que la consécration des quatre élémens ; cela est si vrai, que, de nos jours encore, malgré toutes les altérations qu'a subi le culte catholique, quand le prêtre bénit l'eau, il y jette du sel, qui figure la terre; il souffle dessus pour figurer l'air, et y plonge un cierge allumé qui représente le feu ; et dans l'Église primitive, le cierge était allumé au feu nouveau pris au soleil, lors de son retour après le solstice d'hiver, et conservé avec soin par les prêtres. Les lampes qui brûlent encore jour et nuit dans nos églises, sont un reste de cet ancien usage.

M. Duseigneur a fait aussi un groupe gigantesque qui a l'intention de se rattacher aux traditions de l'art chrétien, dans son *Archange Saint-Michel, vainqueur de Satan*. Nous pourrions facilement lui montrer que son archange n'est pas plus archange chré-

tien, que son Satan n'est le mauvais ange des artistes catholiques. Mais nous aimons mieux parler du talent incontestable qu'on remarque dans l'exécution de ce groupe colossal, que de nous appesantir sur des défauts peut-être inévitables, et de relever l'absence de qualités auxquelles nous ne tenons guère, parce que, quoi qu'on en dise, elles ne sont plus de notre temps.

L'exécution de ce groupe est remarquable sous plus d'un rapport; il y a de la dignité dans la tête de l'archange; mais l'expression de Satan n'est pas aussi bien comprise, sa grimace ressemble plus au bâillement de l'ennui qu'à toute autre chose. Le corps du diable est rendu avec précision et exécuté avec talent, et l'on remarque dans tout ce groupe l'intention bien décidée de sortir des routines des écoles. Sous ce point de vue, il mérite de grands éloges, et nous dirons franchement que le *Saint Michel terrassant le démon*, de M. Lescorné, semble n'avoir été exposé que pour le faire valoir.

Le *Kléber*, groupe en plâtre de M. Bougron, n'est ni pensé ni exécuté, pas plus que le *Charondas* de M. Garnier.

Passons rapidement auprès de la *statue en marbre*

representant une Siesta, par M. Foyatier ; passons et ne cherchons pas à deviner ce que peut représenter cette femme plus qu'à moitié nue ; imitons la réserve du livret, qui désigne sous le nom banal de *Siesta*, une figure de femme à qui le désordre du mouvement et l'expression fort peu équivoque de la tête, assignent un tout autre nom. Ne cherchons pas non plus à tourner les feuillets du livre qu'elle tient à la main, le sculpteur l'a fermé, et sans doute il a bien eu ses raisons pour cela.

Si M. Foyatier a exposé une œuvre aussi peu convenante, il y était autorisé par d'*honorables* exemples, auxquels d'ailleurs il est resté bien supérieur, tant sous le rapport de la décence que sous celui de l'exécution. En effet, il faut être membre de l'Institut pour avoir le droit d'étaler, comme l'a fait M. Pradier, le mépris de toute science et de toute pudeur.

Le *Taneguy Duchâtel*, de M. Grevenich, ne répond pas à ce que sa belle figure de la ville d'Angers, destinée à l'Arc de l'Étoile, avait fait espérer. Le groupe de cette année n'a rien de la grace exquise et de la délicatesse qui distinguaient cette figure entre toutes les autres destinées au même monument. Il représente *l'Enlèvement du Dauphin*, tant de fois répété dans les dernières expositions.

> Lorsque les troupes du Duc de Bourgogne entrèrent dans Paris, Taneguy-Duchâtel se transporta à l'hôtel du dauphin, et l'enleva dans ses bras après l'avoir enveloppé dans un drap.

Une raison qui empêchera long-temps encore qu'on puisse rendre autrement qu'en peinture ou en bas-relief un semblable sujet, dans lequel les figures marchent vite et courent presque, c'est que toutes les fois qu'une figure est en mouvement, elle s'incline en avant, plus ou moins, en raison de la rapidité de sa course; dès lors le groupe ou la statue manque de la solidité suffisante, c'est là un écueil qu'on évite difficilement, si l'on tient à ne pas embarrasser ses figures du tronc d'arbre de rigueur que les sculpteurs introduisent assez volontiers dans leurs compositions.

M. Grevenich ne l'a évité qu'aux dépens de la solidité réelle et apparente de son groupe.

La Pudeur, statue en marbre de M. Jaley fils, a beaucoup gagné à être exécutée en marbre; beaucoup de choses qui n'étaient qu'à peine indiquées dans le plâtre sont rendues ici avec bonheur. Quelques personnes lui reprochent bien encore d'être trop élancée et de jouer un peu le fuseau, mais cet élancement même était du sujet, et nous ne

sommes pas de ceux qui trouvent à redire aux exagérations qui ne font que caractériser davantage la pensée de l'artiste : celles-là ne sont jamais extravagantes, parce qu'elles ressortent de la nature même du sujet.

C'est le cas de la statue de M. Jaley, qui est pleine de sentiment et d'émotion vraie et naïve ; le mouvement des bras et du corps est très heureux, la draperie est habilement ajustée. On désirerait peut-être quelque chose de plus complet dans l'expression de la tête, mais la figure même dans son ensemble et dans la généralité de ses détails est fort louable, et puis d'ailleurs c'est une innovation heureuse qui tranche d'une façon hardie avec toutes les *pudeurs* qu'on nous a données jusqu'à ce jour dans des poses imitées plus ou moins de la *Vénus de Médicis*.

Si le *Jeune Pêcheur breton* assis au bord de la mer et jouant avec un crabe, n'est pas une imitation de l'antique, c'est une imitation d'autre chose, et M. Suc devrait employer son talent à reproduire ses propres pensées.

Avec un sujet usé, d'autres diraient rococo, M. Legendre-Héral a trouvé moyen de faire une figure de

femme d'une exécution remarquable : il a fait de sa *Léda* une femme puissante qu'il a modelée avec un talent incontestable. Les lignes de sa figure sont heureuses et ses formes prises sur la nature, ce qui nous semble très recommandable avec un pareil sujet ; d'autant plus que M. Legendre-Héral, habitant loin de Paris, il devait éprouver d'une façon moins directe le mouvement de régénération qui agite les arts, et qui prend d'année en année un caractère plus décidé et plus radical ; c'est à ce point, qu'aujourd'hui les gens les plus timides osent des choses dont ils n'auraient pas même eu la pensée il y a seulement cinq ou six ans ; l'art enseigné à l'académie en est venu à un tel point de discrédit, que ses lauréats n'osent plus prendre au livret le titre d'élève de l'école française à Rome.

Pour revenir à M. Legendre-Héral, nous ne pouvons que l'engager à appliquer son talent à des sujets qui aient plus d'actualités. Nous observerons en finissant, que si toutes les grandes villes de France avaient comme Lyon des artistes dignes de ce nom, la barbarie avec laquelle on traite en provinve les questions d'art aurait bientôt fait place à un goût plus éclairé.

De tous les bas-reliefs commandés pour la décora-

tion de l'arc de triomphe de l'Étoile, deux seulement ont été exposés ; ce sont : *le Passage de Pont d'Arcole*, par M. Feuchère, et *la Prise d'Alexandie en Égypte, par l'armée française*, par M. Chaponnière. Ces modèles en plâtre sont d'une dimension de moitié de la grandeur d'exécution. Tous deux sont louables sous certains rapports, et tous deux laissent à désirer, surtout comme entente de l'effet général.

M. Feuchère n'a pas mis dans la composition de son œuvre toute l'intelligence et la délicatesse de goût qu'on est habitué à retrouver dans ses sculptures. L'exécution en est lourde et peu achevée ; c'est plutôt une esquisse en grand qu'un ouvrage terminé ; quelques parties surtout sont excessivement lâchées. Le général Bonaparte manque de dignité, et le petit tambour, qui se trouve précisément devant une autre figure qui semble plantée sur ses épaules, produit un effet peu agréable. En peinture même, où l'on a la ressource de l'effet pour éloigner ses figures, un semblable ajustement ne serait pas heureux : à plus forte raison, dans un bas-relief, où il n'y a pas moyen de simuler la profondeur.

On pourrait aussi reprocher au bas-relief de M. Feuchères, quelques réminiscences du tableau de M. Horace Vernet, qui représente le même sujet. Le

Bonaparte est presque littéralement copié, quoique moins habilement rendu, mais le défaut principal de cet ouvrage, c'est le manque d'intelligence des reliefs qui se fait sentir presque partout. Les sculpteurs de notre époque ne comprennent pas assez qu'il ne suffit pas pour faire un bas-relief d'appliquer une statue sur une muraille.

Toutes les saillies d'un bas-relief doivent être calculées pour l'effet général du monument auquel il est destiné, et surtout pour le grand effet de lumières et d'ombres. Ainsi toutes ces saillies mesquines qui pétillent, ces parties détachées entièrement, qui laissent passer le jour par-derrière, nuisent à l'effet et abrégeront la durée du monument. Ainsi, dans le bas-relief de M. Feuchères, les doigts et les mains détachés entièrement du fonds tomberont aux premières gelées.

Malgré cela, il y a des détails d'une belle indication dans cette sculpture ; celle de M. Chaponnière est plus rendue, mais elle n'est guère plus appropriée à sa destination ; pourtant il y a des parties bien comprises, et des figures entières bien exécutées. Le *Kléber* est bien posé, quoiqu'il y ait un peu de mollesse dans son action.

Ces deux sculptures sont les premiers ouvrages en ce genre de deux artistes dont le public a déjà eu plusieurs fois occasion d'apprécier le goût et le talent des sujets différens ; aussi nous espérons qu'éclairés par l'épreuve de l'exposition, ils corrigeront dans l'exécution ce que leurs bas-reliefs peuvent avoir d'incomplet. Dans tous les cas, il ne leur sera pas difficile de faire mieux que les deux figures déjà exécutées par M. Pradier, avec aussi peu d'intelligence que de talent.

M. Préault, dont les ouvrages avaient si fort excité l'attention du public à la dernière exposition, a éprouvé cette année qu'on ne lui pardonne pas à l'Institut d'avoir obtenu un succès avec des œuvres qui tranchaient complètement avec les traditions des écoles. Aussi, par une perfidie digne de ces messieurs, les membres du jury d'admission ont repoussé ce qu'il y avait de plus achevé et de plus complet parmi les ouvrages qu'il avait envoyés au Salon, pour permettre l'exposition d'un ouvrage de moindre importance qu'ils ont admis, parce qu'ils ne pouvaient pas tout refuser. Ces basses manœuvres n'ont pas eu le résultat qu'ils en attendaient. Le public a compris qu'il y a dans cette sculpture une puissance et une largeur qu'on ne retrouve que rarement dans les ouvrages contemporains, en même temps qu'elle est plus complète et plus savamment rendue qu'aucune

FRAGMENT D'UN BAS-RELIEF.

de celles que nous ayons vues au Salon ; car, comme nous l'avons déjà dit à propos de la peinture, nous n'appelons pas fini et rendu un ouvrage poli et luisant, mais bien celui dans lequel la savante précision de chaque chose indique une étude profonde et logique de tout ce qui peut amener à un semblable résultat.

Ce qui distingue M. Préault de tous les sculpteurs exposans, c'est le caractère de dessin savant et articulé qu'il cherche dans ses figures, et l'entente des reliefs qui donne à chaque chose la valeur relative qui lui convient suivant son importance vis-à-vis les autres parties de la composition. Par là il arrive à donner à ses ouvrages un ensemble qu'on trouve trop rarement aujourd'hui dans les œuvres d'art, et surtout dans la sculpture de bas-relief. Celui que M. Préault a exposé sous le titre de *Tuerie, fragment épisodique d'un grand bas-relief,* est parfaitement compris sous ce point de vue. Ses têtes sont bien caractérisées chacune dans le type qui lui est propre, les mouvemens sont vrais et bien compris ; la poitrine du jeune homme surtout est d'une grande puissance et d'une rare science d'articulation. La tête n'est peut-être pas attachée sur les épaules avec autant de précision qu'on pourrait le désirer, mais toute cette figure est d'un grand jet et d'un beau sentiment : la grande

femme qui crie est aussi fort bien ; j'aime moins l'enfant qu'elle soutient de son bras droit.

La jeune fille renversée qui s'accroche des deux mains aux cheveux et à la barbe du nègre, le nègre lui-même, et la tête coiffée d'un casque, sont bien comprises et puissamment rendues chacune dans leur caractère.

D'un autre côté, M. Préault est le seul des sculpteurs qui nous ait encore montré le bas-relief entendu de manière à s'accorder avec l'architecture ; en effet, chez lui rien ne pétille à l'œil, les plans sont larges et simples, coupés par des ombres savantes, calculées de manière à faire sentir toute la valeur des saillies. Cependant, on désirerait encore plus de tranquillité dans certaines parties, et quelques places vides entre les figures qui sont peu entassées dans l'espace qu'elles occupent. Les bas-reliefs de tous les autres, éclairés par le soleil, deviendraient ridicules, coupés en tous sens par les ombres portées, variant sans cesse, des têtes, des bras, des jambes détachés du fond sans motif, tandis que le sien, sous une lumière, vive gagnerait encore en largeur et en puissance.

M. Vénot semble n'avoir exposé son *Fléau de la guerre, fragment de bas-relief, en plâtre*, dans lequel

on voit des bras, des jambes et des têtes, mais point de fléau, il semble, dis-je, ne l'avoir exposé que pour montrer comme on entendait le bas-relief il y a vingt-cinq ans.

M. Ruolz a exposé une allégorie phrénologique que personne ne comprend, malgré le nom des personnages écrit en grandes lettres rouges à côté de chaque figure. Ceux qui voient le progrès dans le retour au passé, doivent féliciter M. Ruolz; il nous ramène au temps où chaque personnage portait dans un cartouche partant de sa bouche : *C'est moi qui suis Hector, Jupiter* ou *saint Denis*.

ARCHITECTURE.

L'architecture est le centre commun où viennent se rattacher les arts du dessin ; c'est elle qui les réunit et les applique suivant la convenance de chaque chose ; à la sculpture elle livre presque exclusivement la décoration extérieure, tandis que la peinture, qui dans nos climats surtout ne peut guère s'étaler que dans les endroits abrités et protéges contre la pluie et la gelée, obtient généralement le premier pas dans la décoration intérieure.

Ainsi tous les arts doivent marcher de front et un homme ne peut s'isoler complètement dans une spécialité qu'au préjudice de son avancement dans cette spécialité même, car il ne l'entendra complètement qu'autant qu'il aura sur les autres branches de l'art, des notions suffisantes pour en pénétrer la pensée, et comprendre la valeur réelle de la partie qu'il exécute, et son importance relativement à l'ensemble.

Dans la décoration d'un grand appartement, par exemple, l'aspect général de chaque peinture est presque forcé par la destination et le caractère particulier que l'architecte aura voulu donner à chacune de ses pièces en particulier; des peintures coquettes et pimpantes suffiraient pour détruire tout l'effet d'un ajustement sévère, et réciproquement : de même qu'une décoration foncée assombrit un appartement qui aurait été suffisamment éclairé avec des peintures d'un aspect pleinement lumineux.

Sous ce point de vue, aucun monument des temps modernes n'a peut-être été plus complet que la palais Massini bâti sur les plans de Baldasare Peruzzi, et dont il a lui-même exécuté toutes les peintures, toutes les sculptures.

Il faut remonter jusqu'aux époques religieuses,

pour retrouver cette unité et cet ensemble avec un caractère plus recueilli et plus mélancolique. L'unité de croyance qui dirige toutes les intelligences vers un même but, les associe dans une communion si intime, que la pensée de chacun étant devenue la pensée de tous, l'individualité n'est plus dans la diversité, mais dans la plus ou moins grande puissance de réalisation.

Alors l'homme qui dirige n'est à la tête de l'association que parce qu'il lui a été donné de formuler la pensée commune d'une façon plus complète, et dans le catholicisme il était nécessairement le vrai représentant de la communauté qu'il dirigeait, puisque sa position était toujours le résultat d'une élection.

Aussi dans une telle organisation tout pouvoir venant d'en bas, les réformes les plus radicales peuvent avoir lieu sans produire les profonds ébranlemens qui les accompagnent parmi nous; parce qu'alors, dès qu'un homme a persuadé les hommes de son grade, ils font représenter l'idée nouvelle dans le grade supérieur par celui qui saura le mieux la propager et la défendre, et ainsi de suite jusqu'aux premières dignités : de là vient que nous voyons toutes les modifications de quelque importance introduites dans les arts par des abbés et des évêques.

Quant il s'agit de renouveler le chant religieux, c'est un pape, Grégoire-le-Grand, qui entreprend et qui exécute une réforme aussi importante. Tout autre eût échoué, saint Grégoire l'avait bien compris, car il attendit que le prestige de la tiare vînt donner à ses idées l'autorité qui aurait manqué à celles d'un simple prêtre ou d'un évêque.

Alors le pape était saint et sublime, c'était la vraie et vivante représentation de Dieu sur la terre. Choisi entre tous les hommes de science de la chrétienté, c'était, sous tous les rapports, l'homme le plus accompli de son époque, c'était la clé de la voûte, l'intermédiaire naturel entre Dieu et l'homme. Tous les grades de la hiérarchie ecclésiastique ainsi organisée, chacun arrivait à sa place naturellement et sans violence.

Dans cette partie du moyen-age, comme dans toutes les époques où la société fut régulièrement organisée, artiste, prêtre et savant, furent synonimes. Alors un grand peintre, un grand géomètre, un grand musicien, un grand architecte, arrivaient nécessairement aux premières dignités de l'Église.

Saint Léon, évêque de Tours, fut le plus habile charpentier de son temps.

Saint Germain, évêque de Paris, fut l'architecte de l'église que le roi Childebert fit élever sous l'invocation de saint Vincent; depuis elle a été consacrée à l'architecte qui l'avait bâtie, et aujourd'hui même elle porte encore son nom.

Saint Grégoire, évêque de Tours, le plus grand écrivain de son siècle, dont il est en même temps l'historien le plus véridique, bâtit plusieurs églises et quelques édifices séculiers. Le poète Fortunat était évêque de Poitiers.

Saint Éloi fut d'abord orfèvre, ciseleur, sculpteur du premier mérite.

Agricola, évêque de Châlons, Numantius, évêque d'Autun, firent bâtir des églises et des maisons particulières; la femme de ce dernier dirigeait elle-même le travail des peintres qui décoraient l'église de Saint-Étienne : « Elle portait, dit saint Grégoire de Tours, un livre dans lequel étaient récitées les grandes actions des temps anciens et indiquait aux peintres les faits qu'ils devaient représenter sur les murailles. »

Saint Dalmace, évêque de Rhodès, saint Feréol, évêque de Limoges, saint Avitus, évêque de Clermont, furent des architectes célèbres; ils bâtirent ou

réparèrent un grand nombre d'églises dans leurs diocèses.

Saint Nizel, saint Avidius, construisaient des maisons, jetaient des ponts, élevaient des fontaines.

Plus tard, en 1020, Fulbert, évêque de Chartres, rebâtit son église qui avait été brûlée trois fois.

Suger, abbé de Saint-Denis, fut un des hommes les plus savans et les plus érudits de son temps ; il rebâtit, en 1140, son église et son abbaye, qu'il augmenta considérablement.

Enfin Willam Wickam, évêque de Winchester, qui fut tour-à-tour secrétaire-d'état, garde du sceau privé, grand chancelier, et enfin président du conseil, bâtit, dans l'espace de trois ans, le miraculeux palais de Windsor. Il fonda dans son évêché un collége dont il donna lui-même les plans ; puis il en bâtit un autre à Oxfort, ensuite il reconstruisit sa cathédrale avec la dernière magnificence. Aussi habile dans la science des écritures et dans la controverse que dans les choses d'art et dans la politique, c'est lui qui combattit et repoussa les propositions hérétiques de J. Wiclef.

Voilà ce qu'étaient les chefs de l'Église, tant

qu'elle sut conserver la pureré de son origine ; mais les prêtres, devenus riches, commencèrent à se relâcher de la pratique des arts et des sciences; ils initièrent les laïques et se reposèrent sur eux de la conservation des symboles. D'un autre côté, le pouvoir temporel attaquant en même temps le principe d'élection qui faisait la force de la société chrétienne, cette institution ne fut bientôt plus que l'ombre de ce qu'elle avait été. Elle conserva quelque puissance par le prestige de son passé, bien plus que par l'énergie de sa force actuelle.

Dès qu'il ne fut plus possible au représentant d'une réforme utile de se faire jour jusqu'au sommet pour la faire triompher, toute l'économie de l'édifice chrétien fut rompue, les opposans refoulés s'irritèrent, la justice de leurs réclamations leur fit des prosélytes. De là les tiraillemens sans nombre qui agitèrent la société dans tous les sens, jusqu'au jour où Luther, formulant la pensée de réforme qui couvait depuis long-temps dans les masses, fixa les irrésolutions des contradicteurs qui se rattachèrent à lui. Dès qu'un homme, qui comme Luther représente les idées des masses, ne trouve pas naturellement sa place dans la hiérarchie organisée, c'est qu'elle est mauvaise, c'est qu'il faut une révolution. L'unité chrétienne a été rompue, parce que Luther n'a pu devenir pape.

Dès l'instant où l'unité religieuse est rompue, il ne peut plus y avoir que des pensées individuelles, alors le principe de chaque chose n'est pas au-delà des convenances de la chose même.

L'architecture n'a plus d'autre but que l'utilité de sa destination ; la peinture, que la vérité : elle n'a plus de modèles que la nature. Les arts, privés de la pensée mystique qui était à la fois leur principe et leur but, deviennent forcément naturalistes.

Ce passage de l'art symbolique à l'art de la nature n'est jamais brusque et soudain. Comme toutes les grandes révolutions dans les idées, il a lieu par des modifications lentes et insensibles, qui durent quelquefois plusieurs siècles ; il dépend d'une foule de circonstances qui peuvent le précipiter ou le ralentir, mais jamais l'arrêter entièrement.

Les artistes, dans ces époques de transition, sont encore organisés, parce que l'art étant encore complètement religieux, ils doivent avoir été initiés à l'intelligence des symboles, pour être admis à la pratique. Alors l'architecture devint plus hardie et plus indépendante ; la peinture et la sculpture, tout en se conformant scrupuleusement aux caractères des types religieux qu'elles doivent reproduire, perdent

quelque chose de la roideur et de la symétrie des formes, pour acquérir plus de souplesse de vie et de mouvement. Alors les types divins sont rendus dans toute la plénitude de leur puissance, parce que les artistes, tout en leur conservant toute pureté hiératique, y ajoutent quelque chose pris sur la nature qui les rend capables de vie et de mouvement.

Cette organisation, dont les traces se sont conservées long-temps chez nous sous le nom de maîtrise, dura depuis le treizième jusqu'au quinzième siècle. A cette époque, les traditions religieuses, perdues ou négligées, laissèrent aux artistes toutes leur indépendance. On a expliqué ce changement par la découverte des monumens antiques, mais évidemment ce n'est pas la vraie cause. La religion se mourait, il n'y avait plus de croyance, on revenait à la nature. Les statues antiques qu'on découvrit alors n'ont jamais été étudiées par les grands artistes d'Italie, qu'à titre de renseignement et non comme des modèles qu'ils dussent reproduire servilement. Aussi Raphaël, Michel-Ange, André del Sarte, et quelques autres, ont-ils dépassé tout ce qu'on possédait de leur temps en marbres déterrés. Le torse antique, que Michel-Ange n'a pu connaître que dans les dernières années de sa vie, et la Vénus retrouvée à Milo, il y a

quelques années, sont seuls des ouvrages d'un art plus complet et plus avancé.

Mais dès ce temps-là, l'art était *naturaliste*; dès ce temps-là les artistes de l'Italie et ceux de l'école florentine en particulier, étaient libres et ne relevaient que de la nature; pour s'en convaincre, il suffit de comparer les ouvrages de Léonard, de fra Bartholomeo et du Bronzin, qui l'interprétèrent chacun à leur guise, suivant qu'ils la comprenaient.

En effet, dès qu'il n'y a plus de croyance commune qui impose telle ou telle forme, tel ou tel principe, il n'y a pas de raison pour soumettre les artistes à une direction quelle qu'on puisse la supposer. C'est le temps des individualités, et chacune doit être respectée, parce que toutes ont un droit égal à être entendues. Dès lors toute organisation dans les arts ne peut plus être qu'une exploitation plus ou moins bien déguisée : et c'est là ce que nous avons vu depuis trois cents ans, toutes les fois que, sous prétexte de régulariser les arts, on a créé un de ces foyers de préjugés auxquels on a donné le nom d'académies.

Mais jamais la pauvreté d'esprit et l'absence de sens commun n'était-elle si loin que chez nos académiciens modernes? Dans leur ridicule engoûment pour les ouvrages grecs et romains, ils n'ont pas même su

comprendre les choses qu'ils voulaient reproduire ; ils ont trouvé des feuilles d'or sur des chapiteaux, des traces de peinture sur des monumens, et ils n'ont pas eu le bon sens de conclure que ces chapiteaux étaient dorés, que ces monumens étaient peints dans l'origine. Ils font les érudits vis-à-vis les gens qui ont la bonhomie de les croire sur parole, et ils n'ont pas lu ou tout au moins n'ont pas compris cette phrase de Vitruve qui, en parlant du bleu d'outremer, et d'un rouge aussi fort rare, s'exprime ainsi : *Quant à ces couleurs, leur prix excessif est cause qu'on ne les emploie guère qu'à l'intérieur des édifices ; on les remplace à l'extérieur par*, etc.

Donc alors on peignait généralement l'architecture, c'est d'ailleurs une coutume observée dans tous les pays pour les monumens religieux, et dont il s'est conservé des traces dans quelques parties de l'Italie où l'on peint encore extérieurement les maisons particulières.

Mais on ne se pique pas généralement de faire des études bien approfondies, quand on est académicien ou qu'on a l'ambition de le devenir. On sait bien que la science et le talent sont de minces recommandations pour obtenir un fauteuil, et arrivés là, ces messieurs se donnent bien de garde d'acquérir des con-

naissances qui compromettraient l'amour-propre de leurs confrères. Un homme de quelque valeur ferait tache au milieu de leurs réunions.

Aussi ceux qui sont allés étudier les restes des monumens grecs et romains trouvant des édifices ruinés et des murs qui, lavés par la pluie depuis deux mille ans, ne conservaient plus de traces de leur ancienne splendeur, sont revenus chez nous élever des monumens lavés d'avance, pour les faire plus semblables à leurs modèles : ils auraient dû bâtir des ruines d'imitation plus complète. En effet, si la Bourse, la Madeleine et une foule d'autres édifices de ces derniers temps, étaient ruinés et couverts de végétation, ils ressembleraient certainement beaucoup plus à des édifices grecs qu'ils ne peuvent le faire dans l'état actuel.

Après tout, ce n'est que de l'argent mal employé; et il y a tant d'autres dilapidations dans nos finances, qu'on ne peut pas leur en faire un grand crime; mais ce qui est impardonnable, c'est la dégradation des monumens publics, c'est la déformation, la destruction des chefs-d'œuvre de la renaissance du moyen-âge. Ils ont badigeonné toutes nos vieilles églises gothiques pour en effacer les peintures intérieures et les ramener à la belle simplicité des ruines grecques;

l'argent seul leur a manqué pour y effacer toutes les traces de *mauvais goût*, et les restaurer avec la même naïveté de vandalisme qu'ils ont déployée au Louvre, dans les Tuileries et ailleurs. L'architecte chargé de rajuster la chapelle du collége Mazarin, pour en faire la grande salle de l'Institut, a passé une couche de blanc sur les belles colonnes de marbre dont les couleurs éclatantes nuisaient beaucoup, suivant lui, à l'aspect de la salle.

Assurément si de telles gens se fussent emparés de Constantinople, ils auraient lavé à l'eau de javelle les peintures des murailles de Sainte-Sophie, ils auraient badigeonné les colonnes de marbre de toutes les couleurs qui la décorent, ils auraient tout mutilé; le porphyre et le serpentin, l'ambre, la nacre, les rubis, les perles et les émeraudes, les inscrustations d'or et d'argent, rien n'eût obtenu grace, tout aurait été compris dans la proscription générale dictée par le *bon goût*. Et ces gens-là nomment *barbares* les Turcs qui nous ont conservé intact ce riche et brillant monument élevé à une religion que leur croyance leur donnait mission de détruire !

Il ne faut pas s'étonner après cela, de ce que nos architectes n'ont jamais su tirer parti des matériaux sans nombre que leur présentent notre sol et notre

industrie pour la décoration des édifices publics et particuliers ; loin d'utiliser nos marbres, nos faïences, et nos terres vernies, qu'on peut se procurer à si bas prix, ils n'ont pas même songé à employer la brique comme les artistes du temps d'Henri IV, pour rompre dans l'architecture la monotonie de la pierre.

Cependant s'ils avaient étudié avec quelque discernement les monumens du temps passé, ils auraient vu presque partout l'architecture polychrome employée suivant la convenance et le caractère des édifices ; nous n'irons pas demander des exemples à ces prodigieux artistes arabes, qui, dans leurs palais et leurs mosquées fantastiques, ont toujours su tirer parti de tous les matériaux dont ils pouvaient disposer. Les Arabes sont des *barbares*, c'est connu : et personne n'en doute à l'académie des Beaux-Arts.

Mais pour ne leur citer que des exemples qu'ils admettent, qu'ils aillent voir la profusion de marbres de toutes les couleurs qui décorent Saint-Pierre de Rome, qu'ils aillent voir ces immenses voûtes coulées en stuc ; qu'ils aillent voir, dans une foule d'édifices de ce temps-là, ces riches décorations d'or, de bronze, de marbres et de faïence, dont on a tiré si bon parti pour l'effet général des monumens, tant à l'intérieur qu'à l'extérieur.

On en peut voir au Salon plusieurs exemples : la vue de la *cathédrale de Florence*, par M. Oscar Gué, et *l'église de Prato en Toscane*, par M. Perrot, en disent plus sur l'emploi de ces moyens que de longues discussions ne le pourraient faire. On sait d'ailleurs combien la peinture obtient de valeur par un encadrement de faïence ou de marbre, disposé avec intelligence. Les exemples abondent à Venise, en Italie, et surtout en Espagne. Mais les Espagnols sont presque aussi *barbares* que les Arabes aux yeux de MM. les professeurs.

Laissons-les dire.

Quant à nous, hommes d'une génération sérieuse, nous hommes de travail et d'étude, mettons-nous à l'œuvre sans préjugés et appliquons chaque chose suivant sa convenance, c'est le plus sûr moyen d'imposer silence aux académistes et de les faire rentrer dans l'oubli que leur nullité leur assignait d'avance et dont ils n'auraient jamais dû sortir.

Déjà quelques jeunes artistes ont quitté des sentiers tant de fois battus depuis vingt-cinq ans : ils ont essayé des routes nouvelles, ceux-ci dans un sens, ceux-là dans un autre.

Le plus grand nombre n'ont abandonné l'imitation

de l'antique que pour tomber dans l'imitation du moyen-âge de la renaissance ou des Étrusques ; si ce n'est pas un progrès, c'est au moins un mouvement, et peut-être était-il nécessaire de s'agiter ainsi en divers sens, et de perdre du temps en essais infructueux, avant de discerner la route dans laquelle on devait marcher.

Mais aujourd'hui il n'y a plus d'hésitation possible ; la discussion s'est éclairée par le concours des idées que chacun a mises en avant dans ses œuvres, et la question est résolue maintenant : l'art de notre époque ne doit relever que de la nature.

Quelques peintres, quelques sculpteurs, ont commencé à le comprendre ; mais les architectes, qui n'ont pas dans la nature des modèles constans qu'ils puissent imiter, ont hésité plus long-temps que les autres. En effet, il devait être plus difficile pour eux de quitter l'imitation des monumens antiques pour en venir à l'étude d'un plan suivant les convenances du lieu et la destination de l'édifice. Aussi ont-ils cherché beaucoup plus long-temps que les autres à se rattacher à l'imitation de l'art de telle ou telle époque.

Le plus grand nombre des projets exposés au

Salon relèvent encore du moyen-âge ; nous citerons parmi ceux-ci les dessins de MM. Chenavard, Violet, Leduc et Bouchet, avec un mérite et un sentiment différens.

Les plans de MM. Heurteloup et Durand sont des études recommandables, d'après les monumens du moyen-âge ; nous en dirons autant des *Études historiques d'architecture chrétienne*, de M. Lenoir, dans lesquelles on trouve développés divers systèmes d'architecture chrétienne successivement adoptés en Italie dans le onzième, le douzième et le treizième siècle. Le même artiste a exposé des fragmens d'études faits en Étrurie, qui montrent en lui une liberté et une largeur de pensée dans sa manière de voir, qui contraste avec les idées exclusives de certains architectes.

Nous reviendrons sur toutes ces choses, et nous parlerons en même temps des esquisses de M. Monvoisin, du *projet de piédestal pour la statue du général Hoche*, par M. Thumeloup, et de celui de M. Biet, qui a obtenu le prix du concours ouvert par la ville de Versailles.

Nous voudrions pouvoir citer les ouvrages de plusieurs autres dont les noms nous échappent, perdus qu'ils sont dans le livret à travers les peintures.

PORTRAITS.

PORTRAITS.

DU PORTRAIT EN GÉNÉRAL.

Dans les arts comme en politique, on se livre des combats à outrance ; faute de s'être compris, on chicane sur les mots, quand on pourrait s'entendre sur les choses ; car nous sommes persuadé que tous les hommes de bonne foi seraient bientôt d'accord, si toutes les discussions pouvaient s'établir d'une manière nette et franche, et si l'on se donnait autant de mal pour les rendre claires et précises, qu'on s'est attaché jusqu'ici à les obscurcir.

De nos jours, toutes les questions ont été si étrangement déplacées par des gens qui ont cru pouvoir cacher leur ignorance des choses derrière l'emphase boursoufflée des paroles, que les chercheurs d'esprit, venant à la suite jeter leur fatuité dans toutes les discussions, ont pu soutenir le pour et le contre avec le même bonheur et la même apparence de raison. Avec cette méthode facile, qui fait de l'esprit à la surface de toutes choses et ne pénètre jamais au fond, qui joue sur les mots et qui esquive toutes les discussions sérieuses, on est parvenu à ne plus s'entendre sur rien et à n'avoir plus de termes fixes pour rendre des idées communes.

A travers cette confusion de toutes les idées, on en est venu au point que des gens bien intentionnés sans doute, mais qui n'avaient pas fait de l'art une étude spéciale, ont pu soutenir que le portrait devait être proscrit de la peinture sérieuse, parce qu'ils n'avaient pas compris ce que c'est qu'un portrait.

Et de fait, ce n'est pas une chose d'une si mince importance que de rendre un homme, de le reproduire dans son individualité, de le peindre par le caractère de sa physionomie, de le fixer sur une toile avec ses passions, ses goûts, son humeur, tels qu'on peut les lire sur sa face, de rendre enfin l'im-

pression qu'il produit sur ceux qui le connaissent le mieux.

D'ailleurs chacun tient à voir le portrait des hommes qui laissent un grand nom dans le monde ; on aime à savoir comment était faite la tête de Raphaël, de Titien, de Michel-Ange, celles de Descartes, de Newton et du lord Protecteur, on aime à chercher dans leurs traits les signes desquels sont marqués les hommes de génie.

Quelques personnes nous accorderont bien cela, mais elles prétendront qu'alors on devrait se borner à faire dans chaque siècle les portraits des hommes qui méritent que les siècles suivans s'enquièrent de ce qu'ils ont été ; c'est réduire la question à une discussion d'amour-propre ; à quel signe reconnaîtrez-vous que celui-ci est digne de la postérité plutôt que cet autre? dans le doute, vous les admettez tous les deux ; dès lors il n'y a plus de raison pour repousser personne, car, en continuant la comparaison de proche en proche, on arriverait jusqu'aux personnes les plus indifférentes.

Et puis, après tout, le portrait d'un homme tel qu'il ait pu être, est un document historique ; c'est

un monument authentique de son époque, qui nous aide à en comprendre la physionomie.

En effet, il n'y a pas de si obscur bourgeois de Venise, peint par le Titien, qui ne vous fasse assister à sa vie tout entière, qui ne vous fasse comprendre ses mœurs, ses habitudes et sa position sociale.

Il n'y a pas de portrait de courtisane, peint par le Giorgion, avec ses bijoux, ses pierreries, ses airs de grande dame, et son maintien de bon ton, qui ne vous dise le rang qu'occupaient à Venise ces femmes que le Sénat, dans ses décrets, nommait *le nostre care meretrice;* qui ne vous fasse mieux comprendre les mœurs de cette république marchande, que bien des volumes de jugemens hasardés et de dissertations prétentieuses.

C'est que ces artistes-là savaient comprendre le portrait, ils savaient voir sur une tête d'homme les signes qui caractérisent l'individu, qui le font lui au milieu de tous les autres ; et ils savaient reproduire cette individualité avec son caractère particulier de force, de faiblesse, de puissance, de ruse, d'exaltation et de mélancolie.

Ils comprenaient tout ce qu'il y a de grand et de

beau dans la représentation d'une tête humaine prise de cette façon, car bien qu'ils eussent à peindre des toiles et des murailles de toute dimension, et aussi largement payées qu'ils pouvaient le désirer, ils prenaient le temps cependant de faire des portraits, et souvent aux dépens de leurs intérêts matériels, car on sait que plusieurs portraits du Titien lui furent payés fort peu de chose; mais il avait trouvé une tête d'artiste ou de savant qui lui convenait, dans laquelle il voyait de la puissance et de la poésie, c'était une organisation d'homme riche et pittoresque à fixer sur la toile : et pour tous les artistes dignes de ce nom, les considérations d'intérêt sont bien peu de choses auprès de celles-là.

Rembrand lui-même, malgré son amour bien connu pour l'argent, refusait obstinément de peindre une tête fade et insignifiante, quelque prix qu'on lui en offrît; parce qu'il cherchait avant toute chose le caractère individuel des gens dont il avait à faire le portrait; c'est qu'il voulait rendre l'ame en même temps que les traits du visage, et lorsque l'ame manquait, sa religion d'artiste ne lui permettait pas de produire une œuvre incomplète. D'un autre côté, quand il avait trouvé quelque chose de grand dans une tête d'homme, quelque chose d'expressif qui lui allât, il se mettait à la peindre sans calculer ce que

son travail pourrait lui rapporter; ainsi il a fait des portraits pour des gens du peuple, qui incontestablement n'ont pu lui être payés.

On raconte de lui et du Titien, qu'on les a vus changer cinq ou six fois la tête d'un même portrait, et qu'ensuite, quand c'était presque fini, il leur arrivait quelquefois de recommencer tout et de le terminer dans la séance; et l'on nous donne cela pour des bizarreries d'artistes. Il me semble, à moi, qu'il y a là tout autre chose que de la bizarrerie.

Quand ils connaissaient peu la personne qu'ils avaient à peindre, ils devaient la mettre dans la pose qu'ils avaient jugée d'abord la plus favorable à son air de tête. A mesure que l'étude leur révélait une manière de la rendre mieux qu'ils n'avaient cru d'abord, ils changeaient, et ainsi le portrait avançait avec des modifications et des changemens successifs. A la fin, s'ils croyaient n'avoir pas complètement rendu l'individualité du modèle, si des observations nouvelles leur montraient un homme autrement organisé qu'ils ne l'avaient jugé au premier coup d'œil, si alors ils trouvaient un aspect, un mouvement, qui missent en saillie leur personnage tel qu'ils venaient de le comprendre, ils reprenaient toute la peinture; mais cela allait vite alors, parce qu'ils ne cherchaient plus et

qu'il ne leur restait qu'à traduire un texte dont ils avaient l'intelligence complète.

On conçoit que des portraits peints dans ce principe doivent être d'une ressemblance frappante. Ce ne sont plus un nez, une bouche, des yeux plus ou moins bien copiés; c'est le regard, la pensée, l'allure et la démarche du modèle; c'est l'homme tel que le connaissent les personnes qui ont vécu long-temps dans son intimité.

Les gens qui s'élèvent si fort contre le portrait ne s'inquiètent guère de toutes ces choses, et, dans l'impossibilité de faire des portraits supportables, ils aiment mieux demander la proscription de ce genre de peinture que de convenir de leur impuissance.

En effet, beaucoup font grimacer tant bien que mal à leurs figures une expression plus ou moins bizarre, qui seraient fort embarrassés si l'on venait leur demander une tête calme et tranquille rendue avec simplicité et sans emphase.

Le portrait ainsi conçu, et rendu avec la vérité intime de chaque chose, est peut-être tout ce qu'il y a de plus difficile en peinture, ce qui demande le plus de science et de puissance en même temps; en

effet, dans un tableau, le public tient compte de l'intérêt même du sujet, et, son attention fixée par l'expression actuelle des personnages, il ne songe guère à se demander si le peintre a bien rendu leur individualité; et puis la magie de l'effet et le charme de la couleur font passer sur bien des choses. Tandis que dans un portrait c'est l'homme qu'il faut représenter, sans emphase, tel qu'il est; c'est l'ame et la puissance morale qu'il faut peindre en même temps que la forme extérieure et la puissance physique, et tout cela calme, reposé et tranquille, car c'est un homme qu'on rend, et non pas une action.

Quant à ceux qui croient faire des portraits en chargeant la forme extérieure, ils parviendront tout au plus à produire de mauvaises caricatures, parce qu'ils n'ont évidemment pas l'intelligence de ce qu'ils font; en effet, ils prennent l'effet pour la cause; ils exagèrent la forme d'un nez, d'une bouche ou d'un œil, parce qu'il n'en comprennent pas l'expression; ils font des charges ridicules, mais qui nont pas de sens, des têtes monstrueuses qui ne veulent rien dire.

En parlant ici de portraits, nous entendons un buste, une satue, aussi bien qu'une peinture; d'ailleurs nous avons déjà eu occasion de dire ce que nous

pensions des statues qui se démènent pour avoir du mouvement, des bustes qui font la grimace pour avoir de l'expression; toutes ces exagérations mélodramatiques n'ont rien de commun avec la représentation sérieuse d'une figure humaine, et nous ne nous y arrêterons pas plus long-temps.

Maintenant nous allons prendre en détail, dans les chapitres suivans, les portraits les plus remarquables de l'exposition, et nous aurons lieu de développer, en les appliquant, les idées que nous n'avons pu qu'indiquer.

PEINTURE.

MM. MAUSAISSE, RAVERAT, LARIVIÈRE, COUDER, COURT, PÉRIGNON, ROUILLARD.

Les gens qui ne sont pas au fait des intrigues de cotteries et des influences de coulisses qu'on fait jouer autour des commis tout-puissans du ministère des beaux-arts, doivent supposer qu'une fatalité bien malheureuse pèse sur cette administration, pour qu'elle ait la main si constamment malheureuse dans le choix des artistes destinés à décorer les demeures royales et les édifices publics. Quand je dis décorer, c'est une façon de parler, car il est impos-

sible qu'il puisse venir à la pensée de personne au monde, que les peintures de MM. Mausaisse, Court, Couder, Larivière, sont destinées à décorer quelque chose.

Aussi, comme nous le disions l'an passé : « ces travaux étant accordés à la faveur, ils doivent être reçus comme une faveur : les artistes qui les obtiennent en regardent le prix comme un cadeau, en échange duquel ils sont obligés de faire, tant bien que mal, un tableau qui n'est après tout qu'une manière de reçu que les administrateurs exigent d'eux pour mettre à couvert leur responsabilité. »

Sans cela il n'y aurait pas moyen d'expliquer ce retour continuel des mêmes noms avec des peintures de plus en plus mauvaises.

Évidemment l'administration ne tient pas beaucoup au mérite des ouvrages qu'elle commande, car le *maréchal Gérard*, de M. Larivière, et *le Rampon*, de M. Couder, avaient suffisamment annoncé au Salon de 1833, le *maréchal de Saxe*, et le *Vauban* de cette année.

Toutefois, si nous relevons la nullité de ces ouvrages, ce n'est pas que nous tenions à faire de l'esprit

ou du scandale à propos d'une mauvaise peinture; ceux qui ont parcouru les pages qui précèdent, se seront assurés que nous entendons la critique d'une façon plus large et surtout plus féconde en résultats.

Que nous importe que M. Larivière expose tous les ans des portraits de généraux d'état-major? que nous importe qu'il en ait encore un cette année au Salon, que le livret appelle laconiquement *Portrait d'homme*, et que j'aimerais autant nommer portrait d'un mannequin avec une tête de poupée sur les épaules? encore comme portrait de manequin, comme représentation d'une chose inanimée, cela n'est pas fort; la tête et le haut du pantalon sont éclairés, la poitrine et les bras ne le sont pas; il y a de la lumière sur les or, et il n'y en a point sur l'habit bleu; les jambes sont entièrement dans l'ombre, et pourtant elles portent sur le terrain une ombre vigoureuse que rien ne peut motiver. Tout cela n'a rien de commun avec la peinture sérieuse.

Permis à messieurs les officiers d'état-major de se faire faire de mauvaise peinture pour leur argent; nous les avons charitablement avertis l'an passé, tant pis pour eux s'ils vont s'y faire prendre maintenant; nous aurions tout au plus à reprocher au jury d'admission d'avoir reçu des choses aussi insi-

gnifiantes, tandis qu'il a refusé des ouvrages d'un mérite incontestable.

Mais quand c'est le gouvernement qui paie, quand ce sont des portraits destinés à demeurer en vue de tous, exposés dans des galeries monumentales, nous avons le droit de demander, au nom du public, des peintures qui soient au moins supportables.

Car enfin cela est ridicule d'appliquer le nom de Vauban à cette face de carton enluminé, gauchement échafaudé sur des habits dans lesquels on ne sent pas un corps capable de mouvement; quoi! c'est là Vauban? cette tête plate et sans relief représente le grand homme! où donc est la pensée, et cette auréole de puissance et d'intelligence qui se manifeste chez les hommes de génie et qui n'échappe jamais à ceux qui savent les voir?

M. Larivière n'en a pas tenu compte, on ne retrouve même pas dans son portrait la ressemblance matérielle de l'homme qu'il a voulu peindre. Ce n'est pas Vauban, ce n'est pas le grand ingénieur, ce n'est pas même un général d'armée.

Et pourtant rien n'y manque, ni un galon d'or au costume, ni une fleur-de-lis au bâton de maréchal,

ni la main de rigueur sur la carte géographique, ni la tente rayée qui laisse apercevoir dans le fond des commencemens de travaux militaires.

Mais c'est une pauvre peinture que celle qui a besoin de recourir à ces moyens secondaires pour faire reconnaître ses personnages; c'était sur la tête qu'il fallait écrire tout cela, comme M. Gigoux avait écrit Dvernicki, le preneur de canons, sur la tête de l'un des généraux polonais qu'il avait exposés l'an dernier.

Nos peintres officiels sont loin de tenir à une ressemblance aussi intime et aussi complète de leurs personnages; et d'ailleurs le livret n'est-il pas là pour dire vis-à-vis chaque numéro : portrait de *Vauban*, de *Turenne*, du *maréchal de Saxe*. Ainsi, avec un livret et un peu de bonne volonté, on peut être à peu près sûr de savoir toujours ce qu'ils ont voulu faire, à moins qu'ils n'en aient rien su eux-mêmes, ce qui leur arrive bien quelquefois.

On raconte qu'un certain peintre du temps passé poussait encore plus loin la prévoyance; quand sa peinture était achevée, il écrivait au bas de chaque chose : Ceci est un coq, ceci est un cheval, ceci est un chien, un arbre, une maison, suivant les objets qu'il avait voulu peindre. Si M. Mausaisse avait suivi cette

méthode, on aurait vu tout de suite que son Turenne a des bottes de cuir, un haut-de-chausses de drap, une cuirasse et des gantelets d'acier poli. Tandis que maintenant on se demande ce que ce peut être que cette substance verdâtre et pâteuse qui lui couvre les jambes? qu'est-ce que ce peut être que cette substance lourde et pâteuse qui s'étend sur toute la toile en variant quelque peu de couleur par-ci, par-là.

Et de fait, on ne sait trop ce que représente cette peinture qui suppose tous les objets d'une apparence et d'une solidité uniforme, et qui les *rehausse* de noirs et de blancs exagérés, sous prétexte de faire de la couleur.

Après cela, l'homme n'est pas debout sur ses jambes; ses pieds n'appuient pas sur le sol, ils ne mordent pas le terrain, comme on dit; toute la pose sent le mannequin, surtout la main gauche, qui en a toute la roideur; jamais une main vivante n'entrerait dans ce gantelet.

La tête est mieux que tout le reste, bien qu'elle soit fort insignifiante comme caractère, et d'une grande mollesse de dessin et de modelé; elle rappelle quelque chose de la ressemblance matérielle de l'homme

qu'elle veut représenter : c'est un avantage vis-à-vis le portrait de Vauban et celui du maréchal de Saxe.

M. Couder a prouvé dans cette dernière peinture, que, malgré tous ses efforts, il ressortira toujours des maîtres qui lui ont enseigné la peinture; il a beau entasser les costumes les plus amples sur ses figures, on sent toujours l'*Ajax* sous ses dorures, la rotule traverse bottes et haut-de-chausses, les dentelés et les pectoraux pressent la cuirasse à la fausser; c'est toujours la même incertitude de forme, la même roideur de dessin, le même manque absolu de caractère et de dignité.

Quant à M. Court, c'est pis encore; je ne sais pas si son *portrait de LL. AA. RR. madame Adélaïde et le prince de Joinville* est une peinture prise au sérieux, mais ce qu'il y a de sûr, c'est qu'elle est tellement ridicule, qu'il est impossible que la nature lui ait donné quelque chose qui ressemble le moins du monde à ce qu'il a mis sur sa toile. Il ne fera croire à personne que cette figure si roide et si disgracieuse, ait la moindre ressemblance avec madame Adélaïde; ces bras rouges et cette tête lie de vin seraient exagérés pour une femme du peuple, travaillant tous les jours au grand soleil et faisant abus de liqueurs fortes : cela devient absurde pour une prin-

cesse, car chacun sait toutes les précautions que prennent les femmes les moins coquettes pour se garantir du hâle, dès que leur position ne les force pas journellement à s'exposer au soleil pendant le chaud du jour.

Le prince de Joinville est encore plus mal rendu, si c'est possible; M. Court a beau lui mettre un uniforme de la marine française, il ne fera croire à personne que son portrait représente un jeune homme, prince ou autre, qui a l'habitude du grand monde et qui a tenu la mer à plusieurs reprises à bord d'un vaisseau de guerre de notre marine; en effet, l'habitude de la mer et la fréquentation du grand monde, donnent des manières aisées et une allure franche et décidée que le portrait de M. Court ne rappelle pas le moins du monde; l'artiste a fait quelque chose de commun et de grotesquement exagéré, c'est une caricature et non pas un portrait.

L'exécution répond de tout point au mérite de l'ajustement : la tête du jeune prince est d'une peinture sèche qui vise évidemment à l'imitation de M. Ingres, mais qui veut imiter sans comprendre; sa bouche fait la moue, son œil est d'une mollesse languissante qu'on ne trouve jamais chez un jeune homme; l'habit bleu tout entier n'est pas éclairé et fait tache au milieu du tableau.

Par compensation, la robe de madame Adélaïde est éclairée outre mesure, ou plutôt elle est éclairée d'une façon qu'il n'est pas possible de comprendre; en effet, jamais une lumière telle qu'on la suppose ne produira cet effet sur de la soie. J'entendais l'autre jour un monsieur qui, voulant à toute force trouver quelque chose à admirer dans cette peinture, se récriait sur la beauté de la robe de soie qu'il déclarait *plus vraie que nature;* le mot est joli, mais il est justifié par la peinture. En effet, M. Court a tellement exagéré les brillans de la soierie, qu'il en a fait quelque chose de luisant comme de l'acier poli.

Nous ne dirons rien de la tête de madame Adélaïde, non plus que de l'expression singulière au moins que le peintre lui a donnée; nous nous étonnerons seulement qu'on ait laissé exposer un semblable portrait, qui n'est tout au plus, comme nous l'avons dit, qu'une mauvaise caricature.

Celui du *roi des Belges*, par M. Perignon, n'est pas une œuvre bien brillante, mais au moins il ne froisse pas les convenances comme celui de M. Court : c'est une peinture qui manque de force, de solidité et de consistance, qui cherche le poli au lieu de la science. Après cela ce n'est pas mal pour un marchand de tableaux, et nous applaudirions à M. Pérignon si ce

n'était là qu'une peinture faite pour sa satisfaction personnelle et pour s'instruire des choses dont il trafique habituellement; ce serait une occupation louable, et nous n'aurions rien à dire; mais puisqu'il entre en concurrence avec les artistes pour faire des portraits officiels de princes et de rois, puisqu'il envoie ses œuvres aux expositions publiques, il nous permettra de lui conseiller de faire du commerce et de laisser la peinture à ceux qui ont fait des études suffisantes.

On pourrait donner le même conseil à M. Kinson, dont le portrait du *roi des Belges* n'est qu'une mauvaise copie de celui de M. Pérignon; comme d'habitude, la copie est restée bien au-dessous de l'original.

M. Kinson a encore exposé le *Portrait d'une jeune fille effrayée par un orage*, et celui du *colonel ****, qui ne valent pas celui du roi des Belges, sans doute parce qu'il n'avait pas une peinture de M. Pérignon pour se guider, et pourtant M. Kinson a été un grand portraitiste dans son temps, il n'était bruit que de lui dans les journaux et dans les salons. Il y a six ou huit ans à peine de cela, et maintenant personne ne sait plus ce que c'est que M. Kinson. *Sic transit gloria mundi*, dirions-nous, si nous ne craignions pas d'avoir

l'air un peu perruque en faisant une citation latine ; il n'est pas permis de citer du latin maintenant par galanterie, dit-on, parce que les dames ne le comprennent pas, et l'on cite de l'hébreu, du chinois ou de l'arabe qu'elles comprennent beaucoup mieux sans doute : il est vrai que cela est incomparablement plus pittoresque, les caractères sont étranges pour le grand nombre des lecteurs qui ne peuvent même pas les déchiffrer ; mais c'est la mode, passons.

Passons au portrait en pied du *général Junot, duc d'Abrantès*, par M. Ravérat, destiné à la ville de Montbart. Le peintre a tellement démembré son personnage, qu'on est forcé d'avoir recours au livret pour comprendre ce que cela veut dire. Voici textuellement l'explication qu'on y trouve : *Le général est représenté au moment où avec trois cents braves il défit et repoussa, au combat de Nazareth, quatre mille hommes de cavalerie de l'armée turque.*

Dans la peinture de M. Ravérat, il n'y a ni cavalerie ni armée turque, et le général Junot ne défait personne ; quand aux trois cents braves, il faut beaucoup de bonne volonté pour les apercevoir.

Et puis, nous le répéterons tant de fois, qu'on finira

par nous comprendre, un portrait représente un homme et non pas un fait. Junot dans une action, dans un combat, c'est Junot modifié par les circonstances au milieu desquelles il se trouve placé : ce n'est plus un portrait, c'est un tableau qu'il faut faire ; en effet, il n'y a rien de ridicule comme ces figures isolées dans une toile, qui se démembrent pour faire de l'effet. C'est bien mal comprendre les hommes forts que de les rendre comme de mauvais acteurs de mélodrames.

Si M. Rouillard avait terminé son portrait du *maréchal Soult* avant de l'envoyer au Salon, nous saurions lui dire ce que nous en pensons, mais nous ne voulons pas relever des défauts que le peintre fera disparaître sans doute en l'achevant ; d'ailleurs, puisqu'il est, assure-t-on, destiné à la salle des maréchaux, nous aurons, de façon ou d'autre, occasion d'en parler une autre fois ; nous observerons seulement ici, que généralement on le trouve peu ressemblant.

Quant à M. Heim, nous maintenons ce que nous avons déjà dit sur son compte, nous n'avons pas de paroles à perdre pour un ouvrage qui ne mérite pas une analyse sérieuse. Son immense iconographie

officielle se recommande tout au plus par une ressemblance fort contestable et qui dégrade habituellement la physionomie des hommes qu'elle représente, en leur donnant un air de niaiserie qu'on retrouve dans tous ses personnages.

MM. INGRES ET GIGOUX.

Il n'est bruit dans le monde que du grand désespoir de M. Ingres à propos du peu de succès de son *Martyr de saint Symphorien;* chacun lui fait son compliment de condoléance; on s'attriste avec lui, on le console, on veut l'empêcher de partir, car M. Ingres a menacé de quitter la France.

Au fait, son désappointement est assez naturel. Il s'était arrangé pour un triomphe, pour un succès à

rendre fou, pour des applaudissemens à tout rompre ; il avait préparé ses grands airs de triomphateur, ses bons mots de grand homme, ses phrases à effet pour répondre à toutes les félicitations, les doucereuses moqueries et le persifflage compatissant pour des rivaux moins heureux.

Et voilà que cette auréole de gloire s'est évanouie devant l'indifférence de la foule ; c'est fâcheux, surtout quand on s'est donné tant de mal pour échafauder à grands frais son succès sur les éloges des feuilletons des journaux; mais fatigué de leur spirituel verbiage, le public commence à vouloir juger par lui-même, et dès les premiers jours du Salon, personne ne s'arrêtait plus devant les tableaux de M. Ingres.

Alors, pour réveiller un peu l'attention, il a déclaré qu'il allait quitter Paris et l'abandonner à son mauvais goût, et comme Achille offensé, il s'est retiré dans sa tente. J'ai vu de bonnes ames prendre ces momeries au sérieux, et s'inquiéter de ce que pourrait devenir l'art en France, si M. Ingres allait l'abandonner. D'autres ont fait semblant d'y croire, et toute la camaraderie s'est mise en émoi et s'est agitée dans tous les sens pour l'empêcher d'accomplir cette funeste résolution.

Le *Journal des Débats* a déclaré que le départ de M. Ingres détruirait le beau idéal, exterminerait le bon goût, et *suiciderait* la bonne peinture. Le *National* a ajouté qu'il *suiciderait* l'art tout entier ; qu'il tuerait non-seulement la peinture, mais encore la sculpture, l'architecture, la musique, la géométrie, la littérature et l'orthographe. C'était beaucoup, sans doute, que de pareilles instances, mais ce n'était pas assez ; toutes les perruques se sont ébranlées et sont venues en aide, on a frappé à toutes les portes, tant qu'à la fin un des confrères s'est exécuté d'assez bonne grace.

M. de Pongerville a taillé ses plumes, et pour se faire la main, il a commencé par rimer en alexandrins une paraphrase verbeuse de ce refrain si connu :

> Quoi ! tu t'en vas, tu nous quittes,
> Tu nous quittes, tu t'en vas !

Après quoi le traducteur fort peu catholique du poème de *Lucrèce*, a fait du pathos académique, pendant je ne sais combien de pages, sur les vertus théologales et sur le dévoûment du saint martyr, sur sa mère colossale et sur le gamin qui lui jette une pierre ; et puis il finit par une belle tirade de vers qui veut dire en français : « Vous n'aviez guère envie

de vous en aller, mais vous teniez pour la forme à ce qu'on vous suppliât de rester ; les présens vers ont été écrits à cette seule fin, tâchez donc de vous en accommoder. »

Là-dessus M. Ingres, qui n'attendait que cela, a déclaré qu'il resterait, qu'il se sacrifierait au bonheur de la France. Il faut convenir que c'est de la comédie passablement bouffonne, pour des gens qui ont la prétention d'être des hommes sérieux.

Quoi qu'il en soit, M. Ingres ne nous quittera pas, il l'a promis ; ou tout au moins nous sommes assurés qu'il attendra la fin de la direction de M. Horace Vernet, et qu'alors il trouvera dans la place brillante et lucrative de directeur de l'école française à Rome, de quoi se consoler de son exil volontaire. En attendant, arrivons à son portrait.

On y retrouve toutes les qualités et les défauts habituels à la manière de M. Ingres : c'est toujours une figure enfermée dans un contour assez heureusement profilé ; la pose a du style, de la dignité et de l'élégance, et la robe de satin noir est soigneusement faite ; mais c'est toujours aussi l'absence complète de modelé, au point que la gorge creuse au lieu de saillir, la tête et les bras sont plats et sans relief ; tout man-

que de saillie, les étoffes comme les chairs, comme les accessoires.

Les bras ne sont pas suffisamment dessinés, les doigts de la main gauche surtout sont durs et roides comme s'ils étaient de bois, et sont mal attachés avec la main ; le schale est on ne peut plus mal peint, il ne ressemble pas plus à un cachemire qu'à une étoffe quelconque : c'est un schale de papier peint.

Après cela, il y a de grandes beautés dans ce portrait, il y a des qualités que peu de personnes comprennent et que peu d'artistes même sont capables de rendre : ce sont la dignité de la pose, la simplicité élégante du mouvement, et cette élévation de pensée et cette grande tournure qui chez lui ne sont qu'un pâle reflet de la puissance et de l'élévation constante des grands artistes florentins.

Mais une chose dont tout le monde s'étonne, c'est de voir que M. Ingres, qui a toujours si constamment nié la couleur, que sa peinture ne sort jamais des tons gris sales et ternes qu'on retrouve dans tous ses tableaux, ait fait, dans la tête de ce portrait, des ombres d'un rouge si extravagant, que la place a l'air saignante sous les narines, par exemple, ce qui est

d'autant plus étrange, que la figure n'a pas l'air d'avoir du sang dans les veines.

D'un autre côté, que viennent faire au Salon des portraits peints à Rome ou à Florence il y a quinze ou vingt ans? cela conviendrait tout au plus dans une exposition particulière; mais le Salon annuel est institué pour montrer l'état actuel de la peinture, pour signaler au public et à l'administration les jeunes artistes qui méritent des travaux, des encouragemens et des récompenses; pour montrer à tous les voies nouvelles que tel ou tel a parcourues, pour appeler l'attention sur une idée neuve et sur les différentes manières de la rendre.

Voyez-vous M. Ingres, membre de l'Institut, maintenir sa réputation et obtenir un grand succès avec une peinture de sa première jeunesse! mais évidemment le peintre de 1834 n'est plus le peintre de 1815 ou de 1820 : le portrait de M. Bertin de Vaux comparé à celui de la dame peinte à Rome, du dernier Salon, nous l'a prouvé; comparé à celui de la dame peinte à Florence, exposé cette année, l'infériorité du peintre à ses œuvres passées serait encore plus évidente; le talent de M. Ingres décline tous les jours, le *Martyr de saint Symphorien* ne vaut pas, à beaucoup près, l'*Apothéose d'Homère*.

On a le droit de s'étonner de ces exhibitions continuelles de vieilles peintures, car enfin le réglement s'oppose formellement à ce que la même peinture soit exposée plusieurs fois de suite ; et qu'est-ce qui nous dit que la dame de Rome et celle Florence n'ont pas été exposées sous l'empire ?

Et puis cette manie de montrer sans cesse au public des peintures d'une autre époque, rappelle terriblement la phrase du compositeur italien de la comédie, qui va répétant sans cesse à tout venant : *Z'ai fait à l'azé dé quatre ans oun opéra délicieux, oun opéra soublimé, oun opéra comme on n'en a zamais vou.* Après quoi il avoue naïvement que depuis l'âge de quatre ans il n'a plus rien fait du tout.

M. Ingres n'a pas besoin de ce charlatanisme pour se faire valoir, j'en conviendrai si l'on veut ; alors pourquoi l'emploie-t-il ? pourquoi compromet-il ainsi un talent que personne ne conteste, mais qu'on a bien le droit d'apprécier à sa juste valeur, quand il veut l'imposer aux autres et le rendre écrasant ? Certainement son portrait de femme est une belle chose, mais il est très incomplet ; c'est une peinture sérieusement faite et fortement pensée, mais pleine de préjugés et de défauts choquans.

Comparée à cette peinture de convention, celle de M. Gigoux a tous les avantages d'une étude sévère de la nature et des maîtres qui l'ont le mieux comprise et rendue, tandis que M. Ingres est resté au point de vue des écoles de Rome et de Florence. M. Gigoux a compris que les artistes de nos jours devaient profiter de tous les progrès de leurs devanciers. Or, comme il est évident que les objets ne peuvent pas plus exister sans forme que sans couleur, il serait aussi absurde de nier le dessin pour ne faire que de la couleur, que de nier la couleur pour faire exclusivement du dessin, surtout après que les grands artistes de Venise et de Florence nous ont montré chacun à leur manière comment on peut rendre ces deux manifestations des objets extérieurs.

Aussi dans toutes ses peintures exposées cette année, M. Gigoux s'est-il montré aussi savant dessinateur que coloriste puissant et vigoureux, mais ce qui le distingue surtout, c'est une rare aptitude à saisir le caractère individuel de ses personnages, et à les rendre dans une pose et dans un effet qui leur soient propres.

Dès le Salon dernier, son portrait du *général Dvernicki* opposé à son délicieux petit *portrait de femme*, avait prouvé toute la flexibilité de son talent puis-

sant et énergique quand il le faut, et l'instant d'après élégant et gracieux, et toujours avec la plus grande simplicité de moyens et la vérité la plus entière.

Aujourd'hui, dans ses différens tableaux, il a montré combien il sait comprendre et reproduire l'individualité de chacun de ses personnages; dans ses portraits surtout, le caractère particulier de chacune de ses tête est exprimé d'une façon entière et complète, qui sous ce rapport ne laisse rien à désirer; bien différent en cela du grand nombre de nos portraitistes, dont la peinture de convention reproduit sans cesse des figures identiques, avec le même air de tête, le même teint, la même physionomie, le même sourire banal invariablement stéréotypé sur toutes leurs figures, sans faire la moindre attention aux différences d'âge, de sexe, de tempéramment et de caractère.

Chez M. Gigoux, au contraire, on est toujours sûr de rencontrer ces différences radicales, écrites d'abord avec toute leur apparence extérieure et leur vérité intime.

Sa peinture, largement traitée, a quelque chose de calme et de posé qui lui imprime un caractère de puissance d'autant plus grand, qu'il ressort de la

vérité même de chaque chose exprimée naturellement et sans contrainte. Elle est toujours éclairée d'une manière franche et précise, qui tranche d'une façon savante avec la manière tâtonnée et incertaine dont les artistes de nos jours répandent la lumière dans leurs tableaux. Son exécution, toujours franche et toujours égale, sait se plier à l'exigence de chacun de chacun des sujets qu'il veut rendre.

De toutes les ouvrages qu'il a exposées cette année, il n'en est point que nous préférions à son portrait de forme ovale, pour la puissance de peinture, la largeur d'effet et la science du dessin. Toute la physionomie est vivante, calme et tranquille, comme il convient à un portrait ; les chairs ont toute la souplesse de la vie, en même temps que les habits, la barbe et les cheveux, ont chacun dans leur nature la solidité et la consistance relative des choses réelles.

Ces qualités incontestables, jointes à une rare élévation de style, font de cette peinture le portrait le plus remarquable de l'exposition.

Celui de M. Taillandier, quoique d'un faire essentiellement différent, n'est pas traité avec moins de précision et de talent. Ce petit portrait en pied fait

bien comprendre l'homme d'étude dans son cabinet. Tous les accessoires sont rendus avec une rare finesse en même temps qu'avec une largeur et une simplicité remarquables. La tête et les mains surtout sont d'une peinture qui n'a rien de commun avec tout ce qu'on fait de nos jours. Il faut remonter jusqu'au temps des Terburg et des Metzu pour trouver des ouvrages aussi complets.

MM. DELACROIX, DUBUFFE, CHAMPMARTIN, LÉPAULLE, SCHNETZ, KELLER, VAUCHE-LET, SCHWITER, STEUBEN, HESSE, LATIL.

C'était rendre un mauvais service à M. Delacroix, que de lui demander une peinture qui a besoin d'être traitée d'une manière aussi positive qu'un portrait, et surtout le *portrait de Rabelais*, qu'on a vu partout derrière les carreaux de tous les marchands d'estampes; Rabelais que tout le monde a lu, avec qui l'on a pensé, avec qui l'on a vécu pour ainsi dire; je le répète, c'était rendre un mauvais service à M. Delacroix, que de lui demander ce portrait; et

M. Delacroix n'aurait pas dû l'exposer en présence d'un public qui possède si bien son Rabelais.

Sa peinture rend bien à peu près la ressemblance matérielle des traits, mais interprétée d'une façon lourde et grossière ; il y a quelque chose du cynisme effronté du curé de Meudon, mais rien de sa finesse et de sa spirituelle malice. Ce n'est pas là le moine défroqué, le docteur persifflant ses confrères, le prêtre raillant la religion devant le pape et les dignitaires de l'Église, et en si bons termes, qu'il fit rire toute l'assistance. Il y a quelque chose de lourd dans cette figure, qui ne répond pas à l'idée qu'on s'est faite du personnage. Et pour exprimer toute notre pensée en deux mots : le *Rabelais* de M. Delacroix, ressemble au Rabelais de Gargantua et de Pentagruel, comme un sot peut ressembler à un homme d'esprit ; c'est bien la même charpente, et la forme extérieure est à peu près la même, mais l'ame, l'intelligence, la physionomie, ne se ressemblent pas le moins du monde.

Ces défauts sont inévitables dans les ouvrages d'un homme qui ne veut pas s'astreindre à la moindre sévérité de formes, à la moindre exactitude de dessin, car enfin, des mains, fussent-elles celles de Rabelais ou du diable, doivent être des mains, et non pas

des griffes tordues et rabougries comme celles du portrait de M. Delacroix.

La peinture de cet artiste est trop lâchée pour se prêter à un genre qui exige autant de précision que le portrait. Ceux qu'il avait exposés l'an dernier, n'étaient pas forts ; et si nous cherchons dans nos souvenirs, nous trouverons dans les salles du Conseil-d'état, un portrait de l'empereur Justinien, passablement grotesque, ou fantastique, si l'on aime mieux.

Fantastique pour fantastique, j'aime mieux le *grand Sardanapale* de 1827, qui n'avait pas la prétention de ressembler à rien que l'on eût vu sous le soleil ; et il avait cela de commun avec le *grand Massacre des Janissaires* de M. Champmartin, qui n'a pas réussi plus que M. Delacroix à faire de la peinture sérieuse.

On retrouve au Salon de cette année, M. de Champmartin avec de nombreux portraits analogues, quoique inférieurs à tout ce qu'on a vu de lui dans les dernières expositions. Toujours ses portraits aveugles, ses têtes désossées, sa couleur blafarde et ses mains sans consistance.

M. Champmartin a cela de commun avec M. Du-

buffe, qu'il fait comme lui facilement et vite des portraits sans valeur, sans physionomie, sans caractère ; mais il ne sait pas leur donner du relief et de la vigueur ; et sa peinture est encore plus plate et plus nulle s'il est possible.

Rien d'accentué, rien de puissant, rien d'osé dans sa peinture ; c'est partout la même fadeur, également répandue sur toute la toile. C'est partout la même peinture, lissée, unie, polie, beurrée, blaireautée, sans distinction d'âge, de sexe, de tempérament ou de caractère. Tellement qu'à la vue d'un de ces portraits, il est impossible de se faire une idée quelconque des personnes qu'ils représentent.

La *petite fille au boule-dogue* est plantée roide sur ses deux jambes, comme une poupée habillée ; elle ouvre de grands yeux effarés, deux fois plus grands que la bouche ; ses ajustemens sont à peine ébauchés, avec une couleur luisante et glaireuse.

Dans le portrait du *petit garçon en costume de saint-simonien*, les accessoires ne sont pas mieux peints ; la blouse de drap, la ceinture de cuir, le foulard, le pantalon, les cheveux, les mains, les gants, le ciel, le paysage, tout est de la même étoffe, de la même pâte, de la même peinture.

Le portrait de *M. le général Sc....* , celui de *madame la comtesse de G....*, ne sont ni mieux ni plus mal. Celui de *M. B.....* est exactement de la même farine.

Enfin, tout cela est tellement pauvre et insignifiant, que nous aurions passé sans dire un mot, si l'immense réputation qu'on a voulu faire à M. Champmartin ces années dernières, et l'importance factice que certaine coterie a fini par lui donner, ne nous faisait un devoir d'exprimer ce que nous pensons de ses ouvrages : Au dernier Salon, ses portraits étaient pitoyables, cette année ils sont cent fois pires.

Il est inutile de revenir sur M. Dubuffe, il est toujours le même; ainsi je m'en tiens à ce que nous en avons dit l'an passé.

Comparé à M. Champmartin et à M. Dubuffe, M. Lépaulle persiste comme eux dans son individualité; il est invariable dans son dévoûment aux boules-dogues appartenant à des princes, des comtes ou des barons; toutefois sa passion pour eux est devenue moins exclusive, car il a peint cette année des caniches et des chiens courans.

Mais qu'il y prenne garde, à force de faire le bouledogue ou le chien couchant, ses portraits s'en res-

sentent, et il en est venu à leur donner à tous des têtes rondes, avec des yeux ronds et hagards.

La peinture de M. Lépaulle tachetée, dans tous les sens, de petits coups de brosses de toutes les couleurs, pétille à l'œil et fatigue le regard. Il jette par-ci, par-là, des touches de blanc, de bleu, de rose, de violet, qui vous éblouissent, qui vous étourdissent de leur tapage insignifiant. Ses tableaux ressemblent à de la marqueterie, à de la mosaïque mal-adroitement exécutée.

Ce manque de calme, de tranquillité se remarque surtout dans ses paysages. *La Curée* et *le Débuché*, ainsi que la *vue de Paris prise du Pont-Neuf*, sont tellement marquetés, qu'on a de la peine à distinguer dans ce pêle-mêle, les hommes et les animaux d'avec les arbres ou les maisons.

D'un autre côté, il ne peut jamais parvenir à donner à ses figures la longueur suffisante ; toujours elles sont lourdes et disproportionnées ; ce défaut habituel à la peinture de M. Lépaulle, se trouvait déjà dans le portrait du *duc de Choiseul* de l'an passé, qui allait diminuant depuis la tête et les épaules, jusqu'au bas du cadre. On le retrouve plus saillant encore dans le portrait de *M. Lemaire*, sculpteur ; le corps est trop

court d'un bon tiers, pour les cuisses qui sont énormes ; la tête est salie avec des frettis, et relevée çà et là de touches qui produisent un fort mauvais effet.

Quant à l'expression, le sculpteur a l'air triste et préoccupé. Il détourne la tête pour ne pas voir le fronton de la *Madeleine*, que le peintre a placé dans le fond, et qui semble se dresser comme un remords qui le poursuit, comme un cauchemar qui le tourmente. Il faut convenir que M. Lépaulle a fait une épigramme bien méchante contre M. Lemaire, sous prétexte de lui faire son portrait.

Le portrait de *M. Lanjuinais*, par le même artiste, est beaucoup mieux que ses autres ouvrages ; il y a plus de tranquillité dans le fond, plus de convenance dans l'ajustement, mais il n'y a dans la figure ni plus d'ensemble, ni plus de caractère que dans tous le reste.

M. Steuben n'a exposé cette année qu'une seule peinture, portrait ou étude comme on voudra l'appeler ; c'est une *Jeune Femme* en costume espagnol du dix-septième siècle, qui effeuille une marguerite. Les chairs semblent faites avec du plâtre coloré ; les ajustemens ont quelque chose de mesquin et d'étri-

qué ; c'est de la peinture à la rose, qui doit faire les délices de toutes les grisettes de Paris.

Si l'on ne connaissait pas les œuvres puissantes et fortement accentuées qui ont fait la réputation de M. Schnetz, dans les dernières expositions, peu de personnes s'arrêteraient à ses peintures de cette année. Il a encore plus mal réussi dans ses petites peintures que dans la grande ; sa *Jeanne d'Arc revêtant ses armes*, est d'une grande faiblesse, et pourtant elle vaut mieux que son portrait de femme. On ne conçoit vraiment pas comment un artiste qui a produit des œuvres d'une science et d'une puissance incontestables, a pu s'oublier à ce point lui-même. Il y a loin de sa peinture actuelle, à l'admirable tableau de l'enfance de *Sixte-Quint*.

Les portraits de M. Schwiter ne valent pas ceux qu'il avait au dernier Salon ; il y a plus de métier et moins de talens, moins de sentiment surtout.

Celui du *général Dermoncourt*, par M. Keller, est en progrès sur tous ceux que nous avons vus de lui jusqu'à ce jour ; il y a bien quelque roideur dans la pose et quelque dureté dans les chairs, mais il ne manque pas de bonnes qualités ; il est d'une ressemblance frappante, et donne une juste idée de l'homme qu'il représente.

Le *portrait de Femme* de M. Alexandre Hesse, ne répond pas à ce qu'on attendait de lui, après son tableau des *Funérailles du Titien*.

La manière franche et hardie dont cette peinture était prise par l'effet et par la couleur, faisait espérer que M. Hesse se maintiendrait dans cette manière large et facile, dont le seul défaut était peut-être de pasticher un peu trop visiblement les grands maîtres de l'école vénitienne. Mais au moins, c'était une route nouvelle qu'il s'était ouverte et dans laquelle il n'était à la suite d'aucun artiste contemporain; et d'ailleurs, on pouvait croire que s'il avait laissé voir ainsi la source de ses inspirations, c'est qu'il était bien sur d'être lui, quand il voudrait s'abandonner à son individualité.

Mais voilà que cette année, il a laissé sa peinture forte et vigoureuse, pour l'imitation étroite et maniérée de M. Ingres, dont nous retrouvons encore ici la pernicieuse influence. M. Hesse a désappris sa couleur puissante de l'an passé, pour n'être qu'un imitateur fort ordinaire des œuvres de M. Ingres.

Aussi dans son *portrait de Femme*, la seule peinture qu'il ait exposée cette année, il est resté bien au-dessous de ce que le public attendait de lui d'après

ses débuts. La robe de soie est péniblement peinte, roide et dure comme du ferblanc; les chairs aussi sont très dures et manquent de la souplesse et de l'élasticité indispensables à la vie; la couleur surtout n'est pas supportable : terne et livide, loin d'avoir de la fraîcheur habituelle des chairs de femme, elle n'a pas même le degré de coloration que donne nécessairement la circulation du sang. Quant à la pose, elle serait heureuse sans l'air de contrainte que lui donne la roideur d'exécution qui la rend incapable de mouvement.

M. Vauchelet a exposé je ne sais combien de portraits, que je n'ai pas le temps d'examiner en détail, non plus que ceux de MM. Roger Latil, etc.; d'ailleurs, cela serait tout-à-fait inutile ; prenez la première tête venue, peinte par un grand-prix, et vous aurez vu d'une fois tout ce que ces messieurs sont capables de faire; il sortent de l'école de Rome, dressés à répéter perpétuellement les mêmes formules bannales, comme une serinette sort des mains du fabricant, montée pour répéter invariablement les mêmes airs; il n'y a plus qu'à tourner la manivelle.

Et voilà comment on encourage les arts en France; on loge dans un palais, on entretient largement à Rome des flaneurs qui vont passer cinq ans dans les

estaminets de la ville éternelle, et reviennent à Paris, aussi nuls qu'ils étaient à leur départ.

Alors ils ont la prétention de se faire passer pour de grands artistes, pour des hommes supérieurs à qui le gouvernement ne peut donner assez de travaux et de récompenses ; si on les refuse, ils vont répéter dans tous les ministères, que, puisque le gouvernement leur a fait un état, il leur doit, quel que soit leur talent, des travaux pour le reste de leur vie. Ainsi donc, parce que le gouvernement a entretenu cinq ans leur paresse, il doit entretenir toujours leur nullité au préjudice d'artistes d'un mérite incontestable, acquis péniblement par un travail assidu et des privations continuelles.

MM. DUCAISNE, GUICHARD, A. ET H. SCHEF-FER, BELLANGÉ.

M^{mes} DE MIRBEL, ÉLISE JOURNET, HAUDEBOURT-LESCOT, JULIE BUSSON, LAVALARD.

En digne élève de M. Ingres, M. Guichard voulant peindre un portrait, n'a pas cru qu'il fût possible de mieux faire que de copier servilement le dernier portrait du maître, sans même s'inquiéter si le modèle se trouvait dans les mêmes conditions d'âge, d'habitude et de tempéramment. Voilà pourquoi M. Adolphe Nourrit a son portrait au Salon, dans

le même mouvement de tête, la même lumière et la même couleur que celui de M. Bertin de Vaux.

Quelques autres, à ce qu'on peut voir, suivent encore le maître d'assez près. Mais je doute que les personnes qui se font peindre, partagent leur enthousiasme pour les chairs couleur de brique ou de terre à modeler, et je suis persuadé que M. Nourrit n'est pas tellement charmé de sa tête couleur d'acajou, qu'il n'aimât autant se voir peint avec la fraicheur envermillonnée de son embonpoint.

M. Amaury-Duval a exposé une figure nue, dont nous aurions parlé plus tôt si nous ne l'avions prise jusqu'ici pour le portrait d'un Indien à peau rouge de l'Amérique septentrionale. Le livret dit positivement que c'est *un jeune berger grec qui découvre un bas-relief antique sur le bord d'un ruisseau où il allait se baigner;* soit. Les amis de M. Duval trouvent cette figure parfaitement dessinée, chacun son goût.

M. Scheffer qui avait fait l'an dernier une incursion dans le domaine de cette peinture profilée plutôt que dessinée, est revenu cette année à sa manière habituelle, et les deux frères ont exposé des portraits également remarquables.

Le portrait d'une *dame vêtue d'une robe rouge*, par M. Scheffer aîné, sort des habitudes de peinture harmonieuse qu'on connaît à cet artiste; le mouvement de cette figure a quelque chose de roide, de contraint et de guindé; l'artiste a manqué de goût dans l'ajustement, car il devrait savoir que rien ne sied si mal à une femme blonde, qu'une robe rouge aussi éclatante.

Ses autres portraits nous ont semblé plus sages et mieux.

Une jolie *tête d'étude* par M. Scheffer, contraste heureusement avec un portrait d'homme, qu'on dit fort ressemblant : C'est celui de *M. Desbœufs*, statuaire, de qui je crois avoir vu dans la salle de sculpture un *Lever de l'Aurore*, dont le sujet est heureusement trouvé; la figure de la Nuit, qui s'affaisse tristement, contraste bien avec l'Aurore qui s'élance en semant des fleurs sur son passage.

Mais revenons.

M. Decaisne, qui semblait s'être donné pour principe de faire de toutes ses têtes un point lumineux entouré d'une auréole qu'il dégradait progressivement jusqu'au bord de la toile, procède aujourd'hui d'une

autre manière. Il y a changement dans ses ouvrages, il y a progrès.

Sa peinture a moins de timidité, de mollesse et d'indécision, elle a plus de précision et de fermeté; cependant ses chairs de femme manquent encore de finesse, de ton; elles sont généralement d'un blanc un peu plâtreux, et le modelé n'y est pas indiqué avec assez de recherche.

Malgré cela, dans la suite de portraits que M. Decaisne a exposés, il y en a plusieurs qui méritent d'être cités avec éloge.

Celui de *madame S. de B. avec son enfant*, a quelque chose de ce charme et de cette élégance que Laurence savait si bien donner à ses têtes de femmes; celle de la dame est toute gracieuse, quoiqu'on puisse lui reprocher encore quelque chose de trop uniforme dans les chairs; l'enfant me semble mieux réussi.

Le portrait du *comte de M.* est plus cherché dans les détails; celui de *M. F. L.* ne plaît pas autant; je me sers de ce mot plaire, parce que la peinture de M. Decaisne est plutôt une affaire de coquetterie et de caprice, qu'un ouvrage de science et d'étude.

Nous citerons encore de lui le portrait des *enfans de M. A. S.*, et celui de *M. de T. et de mesdames ses sœurs*, que nous préférons à tous les autres. Cependant, il n'est pas exempt de quelque peu d'afféterie et de manière surtout dans la pose de l'homme. Les deux femmes valent mieux; elles sont gracieuses et élégantes, richement costumées et avec goût; les têtes sont fraîches et agréables, bien qu'elles manquent un peu de relief; la couleur des mains n'est pas naturelle; les tons roses y sont tellement exagérés, qu'elles paraissent saignantes.

Toutefois, les portraits de M. Decaisne sont généralement mieux que ceux qu'il avait exposés jusqu'ici; on pourrait les citer parmi les meilleurs ouvrages du Salon, si ses figures avaient quelque chose de plus individuel, et si ses femmes n'avaient pas habituellement quelque chose de gêné et de contraint, qui choque plus encore chez elles que dans un portrait d'homme.

Il y a au Salon des portraits de militaires de tout grade, depuis le soldat jusqu'au maréchal ministre de la guerre; il y en a par des peintres de talent et de réputation différente; mais aucun n'a l'air soldat et la tournure militaire, autant que celui de *M. A. de W.*, capitaine d'état-major, par M. Bellangé.

Nos grands faiseurs façonnés à une peinture de convention, ne savent pas trouver sur leur palette, d'autre couleur que les tons fades et rosés, qu'ils appliquent indifféremment à toutes les têtes; pas d'expression, autre que le sourire niais; pas de caractère, que la fatuité importante qui peuvent se voir sur les trois quarts des portraits qui encombrent le Salon; les autres sont presque tous de l'école mélodramatique, qui cherche l'expression, et fait de tous ceux qu'elle peint, des espèces d'énergumènes avec des yeux et des bouches crispées, à les rendre hideusement bouffons.

M. Bellangé a su également éviter ces deux excès; libre des préjugés de la peinture académique, il a copié son modèle tel qu'il s'est présenté, et l'a rendu avec toute la tournure qu'il a trouvée dans la nature.

Comparez cet officier aux généraux de MM. Larivière, Couder, Mauzaisse et autres, et vous verrez toute la différence qu'il y a entre une peinture raisonnable, et les ridicules amplifications de ces messieurs. Le portrait de M. Bellangé a cet avantage sur eux, qu'il rend son modèle avec esprit, intelligence et simplicité; le plus grand reproche qu'on pourrait lui adresser, serait de manquer de largeur et d'être plutôt touché avec adresse que peint avec puissance.

Comme peinture, c'est certainement l'un des meilleurs petits portraits en pied qui soient au Salon. Quand on a cité celui de *M. Taillandier*, dont nous avons déjà parlé, par M. Gigoux, et celui de *mademoiselle Mercœur*, par mademoiselle Élise Journet, on a vu tout ce qui mérite l'attention du public en ce genre.

Mademoiselle Journet a montré, dans ce petit portrait, une autre face de son talent si puissant et si plein de charmes; et les gens qui prétendaient l'an passé, en présence de ses beaux tableaux de nature morte, qu'elle aurait tort de laisser un genre de peinture dans lequel elle avait si bien réussi, pour faire de la figure, en sont maintenant à se demander devant quelles difficultés reculera jamais une femme qui a fait en aussi peu de temps de si rapides progrès.

Les fruits et les fleurs qu'elle avait au dernier Salon, étaient, sous tous les rapports, des ouvrages d'un rare mérite, rendus avec toute la puissance et toute la vérité de chaque chose; comme effet et comme couleur, ils avaient déjà le mérite qu'on retrouve aussi tout entier dans le portrait de mademoiselle Mercœur.

Ce petit tableau, tout mal placé qu'il était au commencement de l'exposition, avait cependant été remarqué par tous les gens qui savent apprécier le mérite d'une peinture, indépendamment de la place qu'elle occupe. On lui a donné une place plus convenable, et maintenant il se trouve exposé de manière à être vu et admiré de tout le monde; en effet, c'est une peinture harmonieuse et finement rendue dans les détails les plus minutieux, sans rien ôter à la largeur et à la simplicité de l'ensemble; la robe surtout est peinte avec bonheur; les manches et les dentelles sont légères et pleines d'élégance.

Quant au caractère de la physionomie, c'est celui qu'on suppose à mademoiselle Mercœur, dès qu'on a lu ses poésies. Ferme à la fois et mélancolique, cette tête exprime bien son ame sensible et énergique. Le seul défaut qu'on pourrait reprocher à cette peinture, serait peut-être de manquer un peu de lumière dans certaines parties; mais il est racheté par tant de hautes qualités, qu'une critique moins sévère ne l'aurait certainement pas relevé.

Le *portrait d'enfant* de la même artiste, représente un de ces petits garçons de neuf à dix ans, qui font plaisir à voir, joufflus et bien portans, que leur mobilité continuelle rend si difficiles à peindre; made-

SALON DE 1834.

M.lle MERCŒUR,
peint par M.lle Journet.

moiselle Journet s'est tirée avec bonheur de cette difficulté et de celle incomparablement plus grande de faire une bonne peinture. Ses tableaux sont du petit nombre de ceux qu'on trouve, au Salon, dans la voie du progrès. Cette jeune artiste nous semble destinée à prouver que la supériorité absolue que les hommes s'attribuent dans les choses d'art, est encore fort contestable, et qu'elle tient plutôt à l'éducation molle et insignifiante qu'ils ont imposée aux femmes, qu'à tout autre cause.

Car, pour ne parler que de la peinture, plusieurs ont déjà fait des ouvrages recommandables, qui seraient certainement allées beaucoup plus loin, sans les entraves que leur imposent les préjugés ridicules auxquels elles sont souvent obligées de se sacrifier.

Madame Lavalard a exposé un *portrait de femme*, qui, malgré quelque timidité et quelque hésitation dans l'exécution, peut être cité avec éloges. La tête est étudiée avec une recherche dont l'artiste devra se défier, si elle veut que ses ouvrages soient exempts de mesquinerie et de petitesse ; la robe et les mains sont beaucoup mieux, et seraient mieux encore, si le relief en était un peu plus vigoureusement senti.

Je ne dirai rien de sa *Fille qui savonne*, et de ses autres portraits, parce que je n'en pourrais dire autant de bien. D'ailleurs, ce n'est probablement pas là le dernier mot de madame Lavalard, dont nous verrons sans doute des ouvrages plus complets au prochain Salon.

Les portraits de mademoiselle Sophie Bresson méritent d'être cités avec éloge, malgré quelques réminiscences trop visibles de la manière de M. Decaisne. Malgré cela, je les préfère de beaucoup à ceux de madame Haudebourt-Lescot, qui devrait bien tâcher d'avoir des reminiscences de son talent passé, ou plutôt du talent qu'on lui a supposé par le passé, car on est encore à se demander ce qu'on a jamais pu trouver de beau dans cette peinture picotée, dans laquelle il n'y a ni couleur, ni dessin, ni effet, ni composition.

Cette année, madame Haudebourt n'a exposé que des portraits qui, malheureusement, ne valent même pas ses petits tableaux. Celui de *M. Odiot*, en officier d'état-major de la garde nationale, est le seul qui ait une tête humaine ; encore a-t-il une tournure et une physionomie si lamentables, qu'on le prendrait plutôt pour un employé aux pompes funèbres déguisé, que pour le riche et fameux orfèvre qu'il représente.

Les autres ne le valent pas à beaucoup près. Quelques-uns, tels que celui de *madame de S.*, sont tellement mauvais, qu'il faut réellement être doué d'une rare suffisance pour oser mettre un cadre doré à une semblable pauvreté et l'envoyer à l'exposition; car enfin il n'y a pas d'école qui tienne, c'est du dernier mauvais depuis un bout jusqu'à l'autre, depuis les chairs jusqu'aux étoffes, jusqu'au fond même.

C'est une de ces choses dont on ne conçoit pas l'admission au Salon, tandis qu'il existe un jury chargé de repousser tout ce qui n'est pas digne d'être exposé. On dira peut-être que cela n'est pas plus mauvais que *M. Heim*, qui occupe aussi une des plus belles places du salon carré. D'accord, mais M. Heim est membre de l'Institut, et ses confrères ne pouvaient pas le repousser sans se voir exposés à être à leur tour repoussés par lui avec autant de justice.

Ceci me rappelle un petit portrait en pied de M. Blondel, le grand Blondel, qui est bien la chose la plus absurde qu'il soit possible de voir.

Figurez-vous un homme qui a dix ou douze têtes de longueur, des mains sans forme et sans couleur, une tête, mais une tête comme vous n'en avez certainement jamais vu ni moi non plus, une tête ab-

surde, aussi mal peinte que mal dessinée, et dont la bouche fait une grimace qui lui donne une expression tout-à-fait étourdissante. La redingote aussi a bien son mérite, et quoique l'académicien en général, et M. Blondel en particulier, ne soit pas fort sur le costume moderne, il est pourtant resté dans ce détail à la hauteur de tout le reste. M. Blondel fait délicieusement la caricature sans s'en douter.

Cependant on voudrait mieux encore ; la redingote est évidemment une concession au goût du jour ; c'est une velléité de romantisme. Dans le bon temps, on faisait le portrait d'un homme drapé dans sa couverture, au moment où il changeait de chemise, ou bien chaussée du coturne, coiffé du bonnet phrygien et vêtu d'un baudrier grec avec un fourreau de sabre pour la pudeur.

Que voulez-vous, les arts s'en vont, et M. Blondel n'a pas osé peindre son Monsieur vêtu seulement d'une feuille de vigne, comme le portrait en pied de madame *Ève*, ou plutôt de madame Adam, par M. Delorme. C'est un costume économique et peu salissant, que messieurs de l'Institut devraient se hâter d'adopter pour leurs séances d'apparat. Je n'y vois qu'un seul inconvénient, c'est que dans nos climats prosaïques les feuilles de vignes manquent

pendant six mois de l'année ; mais alors elles pourraient être agréablement remplacées par une ceinture de lière.

Alors les jalousies les plus ignobles, les haines les plus triviales prendraient un caractère élevé et sublime; voyez-vous d'ici messieurs du jury d'admission,

> Dans le simple appareil
> D'une beauté qu'on vient d'arracher au sommeil,

c'est-à-dire déshabillés tout nus, indiquant avec une baguette blanche les tableaux qu'ils veulent repousser. Cela deviendrait le sujet d'une magnifique composition de haut style, et pour peu que M. Blondel consentît à se charger de l'exécution, cela obtiendrait un succès de fou rire.

Il vaut mieux faire rire que faire pleurer, messieurs, que faire pleurer des larmes de désespoir à des jeunes gens pleins de talent et de bonne volonté, dont vous sacrifiez journellement l'avenir à la conservation de vos jouissances égoïstes; aussi bien vos persécutions et vos injustices pourraient à la fin rencontrer quelques hommes de cœur qui sauraient vous en faire repentir. Ainsi par prudence, au moins, cédez de bonne grace devant une opposition tous les jours plus nombreuse, et qui finira par vous briser; car il n'est pas

possible que les hommes de science et de talent demeurent long-temps encore à la merci de quelques intrigans, dont la nullité et l'ignorance sont devenues proverbiales, malgré leurs brevets d'académiciens.

Mais revenons. Les réputations se font et passent vite dans ces temps d'incertitudes et de fluctuation continuelles; les grands succès obtenus par des ouvrages médiocres sont vite oubliés; une peinture réussie n'obtiendra jamais les succès durables qui ne sont dus qu'à une peinture savante.

L'engoûment du public pour les miniatures de madame de Mirbel, commence à diminuer sensiblement. Quelques personnes prétendent en trouver la cause dans le voisinage de celles de M. Fradel, dont la perfection désespérante peut lui nuire sans doute, par la comparaison que ce rapprochement facilite.

Il pourrait bien y avoir quelque chose de vrai dans cette assertion, mais évidemment ce n'est pas là la seule cause du discrédit dans lequel madame Mirbel est tombée cette année, bien que son talent soit resté le même, ou à peu près ce qu'il s'était montré jusqu'ici.

C'est bien plutôt cette monotonie d'exécution qui

a fatigué le zèle des admirateurs; en effet, les ouvrages de madame de Mirbel, agréablement imités des peintures de Lawrence, ont réussi complètement par leur charme et leur coquetterie, mais surtout à cause de la nouveauté de cette peinture parmi nous; mais à mesure qu'on s'est aperçu dans plusieurs expositions consécutives, qu'elle répétait toujours identiquement les mêmes poses, les mêmes airs de tête, avec la même couleur et la même lumière, l'enthousiasme du public a diminué, parce qu'on s'est aperçu que, pour être différente des autres, sa peinture n'était pas davantage prise sur la nature, et que la ressemblance de ses portraits et la vérité de ses têtes étaient souvent fort contestables.

Quand on sait la manière dont madame de Mirbel procède dans ses ouvrages, on serait bien plus étonné de leur trouver quelque vérité, et surtout quelque individualité. Elle a conservé des copies très exactes des nombreux portraits de Lawrence qui ont été à sa disposition, et lorsqu'on vient lui demander une miniature, elle cherche d'abord dans ses nombreuses copies celle qui a le plus de rapport avec la personne qu'elle doit peindre; ensuite elle place et éclaire son modèle dans la même pose et la même lumière que la peinture; puis elle ébauche et finit son portrait en ayant soin de ne s'écarter que le moins possible de

Lawrence; en sorte que ses peintures les plus réussies ressemblent toujours beaucoup plus à la peinture qu'elle a copiée qu'à la personne qui a posé pour son portrait.

Ensuite, comme tous les artistes qui ne travaillent que d'après les idées des autres, dès qu'elle fait quelques changemens à son modèle, elle ne sait pas mettre à la place des choses qui s'accordent aussi bien avec sa figure. Elle n'a pas compris que si Lawrence enlève toujours ses têtes sur un fond d'un ton foncé, c'est pour donner plus de finesse et de légèreté à ses chairs, tandis que celles de madame de Mirbel n'ont pas leur valeur vis-à-vis l'ensemble, et se détachent d'une façon qui n'est pas heureuse sur un fond dont l'éclatante blancheur détourne et distrait le regard.

On peut adresser le même reproche aux ouvrages de M. Fradel : ses fonds ne sont pas entendus de manière à faire valoir ses figures, et c'est un défaut capital dans toute peinture et surtout dans la peinture de portrait, miniature ou autres.

De toutes celles qu'a exposées M. Fradel, il n'y en a point que je préfère à son *portrait d'homme en habit bourgeois ;* ses *deux Militaires* ne sont pas aussi bien, et pourtant ils sont encore bien supérieurs aux ouvrages des autres miniaturistes.

Je ne finirai pas cet article sans parler des portraits de MM. Maximilien Raoul et Évariste Boulay-Patis, peints dans la même toile par M. Boisselat, que j'avais oublié ; c'est le début d'un jeune artiste qui annonce une grande recherche de la nature et des études fortes et consciencieuses.

Je citerai aussi ceux de MM. Lafosse, Badin, Monvoisin, Petit, Bouchardi, Bouchot, Mercuri, Bonnefond, de qui je voudrais avoir le temps de parler plus longuement, et les pastiches de MM. Giraud, Dupont, Hautier, et de mademoiselle Gérard.

SCULPTURE.

Le buste ou la statue d'un homme célèbre n'est autre chose qu'un portrait monumental du personnage qui doit être exprimé, d'abord par l'aspect général et la grande tournure; et quand le scuplteur arrive aux détails, il doit s'attacher de préférence à ceux qui caractérisent l'individu et peuvent servir à le faire reconnaître. Qu'importe la verrue de Cicéron, l'ongle rentré de Charles-le-Téméraire, l'homme n'est pas là; mais dans sa démarche, dans

le mouvement de sa tête, dans son expression, dans l'expression de chacun des traits en particulier, mais surtout dans son allure habituelle et dans l'ensemble de physionomie qui résulte de tout cela.

Quand vous aurez ainsi rendu votre homme par son caractère moral et son apparence physique, buste ou statue, votre œuvre sera faite, et vous n'aurez plus qu'à pousser plus ou moins la recherche des détails, suivant qu'elle doit être placée à une distance plus ou moins grande de l'œil du spectateur.

Les grands artistes de toutes les époques ont toujours procédé de cette façon, voilà pourquoi leurs bustes sont toujours incomparablement plus terminés que les statues destinées à être placées à une certaine hauteur; c'est au point qu'on pourrait presque calculer l'élévation de la place à laquelle était destinée une statue, par le plus ou moins grand fini des détails.

Pour s'en convaincre, il suffit de comparer les figures sculptées aux bas étages du Louvre, par Jean Goujon, avec celles qui ont été exécutées dans le même temps par lui ou ses élèves dans les étages supérieurs. On trouve partout la même science d'effet et la même précision de dessin; mais à mesure qu'on s'élève, il y a moins de fini dans l'exécution; et les

dernières figures ; vues de près, sembleraient de grossières ébauches, si la manière savante dont elles sont articulées, ne montrait pas que l'artiste aurait pu les faire tout autrement, et que s'il les a laissées ainsi, c'est qu'il les a jugées plus convenables pour l'aspect général du monument.

Cette intelligence de l'effet est poussée au plus haut degré dans les monumens de l'art gothique, comme elle l'avait été dans ceux de l'art égyptien, de l'art grec, de l'art romain, comme elle le fut de tout temps par les grands artistes.

On raconte que Phidias, ayant concouru pour l'exécution d'une statue de Minerve, qui devait être, je crois, placée sur une colonne dans l'Acropolis, fut désigné avec un autre sculpteur, pour exécuter chacun de leur côté une statue, entre lesquelles le peuple aurait à se prononcer. Phidias, voyant que la figure de son rival enlevait tous les suffrages par son extrême fini, monta à la tribune pour demander au peuple qu'on mît en place les deux statues, avant de décider laquelle serait repoussée. Les deux figures mises en place, celle de Phidias écrasait l'autre par son effet et sa puissance, en même temps qu'elle semblait beaucoup plus fine, parce qu'elle était plus savamment articulée ; la statue si belle de

près et si nulle à distance, fut descendue et rendue à son auteur, avec une indemnité raisonnable pour le temps qu'on lui avait fait perdre.

La statue de Phidias était une œuvre puissante, prise par l'effet et la grande tournure, tandis que l'autre n'était qu'une miniature en grand.

Les sculpteurs de nos jours ne comprennent rien à ces choses-là ; ils comprennent moins encore l'expression et la physionomie d'une tête que tout le reste. Ils démembrent un homme et le font grimacer sous prétexte de lui donner du mouvement et de la puissance. Comme s'il n'était pas démontré que les hommes forts et énergiques, sont ordinairement les plus tranquilles. Le calme est une manifestation de la puissance morale, aussi bien que de la force physique, et cela dans les animaux comme dans les hommes. Le roquet est hargneux, querelleur et toujours crispé, tandis que le boule-dogue, sûr de lui, reste calme et peut éprouver une provocation sans y répondre.

La majesté n'est autre chose que la tranquillité imposante qui résulte de la confiance en soi-même. De tous les animaux, aucun n'est plus majestueux que

le lion, parce qu'aucun ne possède cette confiance à un aussi haut degré.

Aussi c'est bien peu comprendre les hommes puissans, que de leur donner des mouvemens de convention qui ne peuvent jamais exprimer que l'excitation fiévreuse d'un être malade ou la colère d'une chétive organisation.

Quant à ceux qui d'un homme n'aperçoivent que la forme extérieure, et qui en exagèrent les différences pour arriver à une plus grande ressemblance de chaque tête qu'ils veulent rendre, ils font voir par-là qu'ils n'ont pas la moindre intelligence des physionomies; ils font des caricatures matérielles et insignifiantes, caricatures de la forme à travers laquelle il est impossible d'apercevoir la partie morale et intellectuelle de l'homme qu'ils ont ainsi déformé.

Le nombre des faiseurs de beau-idéal, à propos d'une ressemblance humaine, a singulièrement baissé. Leurs figures froides, sans vie, sans caractère, sans physionomie, n'ont plus guère de partisans qu'à l'Académie ; ceux-là vivront et mourront dans l'absurde ; comment pourrait-on attendre quelque bon sens et quelque raison d'hommes qui ont pris toute

leur vie l'Apollon du Belvédère pour une statue grecque.

Ce qu'il y a de plus étrange , c'est que ces gens-là se figurent qu'ils font de l'art, et veulent passer pour de grands artistes.

BUSTES, STATUES.

MM. DAVID, PRADIER, ELSHOECHT, DENTAN, DURET, ÉTEX, RUOLZ.

Ce qu'on remarque d'abord dans les bustes de M. David, c'est la préoccupation malheureuse des difformités extérieures, qui l'empêche de rendre la physionomie et le caractère de son modèle. Tous ceux qu'il a exposés depuis huit ou dix ans, offrent tous plus ou moins les traces d'une méthode qui sacrifie l'ensemble au profit de tels ou tels détails, et de

préférence au profit des détails qui peuvent présenter quelque bizarrerie ou quelque difformité.

Mais jamais il n'avait poussé cette manie aussi loin que dans son portrait de *Paganini*; aussi, dans ce buste, la physionomie disparaît-elle complètement sous l'exagération inconcevable que M. David a mise à reproduire une étrangeté de forme qui, dans le portrait d'un homme de génie, est un détail tout-à-fait secondaire.

Paganini, c'est le grand artiste, c'est le grand musicien qui a la puissance de tenir, pendant plusieurs heures de suite, un auditoire nombreux suspendu au caprice de son violon. Alors on n'aperçoit de lui que le musicien ; on ne voit que l'originalité de l'homme de génie, on ne voit qu'une tête de poète encadrée dans une riche et abondante chevelure noire. Et puis, quand on l'examine en détail, on retrouve sa tête osseuse, ses yeux creux et sa bouche étrange, mais on ne les aperçoit qu'en second ordre, et seulement quand on les cherche. La plus forte impression qui reste de lui, c'est celle du grand musicien ; le reste ne vient qu'ensuite.

Voilà comment doit être compris et rendu le portrait de cet homme.

M. David a fait justement le contraire. Il a exagéré l'apparence physique au point d'en faire une caricature, et il a complètement négligé la puissance morale. Il n'a produit qu'une caricature toute matérielle, en voulant faire le portrait du plus grand musicien de notre temps.

Malgré cela, on voit bien que M. David se doute que la puissance morale et le développement intellectuel doivent être pour quelque chose dans la représentation d'un homme; mais il a cru l'exprimer suffisamment en exagérant la proportion du crâne; et, sous prétexte que les hommes de génie ont ordinairement le front très développé, il a cru suffisamment caractériser leur buste en leur donnant un front hors de toute proportion avec le reste de la tête, et qui, joint à une physionomie nulle et sans caractère, leur donne l'apparence stupide des crétins du Valais, qui ne sont pas de grands génies, bien qu'ils aient des crânes à désespérer M. David, en bouleversant ses théories.

Un front disproportionné avec le reste de la tête, n'indique pas plus un homme de génie, qu'un bras énorme sur un corps grêle n'indique un homme vigoureux. C'est une maladie, une infirmité; la puissance n'est que dans le parfait équilibre de toutes les

parties. Plus il y aura d'unité et d'ensemble dans la charpente d'un homme, plus il sera capable de penser et d'agir; l'incapacité morale ou physique ne peut venir que d'une infirmité ou du manque de pratique.

Si Cuvier, si Bonaparte ont été si supérieurs à la plupart de leurs contemporains, c'est qu'ils avaient un corps robuste au service d'une intelligence élevée. Voilà pourquoi ils ont été pleinement supérieurs.

On peut voir sur le masque du Dante, que le vieux Florentin n'avait pas le cerveau monstrueux, que M. David ne manquerait pas de lui donner s'il avait à faire son buste ; celui d'Homère non plus n'est pas disproportionné, et pourtant je ne sache pas quelle intelligence on pourra mettre au-dessus de ces deux-là. Mais chez eux le front pense, et le reste de la tête est animé ; on reconnaît Homère à la simplicité sublime de son expression ; Dante à l'énergie indomptable et à la divine mélancolie de sa face.

Mais M. David n'a guère songé à toutes ces choses. On lui demande le buste d'un grand homme, il fait une tête monstrueuse avec celle de Cuvier. On lui

demande de la physionomie, il fait une caricature de Paganini.

Et tout cela sans expression, sans intelligence; c'est lourd, c'est de la pierre, rien ne vit et rien ne pense, Casimir Périer pas plus que les autres ; et pourtant on remarque dans celui-ci quelque intention d'exprimer une physiononie, mais une intention seulement à laquelle l'exécution n'a pas répondu.

En effet, M. David a mis dans le nez et dans la bouche quelque chose de si grêle et si mesquin, que personne n'y reconnaîtra le fougueux tribun de l'opposition de quinze ans ; et puis, comme pour faire valoir davantage, par un contraste, la mesquinerie du bas de la tête, un front d'une élévation ridiculement exagérée. Ajoutez à cela une certaine habileté de praticien à tailler le marbre, et vous aurez une idée exacte du médaillon de M. David.

Dans l'exécution de son buste de Cuvier, il ne s'est pas rappelé le proverbe qui dit : *grosse tête, grosse bête;* autrement il aurait cherché ailleurs que dans la dimension monstrueuse de la tête, la grandeur, la puissance et l'intelligence, qui devaient être écrites sur la face de Cuvier.

La tête du grand naturaliste n'a guère été mieux comprise par M. Pradier, mais son buste a sur celui de M. David, l'avantage de ressembler davantage à une tête humaine : il est moins lourd, et le marbre est infiniment mieux travaillé.

En revanche, le *buste en bronze du Roi,* du même académicien, est bien tout ce qu'il y a de plus mauvais dans l'exposition ; cela est sans talent, sans science et sans goût ; et je ne vois guère que les bustes de M. Ruolz qui puissent être mis au-dessous ; et encore c'est tout au plus, car, lorsqu'on est arrivé à un certain degré dans le mauvais, du plus au moins, la différence est peu sensible.

Que M. Pradier s'en tienne aux satyres, aux bacchantes ; avec de pareils sujets, on se tire toujours d'affaire ; l'indécence même de la pensée, empêche toute critique sérieuse ; mais un buste du Roi, c'est autre chose, et M. Pradier aurait dû songer que cela sort des idéalités, dans lesquelles on peut être absurde sans conséquence ; c'est de l'art actuel dont chacun peut juger le mérite, et d'ailleurs quand un homme qui se respecte a accepté une commande, d'où qu'elle vienne, il doit l'exécuter conciencieusement ; car ce n'est pas bien de promettre un buste, et de livrer une charge grossière et mal rendue.

M. Levêque a exposé deux bustes en plâtre, deux bustes d'académiciens ; celui de M. Lesueur, membre de l'Institut de France, Académie des beaux-arts, et celui de M. de Pongerville, de l'Académie française, auteur d'une traduction en vers du poème de *Lucrèce* et de la fameuse *Épître à M. Ingres*. L'ajustement du buste de M. de Pongerville rappelle visiblement celui du buste du *bibliophile Jacob*, par M. Duseigneur, dont il est littéralement copié. Le rapprochement que suggère cette imitation n'est pas favorable à l'œuvre de M. Levêque, car celle de M. Duseigneur lui était supérieure sous tous les rapports.

M. Garnier, l'auteur de la statue de *Charondas*, n'a pas exposé moins d'une vingtaine de portraits tant bustes que médaillons. Ils sont tous plus ou moins de la famille de ce célèbre législateur, comme dit le livret.

Les bustes de M. Bartholini, de Florence, prouveraient à ceux qui pourraient encore en douter, à quel état d'abaissement les arts sont réduits en Italie, et combien ils sont déchus de leur ancienne splendeur. Quand on a vu les sculptures de M. Bartholini, et qu'on sait qu'il passe dans son pays pour un artiste du premier mérite, on doit comprendre le succès que le grand tableau de M. Bruloff a obtenu par toutes

les villes où il a été exposé ; en effet, le peintre est de la même école que le sculpteur ; celui-ci imite froidement la froide sculpture de Canova ; comme celui-là fait des tableaux mal dessinés et plus mal composés, d'après la peinture sans dessin et sans composition de Girodet.

Une imitation plus habile et plus adroitement déguisée, c'est celle que fait M. Feuchères, des artistes élégans de la renaissance. Ces traces d'imitation toujours trop visibles et quelquefois peu intelligentes, sont le plus grand reproche qu'on puisse faire au médaillon de *Raphaël*, exposé par cet artiste ; toutefois ce portrait se recommande par des qualités louables et par une grande finesse d'exécution.

Après avoir vu, l'an passé, la grande et verveuse ébauche du *Caïn*, par M. Étex, on ne s'attendait guère à trouver dans ses ouvrages la sécheresse et la dureté qu'on remarque dans ses bustes de cette année. Celui de madame Tastu, qui pourtant est bien supérieur à l'autre, n'est pas suffisamment rendu ; les cheveux ne sont pas des cheveux ; les chairs ne sont pas des chairs ; on sent trop la pierre dure partout.

En somme, les bustes exposés cette année ne sont

généralement pas forts; mais ceux qui ont été commandés par le gouvernement sont pitoyables. Je ne cite que ceux de *l'amiral Tourville*, de *Soufflot*, de *Vauvenargue*, de *Jean Bart*, qui sont tous plus grotesques les uns que les autres.

Réellement, il n'y a rien là de comparable pour la physionomie et le caractère, à ceux que MM. Moine et Préault avaient exposés l'an passé; c'étaient-là des œuvres complètes de pensée et d'exécution.

Celui de la Reine surtout ne laissait rien à désirer sous aucun rapport; la grace et l'élégance de l'ajustement répondaient bien à cette douce et suave figure de femme, que M. Moine avait si bien su prendre par le caractère de douce mélancolie qui domine dans sa physionomie; et il avait si complètement rendu l'ame et l'expression de sensibilité de cette belle tête, que devant cet admirable buste, on oubliait complètement l'âge du modèle, pour rester en admiration devant l'œuvre du sculpteur, et si l'on venait à y penser c'était pour admirer davantage, car, sans la rajeunir d'une année, M. Moine a su faire du portrait de la Reine une œuvre tellement pleine de charme et de poésie, qu'en présence d'une pareille œuvre, il n'y a dispute d'école, ni amour-propre de professeurs bréveté qui tienne; tout le monde a été forcé d'admirer.

Quand on songe que le buste de M. Moine est pris avec le même ajustement que le portrait insignifiant de M. Hersent, qui a été gravé dans les kepsake, et que le sculpteur avait à lutter contre la difficulté de rendre avec du marbre des plumes et des dentelles, on peut apprécier toute la différence qu'il y a entre un homme de goût et de talent et un membre de l'Institut.

Eh bien! malgré tout cela M. Moine, le seul de nos sculpteurs dont les ouvrages se vendent comme objets d'étude, et ont été achetés comme tels par des académiciens eux-mêmes, tant qu'ils n'ont pas su le nom de l'auteur, M. Moine est le seul de nos sculpteurs qui n'ait pas eu de travaux du gouvernement, tandis qu'on en a donné à des gens qu'on a été obligé de faire refuser par le jury d'admission, pour éviter le scandale de leur exposition.

OUVRAGES DE PETITE DIMENSION.

Il y a encore, en France, quelques artistes qui s'appellent exclusivement peintres d'histoire, et qui ne consentiront jamais à compromettre leur génie sur des toiles de moins de vingt-cinq à trente pieds de longueur. Ces gens-là veulent avoir l'air de mépriser souverainement tout ce qui demeure au-dessous de cette dimension, parce que, manquant de toute science et de tout talent, il leur est impossible de faire quelque chose de supportable, dès qu'on les sort des figures

d'une certaine taille, qu'ils se sont rompus à fabriquer tant bien que mal toujours les mêmes et toujours aussi insignifiantes.

Aussi n'allez pas leur demander un petit tableau. Un petit tableau ! ah ! fi donc ! mais cela est ignoble et ne peut occuper que des intelligences vulgaires, non initiées aux merveilles de l'art académique, des hommes d'une nature inférieure qui ont bien quelque talent, mais qui n'entendent rien à la vraie peinture ! Vous citerez les grands artistes flamands, Gérard Dow, Rembrandt, Terbug, etc., ils vous diront que ces gens-là n'entendaient rien aux choses d'art, et qu'ils étaient si peu peintres qu'on les voyait copier juste les choses qu'ils peignaient au lieu de les altérer méthodiquement, suivant les principes académiques ; plusieurs même ne cachaient rien de leur mépris pour l'art sublime qui s'enseigne dans les Académies ; Rembrandt, entre autres, disait que c'était la perte de tous les jeunes gens qui y avaient mis les pieds ; donc les Flamands ne sont pas une autorité.

Vous citerez le Poussin, et ses petits tableaux si admirablement pensés, si sévèrement dessinés dans toutes leurs parties, on vous répondra que c'est un tort du Poussin, que c'est un mauvais exemple qu'il a donné ; sans doute, il aurait mieux fait, suivant

eux, de mendier des secours à tous les ministères, et de produire tous les dix ans une grande *galette*, que de vivre honorablement de son talent. Le Poussin avait tort, et ils ont raison, c'est évident, car leur savoir-faire est plus lucratif que son immense savoir.

S'ils ne font pas le petit tableau, encore moins font-ils le portrait. Le portrait c'était aussi de la petite peinture dont ils s'abstenaient avec soin. Tous ceux qui ont vu des artistes, il y a six ou huit ans, doivent se rappeler avec quelle sainte horreur les maîtres parlaient alors à leurs élèves de ce genre de peinture. Si un jeune homme, après avoir passé douze ou quinze ans dans leur atelier, s'était vu forcé pour vivre à se faire clerc de notaire ou garçon épicier, c'est qu'il avait essayé de faire quelques portraits, et que *le portrait l'avait coulé*, expression consacrée.

Le portrait était responsable de toutes leurs turpitudes; si l'un des nombreux jeunes hommes qu'ils avaient abrutis, à qui ils avaient volé cinq ou six mille francs et quinze ans de sa vie, sous prétexte de lui enseigner la peinture, avait l'audace de se plaindre, il était impossible que dans l'espace de quinze ans, il n'eût pas essayé de faire quelques portraits; dès lors, le professeur était blanc comme

neige, l'élève n'avait plus rien à dire; il avait fait un portrait, et c'était ce malheureux portrait qui l'avait coulé.

Mais on leur a tant répété que Raphaël, Titien, Léonard de Vinci, ont fait des portraits, et que c'est par des études de ce genre faites sur la nature, que les plus grands artistes se sont formés, qu'à la fin ils ont bien été forcés d'en convenir. Dès-lors, ils n'ont plus su que répondre aux griefs mieux articulés de leurs élèves qui commençaient à ouvrir les yeux, et aujourd'hui leurs ateliers sont tous fermés ou presque déserts.

Quelques-uns même ont essayé de faire aussi des portraits, puisqu'on vantait tant Raphaël, Titien et Van Dick pour en avoir fait; mais il leur a toujours été impossible d'arriver à quelque chose qui ait l'ombre du sens commun, parce que hors la tête qui grimace sous le nom de tête d'expression, hors la figure de pierre qu'ils nomment beau idéal, il n'y a plus d'art à l'Académie.

On y sait faire à merveille des Ajax et des Diomèdes d'après les formules; on sait combien Achille, Agammenon, Thésée, etc., doivent avoir de tête de proportion; combien une tête doit avoir de modules; combien doivent en avoir un œil, un nez, une bouche,

une oreille. Allez donc demander à des gens qui savent tant et de si belles choses, de mettre de côté leur savoir pour copier tout bêtement la nature.

Aussi, sans s'inquiéter de l'aspect général d'une tête humaine, non plus que des différences que peuvent présenter chaque détail en particulier, ils ramènent tous les traits à une forme prescrite, tous les contours à une ligne convenue d'avance, l'ensemble à ce qu'ils appellent le type du vrai beau, le beau idéal. Comme cela doit être ressemblant ! un portrait ramené à un type imaginaire.

Les mêmes préjugés les dirigent lorsqu'ils veulent exprimer, dans un des personnages de leurs tableaux, une passion, un sentiment quelconque ; alors ils font grimacer à une tête humaine, telle ou telle grimace forcée qu'on leur a enseignée à l'école ou tout a été formulé d'une façon invariable. Ainsi, il y a des professeurs qui, sans faire attention à toutes les circonstances imprévues qui modifient sans cesse les passions et changent complètement leur expression, enseignent les formules invariables de *la joie, la douleur, la pitié, la haine, la colère, la pitié mêlée de douleur, la joie mêlée de tristesse*, etc., en sorte qu'il n'est plus besoin que d'avoir ses formules dans la tête, et d'en tirer, quand on fait un

tableau, l'expression n° 15, l'expression n° 20, suivant qu'on veut rendre telle ou telle passion.

C'est charmant, ou tout au moins c'est fort commode, car cette méthode facile dispense ceux qui s'en servent, de toute espèce d'étude des physionomies ; aussi s'encolèrent-ils très fort quand on leur démontre toute l'absurdité d'une semblable pratique.

Ils n'ont jamais compris que dans une tête humaine, agitée par une passion, par un sentiment quelconque, il y a deux choses tout-à-fait distinctes, qui sont : d'abord le caractère individuel de l'homme, qui est invariable et qui survit à toutes les passions qui l'agitent par intervalle, et puis l'expression actuelle et momentanée de celle de ces passions qu'il ressent dans le cas du drame choisi par l'artiste.

Dans la colère, par exemple, il y a d'abord le caractère et le tempérament de l'homme en colère, et puis l'expression immédiate de l'émotion plus ou moins violente qu'il éprouve et qui se modifie suivant les circonstances de l'action ou du drame.

Un homme fort doux peut éprouver un violent accès de colère, aussi bien qu'un homme violent et

emporté, aussi bien qu'un homme calme et sévère. Mais l'expression en sera différente, suivant le différent caractère de chacun.

Il faut donc que le peintre sache exprimer au besoin chacune de ces nuances pour individualiser ses personnages, car les passions s'expriment par des signes extérieurs essentiellement différens, suivant les différens tempéramens des hommes qui les éprouvent. Dans la colère, un homme sanguin s'emporte, son œil est ardent, son visage enflammé; il crie, il insulte, il menace, il frappe, il jette au dehors toute son exaltation du moment, et l'instant d'après il est revenu, il a tout oublié. Tandis qu'un homme bilieux limphatique, devient horriblement pâle, il se tait, il grince les dents, il a l'air plus tranquille, mais il est plus profondément ému et pour plus long-temps; il y a des hommes chez qui la colère dure des jours, des semaines, des mois et même des années.

Cette vérité intime de l'expression est indépendante de la dimension du cadre, et de nos jours on la trouve habituellement plus complète dans les petits tableaux que dans les grands, parce que les hommes qui savent et qui pensent, n'ont pas à leur disposition les ressources d'exécution matérielle indispensable pour couvrir une grande toile, et par con-

séquent ils sont forcés de s'en tenir à un cadre beaucoup plus restreint.

Malgré toutes ces entraves, malgré la censure préalable d'un jury d'admission, dont la partialité n'est un mystère pour personne, ils ont montré une science et une étude de la nature qu'on chercherait vainement dans la peinture académique.

Cependant, par un malheur de la situation présente, les petits tableaux même sont peu nombreux au salon, parce que notre aristocratie actuelle de parvenus, bien que gorgée d'or, entasse toujours parce qu'elle craint toujours de manquer, et n'a guère le temps de s'inquiéter des choses d'art au milieu des préoccupations de la peur qui la prend à la gorge à la moindre agitation politique.

Nous aurions bien des choses à dire sur ce qui doit advenir de tout ceci, et sur ce que la position que prendront les arts à la suite de toutes ces tourmentes, mais la quasi-périodicité de cette publication nous force à éviter toute discussion qui pourrait éveiller les susceptibilités d'aucun parti. D'un autre côté les empêchemens de toute espèce qu'on nous a suscités jusqu'à ce jour et la turpitude de certaines paroles qu'on a eu l'indiscrétion de nous répéter,

nous mettent en droit de supposer que nos généreux adversaires ne se feraient pas faute de commenter charitablement nos paroles les moins offensives pour surprendre un interdit qui nous fermerait la bouche.

D'ailleurs, nous renvoyons à notre conclusion bien des choses que nous n'avons pas cru opportun d'exprimer dans le courant de cet ouvrage, parce que nous ne voulions pas livrer à la discussion des choses dont nous n'avions pu encore faire sentir toute l'évidence, mais en prenant congé de nos lecteurs, nous leur dirons notre pensée tout entière, au risque de n'être pas compris et d'être mal interprétés par la malveillance.

PEINTURE.

MM. DECAMPS, BEAUME, GRENIER, BELLANGÉ, BRÉMOND, KELLER, BIARD, PIGAL, FRANCIS, BADIN, HORACE VERNET.

Jamais, à notre avis, M. Decamps n'avait mis autant de charme et d'harmonie dans ses ouvrages, qu'on en trouve dans son *Corps-de-garde turc sur la route de Smyrne à Magnésie*, comme aussi jamais il n'avait montré le parti que son talent pouvait tirer de figures de cette dimension.

Dans ce tableau, qui se rapproche beaucoup plus que la *Défaite des Cimbres* de la manière habituelle

de M. Decamps, on retrouve sur une plus grande échelle toutes les qualités de l'auteur : ce sont la même délicatesse de pinceau, la même recherche et le même bonheur d'exécution : les têtes, les armes et les costumes, tous les accessoires sont peints avec cette adresse et cette facilité de talent qui caractérisent tous les ouvrages de cet artiste.

Le sujet de ce tableau, c'est une scène de la civilisation, ou, si vous aimez mieux, de la barbarie orientale ; c'est l'intérieur d'un corps-de-garde avec le désordre et l'incurie habituelle des Turcs : des armes çà et là, des hommes au hasard qui fument ou reposent, un qui pince d'une espèce de mandoline, d'autres qui causent, et la cantinière qui verse à boire, délicieuse figure de femme qui contraste heureusement avec toutes ces figures d'homme d'âge et de tempérament différens ; et puis, dans la poussière de la route, des voyageurs sur leurs chameaux qui avancent au grand trot dans la poussière, vivement éclairés par le soleil.

Et sur tout cela une lumière franche et précise par endroits, et quand il faut, vague et harmonieuse autant qu'on peut le désirer.

Dans son *Village turc*, tableau qui, soit dit en

UN CORPS DE GARDE TURC.

Par Decamps.

passant, représente des ânes turcs au moins autant qu'un village, M. Decamps n'est pas aussi éminemment supérieur que dans ses autres ouvrages. Les ânes surtout, quoique d'un sentiment exquis, ne sont pas aussi heureusement exécutés qu'on devrait l'attendre de sa part; on y désirerait, par endroits, un peu plus de son adresse de brosse habituelle, qui sait indiquer chaque chose par un travail différent approprié à la nature de l'objet qu'il veut rendre. A cela près, et c'est peu de chose, cette peinture n'est inférieure à aucun des anciens tableaux de M. Decamps.

Quant à sa *Défaite des Cimbres* et à son *Corps-de-garde*, ce sont des œuvres à part et d'autant plus remarquables, qu'elles indiquent une nouvelle direction dans les études de cet artiste, et une marche décidée vers une carrière nouvelle.

Tout ce qu'il a fait jusque-là, peut être comparé aux préludes d'un musicien qui essaie des mélodies quelquefois étranges pour se mettre en verve et s'assurer des ressources de l'instrument dont il dispose. Avant d'aborder l'art tel qu'il le comprend, M. Decamps voulait s'assurer toutes les ressources matérielles de la peinture, et voici que cette année sa *Défaite des Cimbres* a montré comme il entend, sur une toile, le développement d'une immense composition histo-

rique, tandis que son *Corps-de-garde turc* a fait voir qu'il ne reculerait pas devant l'exécution des figures d'une dimension plus élevée.

Espérons qu'il persistera dans cette voie nouvelle, et que l'assiduité et la persévérance de ses études l'amèneront à faire plus et mieux encore qu'il n'a fait jusqu'ici, car le public l'attend, au Salon prochain, avec une plus grande toile dans laquelle il développera bien des choses qu'il n'a pu qu'indiquer cette année.

De cette façon, il aura prouvé que, quel que soit le point de départ, un homme qui se met à l'œuvre sans préjugés et travaille avec une volonté ferme et persévérante, peut venir à bout de tout ce qu'il lui plaira d'entreprendre. Benvenuto-Cellini a commencé par être orfèvre ciseleur, pour parvenir à faire des statues de dix-huit pieds de proportion qui l'ont placé au rang des premiers artistes florentins.

A propos de Benvenuto, je ne sais trop si je dois parler d'un assez étrange tableau de M. Brémond, dont il fait les honneurs, et dont voici le sujet :

François premier, accompagné de la duchesse d'Étampes, du cardinal de Lorraine, et des prin-

cipaux seigneurs de la cour, visite les ateliers de Benvenuto-Cellini, son sculpteur, qui lui présente plusieurs objets terminés.

Si l'on ne savait pas que M. Brémond est élève de M. Ingres, on serait surpris de voir de ses figures entassées avec si peu de goût et dessinées avec tant de roideur. Mais ce qui est impardonnable, inconcevable, à quelque école qu'on appartienne, c'est de manquer d'une façon aussi complète le caractère des personnages et l'expression de leur physionomie. Toutes les figures sont manquées, mais surtout celle du cardinal, et celle de Benvenuto, qui a plutôt l'air et l'allure d'un marchand juif occupé à *faire l'article*, comme on dit, que d'un artiste qui fait voir ses ouvrages.

Puisque j'y suis, je ne quitterai pas sans parler de l'*Automne* du même artiste, que le livret explique par ces vers de Jean-Baptiste Rousseau :

> C'est dans cette saison si belle,
> Que Bacchus prépare à nos yeux,
> De son triomphe glorieux
> La pompe la plus solennelle.
> Il vient, de ses divines mains,
> Sceller l'alliance éternelle,
> Qu'il a faite avec les humains.

Il n'y a dans la peinture ni *Bacchus*, ni *triomphe glorieux*, ni *pompe la plus solennelle*, pas même

divines mains, bien qu'on y trouve cinq à six mains de femme : mais elles ne sont rien moins que divines, il n'y a pas non plus *alliance éternelle*, et je ne vois pas quel rapport la strophe citée peut avoir avec le tableau, si ce n'est que la peinture de M. Brémond est aussi péniblement martelée que la poésie de Jean-Baptiste Rousseau.

J'allais oublier de dire que le tableau représente trois femmes sans mouvement, mal dessinées, mal ajustées et mal peintes, avec des mains lourdes et des pieds lourds, de grosses têtes échevelées, et des épaules tellement étroites, celle de gauche surtout, qu'il n'y a pas place pour la poitrine. Elles ont les bras nus, la robe retroussée pour laisser voir leurs jambes, des raisins dans les mains, des feuilles de vigne sur la tête, et voilà.

En vérité, il faut que l'influence de M. Ingres sur ses élèves soit réellement bien désastreuse, pour les réduire à faire de la peinture sans même se rendre compte du sujet qu'ils veulent traiter.

Je préférerais de beaucoup les tableaux passablement grotesques de M. Biard; au moins ses personnages sont habilement mis en scène, et leur pantomime est habituellement d'une grande vérité; qua-

lités qui ne sont pas à dédaigner par le temps qui court, et qui se trouvent surtout dans sa *Ressemblance contestée*, tableau dont l'exécution ne manque pas de talent, mais dont la pensée est si commune, qu'il ne peut guère obtenir un succès sérieux.

Cela rentre tout-à-fait dans la charge, et encore dans la charge la plus commune, dont M. Pigal nous a donné un autre exemple dans son *Retour de la guinguette*, qui est vraiment une pauvreté inqualifiable.

M. Biard a encore exposé *une Tribu arabe arrivant près d'une mare d'eau*; dans cette peinture, d'un caractère plus sérieux, les chefs de la caravane repoussent les hommes qui se précipitent dans l'eau pour faire désaltérer les femmes d'abord, puis les vieillards et les enfans. Ce tableau est largement composé et facilement peint; il vaut mieux que *le Baptême sous la ligne*, scène de la vie maritime, par le même artiste.

A part une grande faiblesse de couleur et un peu de manière dans le dessin, il y a peu de choses à reprocher à la peinture de M. Grenier; les ouvrages de cet artiste, qui vise à la naïveté plus qu'à toute autre chose, sont faits avec beaucoup de recherche et sont

exempts de la prétention qu'on remarque dans les tableaux de beaucoup d'autres.

Ses sujets sont simples et peu cherchés; des enfans presque toujours, et souvent des enfans de la campagne, tantôt *perdus*, tantôt *retrouvés*; l'an dernier, *surpris par un loup;* cette année, *arrêtés par un garde-chasse.* Ce dernier tableau n'est pas aussi heureusement composé, et ne présente pas autant d'intérêt que celui de l'an passé; pourtant on y retrouve le caractère d'observation naïve habituel à la peinture de M. Grenier.

On pourrait peut-être lui reprocher de répéter habituellement les mêmes enfans avec les mêmes têtes, et de ne pas mettre assez de mouvement dans ses figures; mais il cherche avant tout, dans l'aspect de ses tableaux, une certaine émotion douce plutôt que saisissante; et d'ailleurs il n'y attache pas autrement d'importance.

Sous ce rapport, son *Vieux Vagabond* n'est pas aussi heureux que ses autres ouvrages, bien qu'il ait été inspiré par l'une des plus sublimes chansons de Béranger, et qu'il ait été gravé pour illustrer les œuvres de notre poète national.

Nous voudrions parler aussi de son *Repos des moissonneurs*, mais l'espace commence à nous manquer, et nous sommes forcés de passer à M. Beaume qui, lui aussi, peint habituellement des villageois et des enfans. Cette année pourtant, il les a quittés pour aborder un sujet d'un autre genre, ce sont *les Derniers momens de la grande-dauphine, belle-fille de Louis XIV, morte à Versailles, en 1690, après une longue maladie, suite de couches.*

Dans ce tableau, qui n'est qu'une froide imitation d'un sujet analogue, peint par madame Hersent, M. Beaume n'est pas resté à la hauteur de ce que le public était en droit d'attendre de lui. Cette peinture est très faible sous tous les rapports, et je lui préfère de beaucoup *la Chasse au marais* et *le Dejeûner partagé*, dans lesquels il est revenu à ses sujets habituels et à sa manière accoutumée.

Et il a bien fait, car sa *Chasse au marais* surtout est incomparablement mieux que son grand tableau. On pourrait cependant lui reprocher de n'être pas assez terminé, et surtout de ne pas faire comprendre suffisamment le caractère de chaque chose ; mais il ne manque pas de qualités recommandables, et il se distingue surtout par une adresse et une facilité de pinceau vraiment remarquables. Il a cela de commun

avec M. Lepoitevin, qu'il fait vite et avec une grande facilité une peinture qui plaît, bien qu'elle ne soit ni sévère ni bien sérieusement étudiée; pourtant il y a dans M. Beaume quelque chose de plus individuel, bien que parfois il se laisse aller à une imitation presque littérale des artistes contemporains.

M. Saint-Evre au contraire s'est tellement abstenu de rien imiter de ce qui se voit de nos jours, qu'il a poussé l'exclusion jusqu'au point de ne pas imiter même la nature. Il est allé prendre ses modèles à l'époque de transition qui a précédé la renaissance, et il a choisi de préférence les formes les plus gauches et les inexactitudes les plus bizarres; avec cela que sa manière toujours un peu lourde et pâteuse, n'a guère pu se plier à l'extrême finesse des peintures de cette époque; en sorte que les formes maniérées et contournées de ses figures et de sa végétation, leur donnent plutôt l'aspect d'une tapisserie de ce temps-là que de toute autre chose.

Ces défauts, très sensibles dans les ouvrages qu'il avait exposés au dernier Salon, le sont encore davantage dans *l'Enfance de Jeanne d'Arc*, qu'il a exposée cette année. Dans ce tableau, sa couleur est devenue tellement fausse et son dessin tellement con-

tourné, qu'on ne voit plus trop à quelles idées d'art cela peut se rattacher.

M. Francis a peint dans un petit tableau *la Défaite des Maures par Charles Martel*, à la bataille de Poitiers. Le peintre a choisi le moment où Charles tue de sa main Abdhéram, qui commandait en chef l'armée ennemie. Le plus grand reproche qu'on puisse faire à cette peinture, c'est d'être trop rendue pour une esquisse, et pas assez pour une peinture terminée.

On pourrait aussi reprocher à M. Keller de n'avoir pas assez rendu sa *Mort de l'amiral Coligny*. Cette scène de nuit, heureusement disposée et d'une peinture simple et facile, n'est pas aussi vague qu'on pourrait le désirer. Il y a du mouvement dans les figures et de l'expression dans les physionomies. Tout ce tableau est en progrès sur ceux que M. Keller avait exposés l'an passé.

Nous avons déjà eu occasion de parler de M. Bellangé à propos de son portrait du *capitaine A. de W.*, et nous répéterons ici que c'est la plus belle peinture qu'il ait exposée. Les autres sont loin de le valoir, surtout *la Prise de la lunette Saint-Laurent, siége d'Anvers, nuit du* 14 *décembre* 1832. Le livret, après avoir

détaillé toutes les circonstances de l'action, termine ainsi : Nota. *Cette action s'étant passée dans une obscurité complète, l'auteur suppose la scène éclairée par un pot-à-feu lancé de la citadelle (appartient au roi)*; malgré cette explication, on n'en comprend guère mieux la lumière qui éclaire ou plutôt qui n'éclaire pas cette scène; toutes les figures sont dures et détachées par un contour sec qui n'a rien du vague harmonieux de la nuit; quant au pot-à-feu, on ne l'aperçoit nulle part, à moins que ce ne soit lui que le peintre ait voulu indiquer par une vessie de blanc de plomb écrasée sur la toile, et qui y a laissé une épaisseur de couleur d'un demi-pouce pour le moins.

Le Retour de l'île d'Elbe (journée du 6 mars 1815), n'est guère mieux. Bonaparte a l'air petit et mesquin; ces soldats des deux côtés rangés sur deux files, donnent à la scène un aspect peu animé; ensuite leurs poses et leurs physionomies, leurs allures sont trop visiblement imitées de Charlet, et puis elles se répètent trop souvent les mêmes.

Il y a plus d'élan dans *la Patrie en danger, ou les enrôlemens volontaires en* 1792, par M. Debay; bien que son tableau ne soit guère mieux composé, il pèche autant par la confusion que celui de M. Bellangé par la froideur, et malgré l'heureuse intention

ARABES DANS LEUR CAMP ÉCOUTANT UNE HISTOIRE.

de quelques poses et la vérité d'action de quelques figures, le tableau manque d'unité et d'ensemble.

Parmi plusieurs qualités recommandables, *la Scène d'invasion* de M. Badin, a celle de bien rendre le sujet qu'elle représente. Dans un paysage désolé, des cosaques courent en désordre. Un d'eux, auprès d'une femme étendue sur le premier plan, qu'il a laissée morte avec son enfant mort, s'élance à d'autres scènes de meurtre et de violence. Est-ce souvenir du passé ou prévoyance de l'avenir, que le tableau de de M. Badin? on ne sait trop, à voir ce qui se passe de nos jours; dans tous les cas, nous verrons bien.

Il nous reste à parler du plus joli tableau que M. Horace Vernet ait exposé cette année : c'est une *Scène d'Arabes écoutant une histoire dans leur camp*. Dans ce tableau, largement peint et avec facilité, M. Vernet a heureusement rendu le caractère et la physionomie des Arabes. Il y a plusieurs têtes d'une grande vérité, bien qu'elles manquent quelque peu de finesse. La femme debout est, à notre avis, bien supérieure, comme vérité d'expression, à celles de M. Delacroix : comme dessin, il n'y a pas de comparaison. L'autre femme qui coud, retenant son étoffe avec l'orteil, est d'une grande vérité d'observation.

Après cela, j'abandonne pleinement à la critique les arbres, le terrain et les fonds de paysage, qui sont d'une couleur lourde et fausse qui fait beaucoup de tort au reste du tableau.

MM. GIGOUX, DELAROCHE, ROBERT FLEURY, DESTOUCHES, EUGÈNE LAMY, TASSAERT, ALFRED ET TONI JOHANNOT.

Un des petits tableaux les plus remarquables et les plus remarqués au Salon de cette année, est certainement le *Comte de Cominges reconnu par sa maîtresse*, de M. Gigoux; c'est qu'à une rare puissance d'exécution, l'artiste a joint, dans cet ouvrage, une sensibilité profonde, admirablement exprimée dans cette scène si pleine de charmes et de mélancolie.

Le calme religieux de la vie monastique n'a pu effacer, dans l'ame du comte, le souvenir de sa vie mondaine; il s'irrite quelquefois de creuser sa fosse, et alors il tire de son sein un portrait qu'il regarde en soupirant; et ce religieux qui l'observe et s'approche pour voir ce qui l'occupe, mais avec précaution, de peur d'être reconnu, il le reconnaîtra quelque jour, car c'est lui qui l'ensevelira, et qui dans un trappiste indifférent retrouvera sa maîtresse après quarante ans.

Le style de cette peinture répond bien à la sévère mélancolie du sujet. Ces deux robes de bure simple et largement pliées, contrastent très heureusement avec la finesse des détails qu'on trouve dans le reste du tableau; les têtes surtout sont admirablement rendues chacune dans son caractère. On sent la passion domptée mais non vaincue dans celle du moine, l'émotion profonde et la curiosité craintive sur celle de la femme.

Il y a dans ce petit tableau une puissance d'effet et une profondeur de pensée qui le place bien au-dessus de la plupart des grandes toiles de l'exposition. La tête du comte de Cominges surtout nous a paru d'une vigueur et d'une fermeté prodigieuses.

St LAMBERT ET Mde D'HOUDETOT.

Par Gigoux.

D'un autre côté le paysage y est fait avec une vérité et une précision qu'on ne trouve guère que dans les artistes qui en ont fait une étude spéciale. Son aspect sauvage répond parfaitement à l'idée qu'on se fait du pays de montagnes escarpées et presque désertes où la scène a dû se passer.

De cette nature imposante, le *Saint-Lambert*, du même artiste, nous transporte au milieu de la nature, ajustée, peignée, tirée au cordeau, encadrée dans le marbre, étagée en terrasse, taillée en charmille avec des orangers alignés, des vases, des palais, des colonnes, des statues, des parterres et des jets d'eaux. Du couvent de la Trappe nous passons dans les jardins de Versailles.

Saint-Lambert, le colonel, bel esprit, le poète à bonne fortune descend l'escalier des cent marches, en grande tenue de colonel de dragons de service au château, tandis qu'une dame monte, appuyée sur le bras de son mari, et tout en montant glisse, par derrière, un billet dans la main de Saint-Lambert. Celui-ci se penche en avant pour le recevoir, mais sans quitter l'attitude d'un homme qui marche, car il ne faut pas qu'aucun des promeneurs puisse soupçonner qu'il s'est arrêté.

La physionomie et le mouvement des figures principales sont rendues avec une exquise délicatesse, elles sont d'une peinture large et facile mais très étudiée jusque dans les moindres détails; les lointains sont bien à leur place, et le ciel est d'une finesse et d'une transparence rares.

Tout le tableau est éclairé d'une lumière pleine et franche qui donne à chaque chose sa valeur réelle, que le peintre lui a trouvée dans la nature. Sans préjugés comme sans convention, il arrive par la précision même de son effet, à une harmonie que les autres obtiennent rarement, même en lui sacrifiant en partie la couleur et l'effet de leur tableau.

M. Delaroche a été plus heureux dans ses petits tableaux que dans sa grande peinture; car si l'on n'y rencontre pas ces qualités rares qui placent un artiste au premier rang, on n'y trouve pas non plus les défauts choquans qui déparent sa *Jane Gray*. Ici, comme toujours, M. Delaroche s'est fait imitateur; mais il a mieux compris son modèle, et il en est approché davantage, dans *la sainte Amélie* surtout, qui est bien vraiment un des pastiches les plus exactes qu'on ait fait des miniatures du moyen-âge. Les marbres et les ornemens d'or sont rendus avec

adresse; les étoffes sont moins bien, et les chairs sont picotées et malhabilement peintes. Les mains ni les têtes ne sont suffisamment dessinées, et les figures n'ont ni le style large, ni la mysticité religieuse des artistes catholiques.

Pourtant M. Delaroche a mis un soin et une patience rares dans cette peinture, et il faut l'avoir vue de près et examinée longuement pour comprendre toute la persévérance qu'il lui a fallu pour mener à fin une œuvre aussi péniblement travaillée. Les détails minutieusement rendus ont le défaut d'être petitement faits et avec gêne; on y désirerait surtout plus de facilité et d'assurance dans l'exécution.

Le *Galilée*, du même artiste, petit tableau grand comme la main, imité d'un *don Quichotte* de Bonington, qui est dans la même pose, éclairé de la même lumière, avec le même rideau derrière lui, la même table devant et la même profusion de livres entassés sur le premier plan, mérite cependant d'être cité pour la délicatesse avec laquelle il est exécuté; après cela, M. Delaroche s'est bien permis quelques changemens dans l'expression et l'attitude du personnage; son *Galilée*, sérieux et réfléchi, tient un compas posé sur une carte, tandis que le *don Quichotte* de

Benington, les yeux hagards, parcourt avec exaltation les pages d'un livre de chevalerie.

Dans l'exécution, M. Delaroche a mis quelque chose de la couleur vigoureuse et transparente de son modèle; il a aussi approché beaucoup de sa puissance d'effet et de son entente de clair-obscur; en un mot, cette petite peinture de quatre pouces en est une œuvre très remarquable.

Par une imitation qui d'abord était presque aussi littérale, et qui maintenant cherche à devenir plus indépendante, M. Destouches a voulu être pour Greuse ce que d'autres artistes ont été pour les peintures du moyen-âge; comme Greuse, M. Destouches vise à un effet simple obtenu à peu de frais; comme lui, il cherche avant tout à mettre en scène ses personnages d'une façon dramatique et qui fasse bien comprendre le sujet, en donnant à chaque figure le geste et l'expression qui lui conviennent.

Quelquefois, il y a complètement réussi, mais trop souvent l'afféterie de ses figures, la fadeur de leur expression et de leur mouvement, nuit à l'entrain général du tableau, et le rende froid, là précisément où l'on aurait voulu le voir plus pathétique et plus animé.

Mais c'est surtout du côté de l'effet général et de la manière de faire, que M. Destouches est demeuré bien inférieur à son modèle. Greuse est toujours large et facile, plein de charmes, de suavité; il rend tout avec une grande simplicité, et, sans s'attacher aux détails insignifians; il ne reproduit que ceux qui servent à caractériser les objets; tandis que M. Destouches s'acharne souvent à des détails sans valeur, aux dépens de l'aspect général; sa peinture est péniblement faite, tourmentée, picotée, et surtout d'une timidité et d'une hésitation inconcevables dans un homme qui fait et expose de la peinture depuis aussi long-temps que M. Destouches, et qui devrait être rompu au métier de son art.

Quant au dessin, M. Destouches, comme tous les peintres de son temps, n'a jamais cherché qu'un contour tâtonné et des formes lissées et polies qui n'ont jamais ni fermeté ni précision, tandis que Greuse arrête toujours habilement son contour, indique largement ses formes et articule son dessin avec une science incontestable.

Qu'on n'aille pas croire pourtant que nous nions toute espèce de qualités à la peinture de M. Destouches; ses tableaux sont toujours heureusement composés et exécutés avec une habileté remarquable;

bien qu'ils soient quelquefois un peu maniérés, il fait de ces peintures qu'on doit laisser passer quand elles se présentent sans prétention, mais qu'on ne peut se dispenser d'apprécier à leur juste valeur, quand des louangeurs maladroits veulent les élever au-dessus du rang qui leur appartient véritablement. Nous accepterons M. Destouches comme un peintre délicat et agréable, mais nous nous croirons obligés de montrer qu'il n'est que cela, quand, en le comparant à Greuse, d'autres concluent à sa supériorité.

Il y a du charme dans son *Orpheline* et son *Départ pour la ville*, bien que ces tableaux ne vaillent pas ceux qu'il avait au dernier Salon ; mais son *Soldat obligeant*, n'est qu'une répétition des soldats obligeans, prévenans, galans, charmans, entreprenans, qu'il a montrés au public sous tous les uniformes de l'armée française, c'est toujours le même sujet composé de la même façon.

Ainsi, que M. Destouches y prenne garde : à force de se répéter on devient monotone, et ce n'est pas seulement pour son soldat tour-à-tour dragon, chasseur, hussard, voltigeur, pompier, mais encore pour ses autres tableaux, qui, avec un changement de titre répètent presque exactement les mêmes personnages ; qu'il se défie surtout de cette sensi-

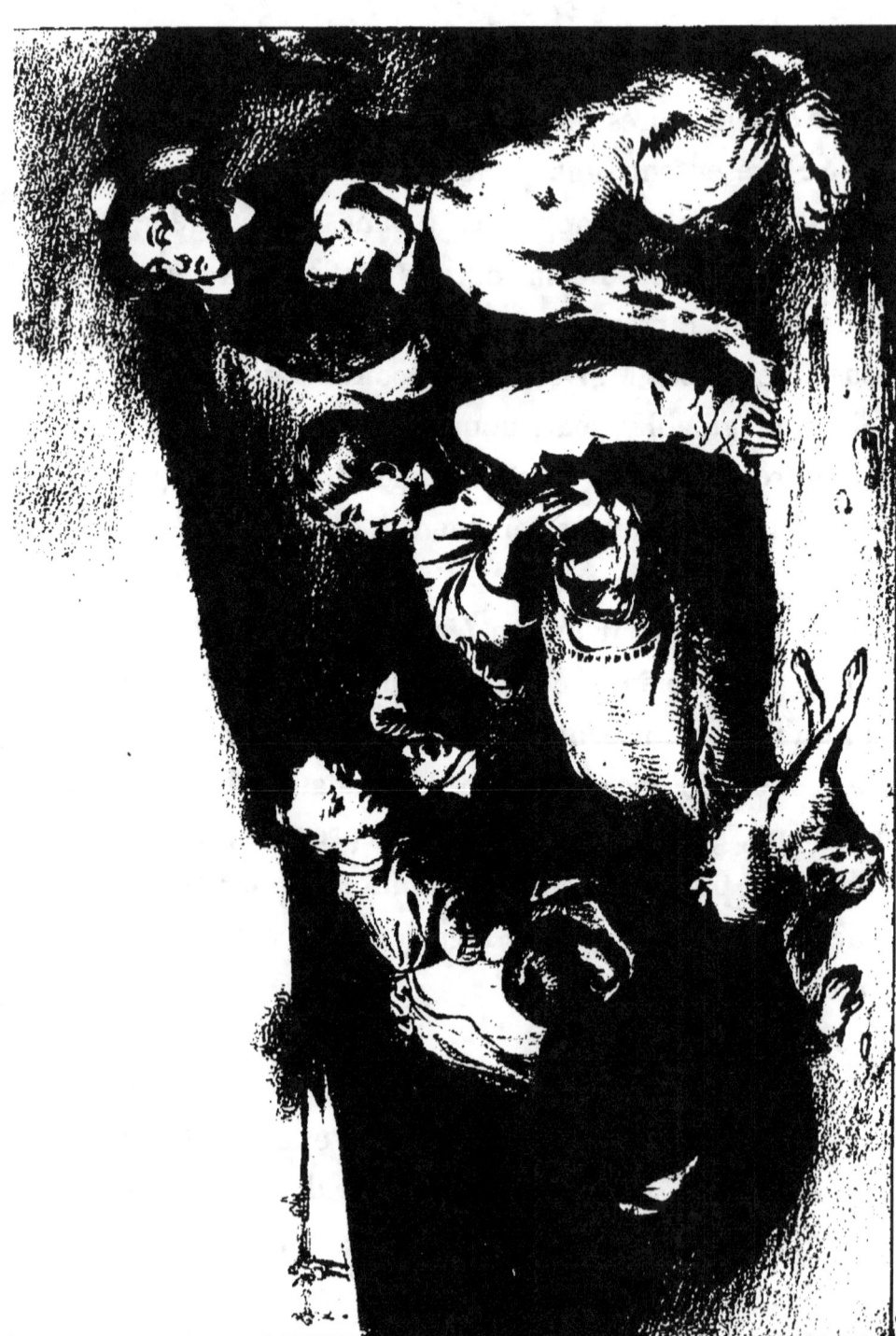

ENFANS GARDANT DU GIBIER.

blerie larmoyante qu'il prend peut-être pour de la sensibilité.

Il nous reste peu de choses à dire des peintures des M. Robert Fleury; sa *Procession de la Ligue* nous a déjà fourni l'occasion d'en dire notre pensée; cependant nous ne pouvons passer sous silence les petits tableaux qu'il a exposés.

Ses *Enfans gardant du gibier*, et son *Portrait des enfans de madame la marquise de M...*, sont des ouvrages remarquables, malgré quelques défauts plus saillans dans la première de ces deux peintures que dans la seconde.

M. Robert Fleury nous semble avoir montré dans ses petits tableaux une insouciance des détails qu'on ne s'attendait pas à trouver dans de petites toiles après avoir vu de sa main un grand tableau beaucoup plus terminé. Au reste elle n'ôte rien à l'aspect piquant des tableaux, à la naïveté des têtes d'enfans, à la vérité de leur mouvement, surtout dans les gardeurs de gibiers qui sont ajustés avec goût et groupés avec bonheur.

M. Eugène Lami a exposé deux tableaux qui tous deux appartiennent à M. le comte Anatole Demidoff.

Le sujet du premier intitulé *Trait de bravoure d'un officier russe* est ainsi raconté :

> A la bataille d'Austerlitz, M. D..., officier d'artillerie russe, après avoir défendu sa batterie avec beaucoup de valeur, tomba percé de coups sur une de ses pièces. L'empereur Napoléon le fit relever et le traita avec une grande distinction.

Nous ne soulèverons pas le voile assez transparent qui dérobe le nom de l'officier russe, et nous respecterons l'incognito qu'il lui a plu de garder dans la représentation d'une action qui lui fait honneur; et nous ne nous occuperons que du mérite du tableau, qui est certainement une des meilleurs choses que M. Eugène Lami ait fait jusqu'à ce jour. Le fond de la scène serait très heureusement disposé pour le fait historique qu'il représente, si l'on sentait davantage la bataille dans tout ce paysage; le ravage de l'artillerie n'est pas assez exprimé sur le terrain surtout, dans l'endroit où se trouve placée la batterie, et rien n'y indique le désordre d'une déroute. En un mot, l'officier russe a trop l'air d'avoir toujours été là tout seul devant ses pièces.

Après cela, sa pose est heureuse et bien trouvée, il y a de l'abattement et de la douleur, mais elle n'est

pas assez rendue, et sent trop le *chique* habituel de M. Lami; pourtant il aurait dû s'en défier, et étudier plus sérieusement une petite figure qui avait la prétention d'être portrait.

La *Course au clocher*, du même artiste, est loin de valoir le précédent tableau; M. Eugène Lami est retombé dans son faire habituel de chevaux secs et cassans, incapables de vie et de mouvement, montés par des cavaliers bien roides et bien étriqués.

A côté des chevaux de Géricault, même à côté de ceux de M. Horace Vernet, les chevaux de M. Lami ne sont pas brillans; ils n'ont ni la vérité qui fait de l'un un grand artiste, ni la coquetterie et l'élégance qui font de l'autre un artiste brillant. Mais il n'est pas donné à tout le monde de faire des œuvres également puissantes. Quelques-uns même qui avaient débuté avec éclat, s'effacent peu à peu et finissent par être complètement oubliés, d'autres qui réussissent assez bien dans un genre, font partout ailleurs des œuvres pitoyables.

C'est ce qui est arrivé à l'auteur du *Panorama d'Alger*, M. Langlois, qui vient d'exposer *la Bataille de Siddy-Ferruch*, et une femme couchée sur des coussins, qui a la prétention d'être le portrait de

madame T., Géorgienne, femme d'un riche habitant d'Alger.

La bataille de Siddy-Ferruch est une aussi triste bataille que la femme d'Alger est une triste Géorgienne. Ceux qui ont eu le temps de comparer le récit du livret au tableau, ont pu s'assurer que la bataille peinte ne ressemble pas le moins du monde à la bataille racontée; que pourrais-je en dire de plus? relever quelques fautes grossières? j'aime mieux passer à un autre.

A M. Alfred Johannot, par exemple, qui a exposé un fort joli petit tableau et fort coquet, quoique un peu sec, qui représente François I^{er} et Charles-Quint.

> Après la bataille de Pavie, Charles-Quint fit conduire François premier à Madrid, et le fit renfermer dans un appartement incommode, et surveiller avec la plus grande rigueur; il ne lui montrait d'autre perspective que celle de se déshonorer et comme homme et comme roi, ou de finir ses jours en prison. François premier rejeta ses propositions avec indignation, ce qui lui valut de nouveaux tourmens; enfin atteint d'une maladie de langueur, refusant tout moyen de guérison et paraissant succomber, Charles-Quint le visita dans sa prison. Dès que François premier l'aperçut, il se redressa sur son lit, et malgré les efforts

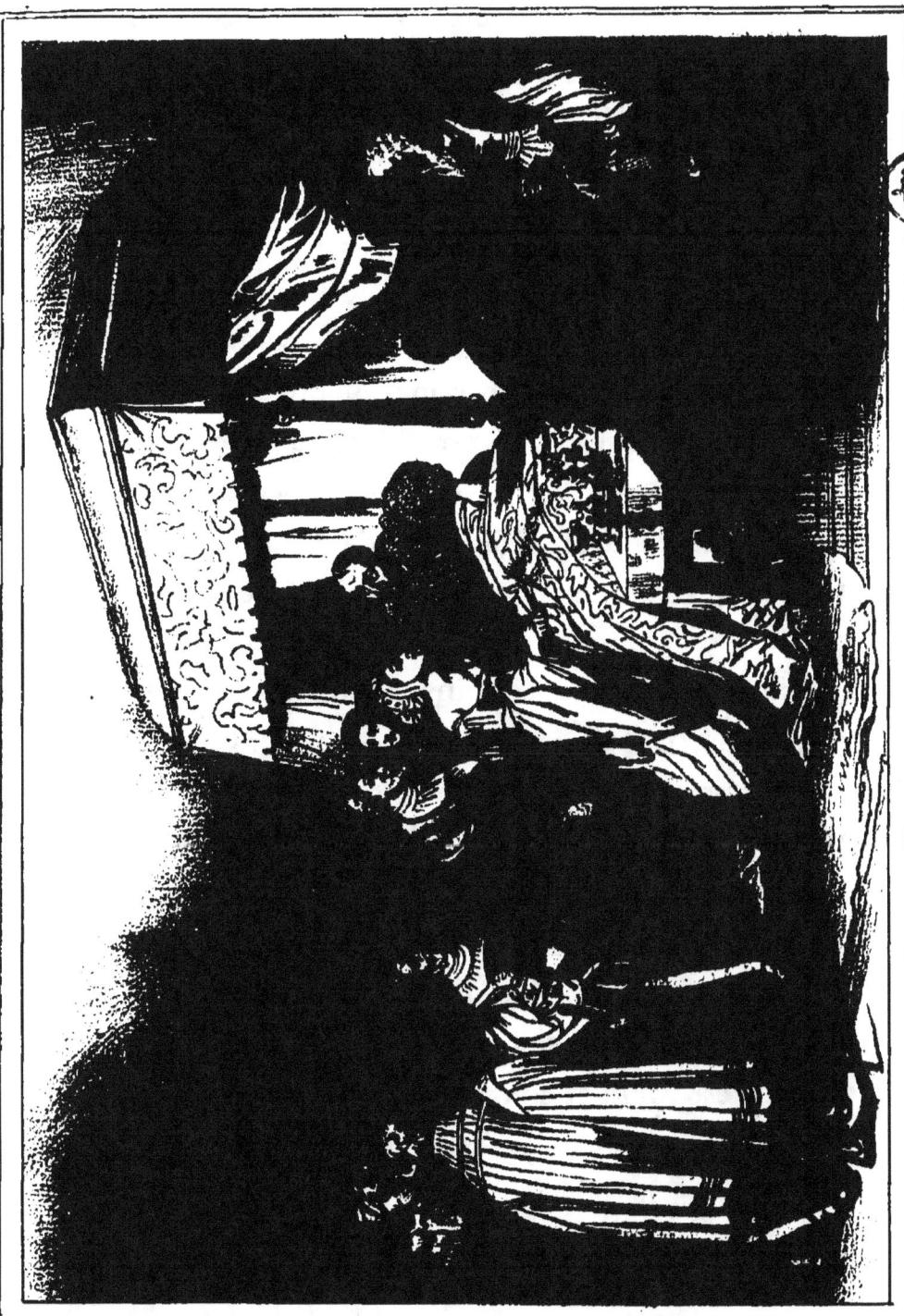

que fit, pour le calmer, Marguerite de Valois, sa sœur, il s'écria avec fierté : « Venez-vous voir si la mort vous débarrassera bientôt de votre prisonnier ? — Je viens pour aider mon frère et ami à recouvrer sa liberté, répondit Charles-Quint ; » promesses qu'il tint si mal par la suite.

Ce tableau, composé avec plus de coquetterie que de sévérité, est pourtant remarquable par l'éclat des couleurs quelquefois un peu crues, que le peintre a employées. Cependant il est bien au-dessous de ce qu'on était en droit d'attendre de M. Alfred Johannot, d'après ses ouvrages du dernier Salon.

La recherche de certains détails insignifians, y est souvent portée jusqu'à la mesquinerie et la petitesse, tandis que des choses beaucoup plus importantes, ne sont pas suffisamment indiquées. Les figures manquent de caractère et d'homogénéité ; ainsi, dans celle du viellard à tête blanche, la barbe ne tient pas au menton, et les cheveux ont l'air d'une perruque d'étoupes maladroitement fixée sur la tête ; son mouvement est roide et contraint, comme celui de presque tous les personnages qui ressemblent plutôt à des poupées habillées qu'à des hommes vivans et capables de mouvement.

La composition manque aussi d'intelligence, et les figures sont jetées çà est là sur la toile, sans que

rien ne motive, d'une façon bien précise, la place qu'elles occupent. On ne conçoit pas trop non plus pourquoi François I^{er} se trouve tout habillé dans son lit, ni pourquoi tout les personnages gardent leurs manteaux dans un appartement, surtout en présence de deux rois, il y a là une prétention à étaler des costumes étranges, qui peut bien avoir son mérite de piquante originalité dans une vignette de quelques pouces, mais de laquelle M. Joannot aurait du se défier dans un tableau auquel il devait attacher une plus grande importance.

Après cela ce petit tableau ne manque pas de tout mérite; il y a du piquant dans l'aspect, et dans l'exécution une recherche fort louable, si elle n'allait pas quelquefois jusqu'à la sécheresse, ce qui dépare dans cette peinture le talent d'ailleurs plein de goût et de délicatesse de M. Alfred Johannot, qui avait exposé l'an dernier des ouvrages d'un mérite bien supérieur à celui-ci.

L'annonce de la *Victoire d'Hostembeck* et surtout l'*Entrée de mademoiselle de Monpensier à Orléans*, avaient donné des espérances que le tableau de M. Alfred Johannot est loin d'avoir réalisées, nous sommes forcés d'en convenir. Espérons qu'il prendra sa revanche au Salon prochain; il doit y tenir d'au-

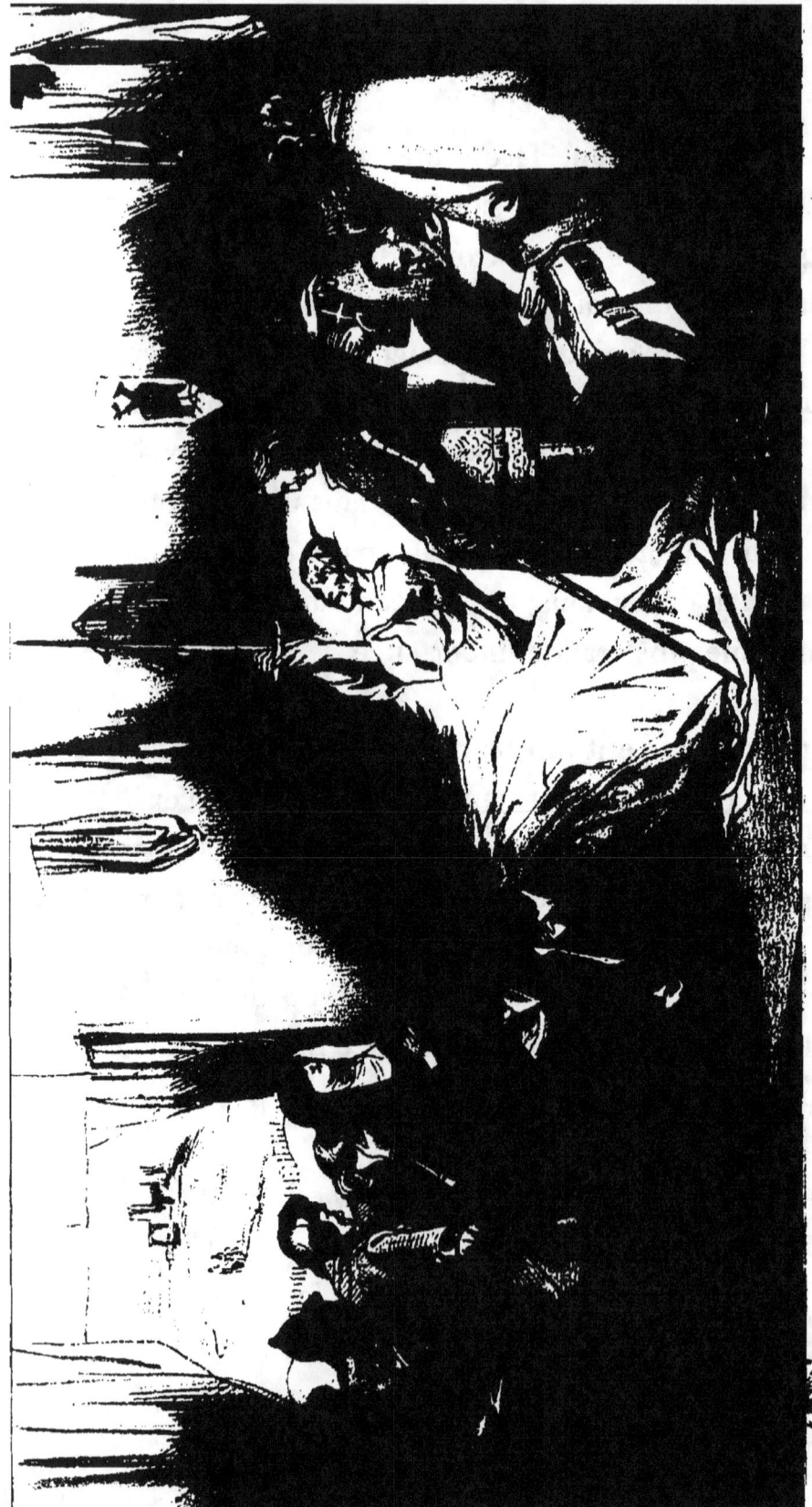

MORT DE DUGUESCLIN.

tant plus, que de nos jours un artiste ne peut pas se négliger deux fois de suite sans faire tort à sa réputation, et il serait pénible de voir un artiste à qui la facilité de son talent semblait promettre un si bel avenir, devenir ce que sont devenus tant d'autres. Nous aurons occasion de parler encore de lui à propos de ses aquarelles, qui sont, à notre avis, supérieures à sa peinture, sous tous les rapports.

La Mort de Duguesclin, par M. Toni Jahannot, est un tableau peu saillant pour un artiste aussi connu ; le sujet ne se comprend pas bien ; la couleur est lourde et le dessin très médiocre. Cependant, on y retrouve un peu de la touche spirituelle et de la facilité d'exécution de cet artiste.

Quoique d'une couleur lourde et grisâtre, *la Mort du Corrège*, par M. Tassaert, est cependant une peinture d'un grand mérite, bien composée et pleine d'harmonie ; ce tableau est encore relevé par l'intérêt qui s'attache toujours aux infortunes des grands hommes.

Le Corrège avait reçu en monnaie de cuivre les 400 ducats qu'on devait lui payer pour la coupole qu'il avait peinte à Parme ; chargé de cette somme, il fit à pied quatre lieues de chemin pour retourner chez

lui. Altéré par la fatigue et l'excessive chaleur de la journée, il eut l'imprudence de boire de l'eau à une fontaine très froide, et il arriva à Corrégio avec une grosse fièvre qui l'emporta en 1534 à l'âge de quarante ans.

Le tableau de M. Tassaert est plein de charme et de sensibilité, et bien qu'il soit très négligé sous le rapport du dessin et de la couleur, l'heureuse disposition des personnages, la vérité de leur expression, et la manière harmonieuse dont la lumière est distribuée dans tout le tableau, en font un ouvrage très remarquable et remarqué par tous les gens qui n'ont pas besoin d'une réputation faite pour s'arrêter devant un tableau.

SCULPTURE.

MM. BARYE, COLIN, KLAGMANN, KIRSTEIN.

La sculpture sur métaux, dont les artistes de la renaissance et surtout les artistes florentins avaient su tirer si bon parti, a été entièrement négligée dans ces derniers temps; c'est au point qu'on n'a même pas conservé la tradition de leur manière d'opérer; on a trouvé plus commode de discréditer ce mode de travail que de rivaliser avec eux.

Aussi maintenant nos messieurs se contentent de faire un modèle en plâtre, que le praticien ou le fon-

deur coulent en bronze ou exécutent en marbre tant bien que mal comme il plaît à Dieu; et comme ils ne savent manier ni la lime ni le burin, si le bronze ne sort pas du moule avec toute la netteté du modèle, ils chargent un ciseleur de le réparer et d'y mettre les finesses qui ne sont pas venues à la fonte.

Or, vous sentez de reste comment un ciseleur qui ne sait autre chose que couper du métal, doit s'entendre à chercher la finesse d'une sculpture, c'est-à-dire à étudier chaque détail avec une netteté et une précision qui indiquent la science complète que l'artiste a cherché dans l'exécution d'une œuvre d'art.

Quant aux autres manières de modeler en métal, telles que le repoussé, ils ne savent même pas le nom de la chose, bien loin de connaître la manière dont cela s'exécute. D'ailleurs, ils ne sont pas faits pour tenir un marteau et frapper sur une enclume comme Michel-Ange, Léonard de Vinci ou Benvenuto-Cellini, auraient pu faire; Michel-Ange qui ne faisait pas de modèle en plâtre forgeait lui-même les outils qu'il lui fallait pour travailler le marbre. Léonard ne reculait devant aucun des travaux matériels capables d'amener la perfection de son œuvre, et Benvenuto battait lui-même les plaques d'argent qu'il modelait au repoussé pour faire les douze grandes

statues que François Ier lui avait demandées, et il menait si rudement la besogne que pas un des hommes qu'il employait ne pouvait lui tenir tête dans ces rudes travaux.

Mais de nos jours les grands artistes ne se reconnaissent pas à l'œuvre, mais aux gants glacés et aux bottes vernies, et plus les gants sont glacés, plus les bottes sont vernies, plus l'artiste est grand homme; aussi se donnent-ils bien de garde de se livrer à toute espèce de travaux manuels qui froisseraient leur cravate; car une cravate bien roide et bien empesée est encore une grande preuve de génie.

Aussi ignorent-ils complètement les moyens d'exécution les plus simples et les plus naturels qu'employaient les artistes du temps passé; plusieurs même ignorent le nom aussi bien que la chose, et il a fallu un artiste de province pour nous faire voir au Salon ce que c'est que de la sculpture modelée au repoussé.

M. Kirstein, de Strasbourg, a envoyé à l'exposition plusieurs ouvrages exécutés de cette manière, qui, s'ils ne sont pas très remarquables comme objet d'art, le sont au moins par la nouveauté du mode d'exécution parmi les exposans

Après cela ils ne manquent pas de mérite comme objet d'art, surtout le vase d'argent orné d'arabesques et de sujets de chasse qui sont rendus avec une grande finesse. Les ouvrages de M. Kirstein fils dans le même genre ne valent pas ceux de son père ; son groupe de *Laure et Pétrarque* et ses médaillons sont d'une sécheresse qui leur fait beaucoup de tort.

Le cadre de médaillons de M. Klagman est certainement ce que le Salon de cette année présente de mieux dans ce genre, à quelque imitation près des artistes de la renaissance, imitation qui était exigée par la destination même de ces figures. M. Klagman a produit des ouvrages irréprochables ; dans tous les cas, il s'est montré homme de goût et de talent ; car ses imitations ne sont pas des copies serviles, mais bien des fantaisies pleines de verve dans le goût des artistes qu'on lui demandait d'imiter.

Les différentes statues en bronze du même artiste sont des œuvres du plus grand mérite ; j'en excepte pourtant celle de lord Byron, qu'il n'aurait pas exposé s'il avait été bien conseillé ; car elle est tellement inférieure aux autres, qu'on a peine à croire qu'elle soit l'œuvre du même auteur.

Quant aux figures de Pierre Corneille, de Machia-

vel, de Dante Alighieri, de Shakespeare, elles sont irréprochables; celle de Shakespeare surtout et celle de Pierre Corneille sont des ouvrages complets de pensée comme d'exécution. Cela dépasse de beaucoup toutes les statues de Racine, de Molière, de Benjamin Constant, dont on faisait tant de bruit dans les dernières expositions.

A ceux qui s'étonneraient de voir que nous faisons plus de cas de petites figures en bronze que de grandes statues en marbre, nous répondrons que, sans nous inquiéter de la dimension ni de la matière, nous jugeons la pensée et la manière dont elle est rendue; ainsi nous regardons la petite figure de plâtre de M. Collin, comme bien supérieure à nombre de statues en marbre dont certaines gens font grand bruit.

C'est qu'il y a dans cette femme endormie une vérité et un abandon pris sur la nature qui anime heureusement le sujet. Il y a une souplesse dans les chairs et un laisser aller dans la pose qui sont d'une grande vérité d'observation.

Parmi une foule d'animaux, imitation plus ou moins maladroite de M. Barye, on reconnaît facilement ceux de cet artiste, à son talent d'abord et en-

suite parce qu'on a déjà vu en plâtre, au dernier Salon, la plupart de ceux qui sont exposés en bronze cette année. Ils sont admirablement moulés, et la solidité et la netteté du bronze fait valoir beaucoup de détails qui restaient inaperçus dans la mollesse et l'indécision du plâtre, dont la fadeur, qu'on ne parvient pas à faire disparaître entièrement par des glacis d'huile grasse, nuit plus qu'on ne pense à l'effet de la sculpture.

Les *Ours* de M. Barye, sa *Gazelle morte*, sa *Gazelle renversée par une Panthère*, son *Étude d'un Cerf et d'un Lynx*, sont autant de petits chefs-d'œuvre. J'aime moins son *jeune Lion terrassant un Cheval*, qui ne me semble pas aussi heureux d'invention et d'ajustement que les autres. On regrette de ne pas voir les autres ouvrages de M. Barye également moulés en bronze, surtout ses *petits Cavaliers* et son *grand Lion*, dont *le Cheval* de M. Fratin n'est qu'une ridicule imitation.

Nous ne finirons pas sans observer que si M. Barye n'a pu mettre à l'exposition que des ouvrages déjà exposés, et si M. Moine n'y a rien envoyé, c'est que, par une perfidie qui n'a pas d'exemple, on a fait perdre à ces deux artistes toutes leur année à leur demander sans cesse de nouvelles esquisses pour de nouveaux travaux qu'on allait leur donner, et puis

quand le temps du Salon est arrivé, le ministre en-classiqué des beaux-arts les a poliment éconduits, content d'avoir procuré une victoire facile à messieurs de l'Institut par l'absence des plus redoutables de leurs concurrens; d'un autre côté, le jury d'admission s'était chargé d'écarter les meilleurs ouvrages de M. Préault ou de tout autre arrivant avec une sculpture puissante et largement abordée.

L'ignoble comédie a été jouée avec tout le talent qu'on connaît aux acteurs pour ces sortes de choses. On a réussi à faire perdre tout une année à nos deux premiers sculpteurs; on a fermé les portes du Salon à un troisième. Hé bien! malgré cela le public a fait plus d'attention au bas-relief de M. Préaut et aux petits animaux de M. Barye, qu'à toute la sculpture académique, et après avoir examiné tous les bustes du Salon, il a jeté les yeux sur la place qu'occupait le buste de la Reine à la dernière exposition.

Quant aux artistes à brevets, quant aux ouvrages reçus d'avance, achetés d'avance, payés d'avance, le public a passé devant l'œuvre de M. David, et il a dit pauvreté; il a passé devant l'œuvre de M. Cortot, et il a dit assommant; il a passé devant l'œuvre de M. Pradier, et il a dit turpitude.

Mais ces messieurs ont triomphé dans les journaux de toutes les couleurs ; on comprendra par quels moyens, quand on saura qu'un homme que je pourrais nommer, a renoncé à faire les feuilletons du Salon dans un grand journal fort bien famé, parce qu'on lui présentait une liste de noms *honorables*, qu'il devait s'engager à exalter aux dépens de qui il appartiendrait ; enfin, ils ont triomphé ; mais il était temps que la fermeture du Salon vînt mettre fin à toute discussion ; car ceux qui s'étaient montrés d'abord leurs plus furieux partisans, n'osaient plus guère les soutenir à la fin ; n'importe, ils ont triomphé, et ils vont être chargés à perpétuité, eux et leurs créatures, de mutiler les édifices publics qui leur seront livrés à discrétion.

Mais nous en étions à M. Barye. Quand on lui eut définitivement enlevé les grands travaux qui lui avaient été promis, on lui fit accepter un service de table, qu'il doit exécuter d'après les idées et sous la direction de M. Chenavard. Lorsque François Ier proposa à Benvenuto-Cellini de modifier quelques-uns de ses projets, d'après les idées de je ne sais plus quel peintre italien, Benvenuto répondit que si sa majesté tenait aux modifications du donneur d'avis, elle ne pouvait mieux faire que de charger cet habile homme d'exécuter lui-même la besogne, mais que s'il

n'avait pas perdu sa confiance, il la suppliait de le laisser faire jusqu'au bout comme il l'entendrait.

Quand on fit offrir à Pierre Puget de faire de la sculpture sous la direction de Lebrun, il partit pour Marseille, où il se remit à sculpter des poupes de vaisseaux et à donner des leçons de musique.

Mais on a voulu mettre en jeu l'amour-propre de deux artistes pour les diviser par des discussions journalières, et les perdre l'un par l'autre dans l'opinion publique. Laissez passer quelque temps, et l'on se demandera naïvement dans les journaux de la cabale académique, ce que c'est que M. Barye qui ne peut pas faire un service de table sans être dirigé dans ce travail par un architecte de talent; comme aussi l'on se demandera, quelques pages plus loin, avec la même naïveté, ce que c'est que M. Chenavard, et le besoin qu'il y avait de lui pour surveiller un de nos plus habiles sculpteurs dans un ouvrage de pure fantaisie et à quoi peut servir un architecte qui dirige un homme de goût dans l'exécution d'une œuvre de pur caprice.

On se gardera bien de dire que le sculpteur se sentait assez fort pour faire la besogne, sans le se-

cours de personne, et que l'architecte aurait autant aimé un travail dans lequel il pût montrer son talent en architecture, mais que le choix ne leur a pas été donné; peut-être aurait-il été mieux à tous les deux de refuser une position dans laquelle ils se nuisent nécessairement l'un à l'autre; peut-être n'auraient-ils pas dû accepter la position mauvaise qu'on leur a faite, mais tout le monde n'a pas une position assez indépendante pour refuser un travail lucratif par des motifs d'extrême délicatesse, et voilà comme on se donne l'air d'encourager les arts et de les entourer d'une protection éclairée. On donne des travaux pour des millions à des gens qui sont incapables de les faire et qui les font exécuter par des jeunes gens à qui ils arrivent en troisième et quatrième main, et à côté de cela, on met deux hommes pour un travail où il ne serait besoin que d'un. Tout le monde ne peut pas vivre sans rien faire. Et d'ailleurs, quand des artistes en sont à leurs premiers travaux, ils sont bien forcés d'accepter tout ce qui se présente pour montrer ce qu'ils sont capables de faire.

La perfidie de ces petites tracasseries a percé à jour, et l'on ne fera croire à personne qu'il n'y a pas dans la direction des travaux publics, assez de besogne pour occuper deux artistes de talent chacun dans leur spécialité.

M. Barye a déja fait voir des bustes, des figures et des groupes d'animaux, mais M. Chanavard n'a encore pu rien exécuter, et c'est lui surtout que cette mesure doit mécontenter d'avantage, car elle tend à le faire considérer comme tout autre chose qu'un architecte.

PAYSAGES.

MM. ALIGNY, ANDRÉ, BENOUVILLE, CABUT, DESGOFFE, DIAZ, DUPRÉ, FLERS, HUET, JADIN, JUSTIN, LEPOITEVIN, MARILHAT, ROQUEPLAN, ROUSSEAU.

Les paysages sont plus nombreux au Salon de cette année et généralement mieux traités qu'on ne les ait jamais vus. Leur nombre s'est accru dans la même proportion qu'a diminué celui des petits tableaux, et cela se conçoit : la jeune génération qui s'avance pleine de talent et de bonne volonté, se trouve en opposition avec la génération de jouisseurs égoistes, qui s'est emparée de la suprême direction de toutes

choses. Pour ceux-ci, les tripotages de bourse, et les bénéfices des agios sont préférables aux bénéfices plus réguliers et plus durables d'une entreprise utile. Pour eux, un bon dîner vaut mieux qu'un bon livre, une orgie mieux qu'un bon tableau. Ennemis des arts qu'ils ne comprennent pas, ils sont encore plus ennemis de l'industrie qu'ils veulent avoir l'air de protéger, pour envelopper dans la même protection les intrigues de bourse qui les font riches aux dépens des travailleurs.

Pendant cette bourrasque de basse cupidité, les hommes laborieux, les hommes de science et de dévoûment, ont bien été forcés de se replier sur eux-même en attendant que leur tour vînt à eux aussi d'être quelque chose dans le monde, et ce mouvement d'arrêt s'est fait sentir partout dans les arts aussi bien qu'ailleurs.

En voyant le peu de cas qu'on faisait de leurs ouvrages, les jeunes gens se sont décidés à entreprendre des choses moins dispendieuses dont ils trouveraient plus facilement à se défaire. Un grand nombre se sont décidés pour le paysage, parce que dans le paysage il n'y a pas de frais de costumes, et qu'il n'y a pas de modèles à payer après la séance; d'ailleurs quand on a fait dans ce genre un ouvrage d'un mérite

incontestable, on peut espérer d'en tirer parti pourvu qu'on ne soit pas trop élevé dans ses prétentions. Si vous donnez un beau paysage pour le prix que coûterait une gravure médiocre, il y a des chances pour qu'on préfère votre peinture.

C'est peu de chose, j'en conviens, mais enfin c'est toujours cela en attendant un meilleur avenir; et les progrès rapides qui ont été faits en toute chose depuis quelques années, nous garantissent cet avenir. Les idées ne reculeront pas.

Personne ne met en doute qu'il y ait un immense progrès des paysages que faisaient les peintres à la mode il y a douze ou quinze ans, à la plupart de ceux qui sont exposés cette année; bien plus, il y a progrès tous les ans de chacun des artistes exposans sur eux-mêmes; ainsi les ouvrages de MM. Aligny, Cabat, Flers, Jadin, sont supérieurs, chacun dans leur genre, à ce qu'ils ont fait jusqu'ici.

En outre, plusieurs artistes, tels que MM. Benouville, Desgoffe, Diaz, Marilhat, dont les noms n'avaient pas encore été remarqués, ont paru au Salon de cette année d'une manière très brillante, et ont conquis du premier coup une réputation à laquelle d'autres n'arrivent pas toujours après plusieurs expo-

sitions, parce qu'ils s'obstinent à vouloir plier la nature aux formules qu'on leur a enseignées dans les écoles, et qu'ils croient la rendre plus belle en la fardant suivant tel ou tel principe.

Dans la voie d'études radicales que nous avons signalée chez les jeunes gens, nous avons observé diverses tendances, diverses individualités toutes également dignes d'attention.

Nous citerons d'abord M. Aligny, qui suit avec persévérance, depuis plusieurs années, la route qu'il s'est tracée, sans se laisser décourager par le peu de sympathie que sa peinture forte et savante a rencontré chez certains hommes. Nous le citons d'autant plus volontiers, que c'est le seul que nous ayons trouvé dans cette voie de la nature, prise par le caractère et la grande tournure de chaque chose. Peut-être pourrait-on lui reprocher de pousser quelquefois la recherche du haut style et de la largeur de formes, jusqu'à négliger, plus qu'il ne faudrait, l'étude de quelques détails, et c'est là ce qui l'a empêché d'être goûté d'une partie du public. En effet, pour le comprendre, il faut avoir fait des études spéciales, car il a cherché avant tout dans la nature l'élévation de pensée et la simplicité de formes qui font le caractère

INTÉRIEUR D'UNE MÉTAIRIE.

Lith. de Fray.

principal de Poussin, du Lorrain, et des grands paysagistes d'Italie.

C'est surtout dans sa *Parabole du Samaritain* que M. Aligny a exprimé ses idées d'art d'une façon plus complète. On pourra bien comme dans ses autres ouvrages lui trouver quelques défauts de détails; mais il y a une hauteur de style et une intelligence de ce grandiose des peintures italiennes, qu'aucun paysagiste contemporain ne nous semble avoir cherchées dans sa peinture.

M. Cabat par exemple est arrivé par une route tout-à-fait opposée à un talent aussi louable dans son genre que celui de M. Aligny. C'est que la nature, de quelque côté qu'on la prenne, pourvu qu'on l'observe sans préjugés, mène toujours à un résultat satisfaisant ceux qui l'étudient avec constance. M. Cabat est un observatenr spirituel qui étudie la nature avec tact et qui la transporte sur la toile avec finesse. Mais on pourrait lui reprocher de ne pas toujours la suivre d'assez près, et de devenir quelquefois mesquin pour être détaillé.

Au reste, ce reproche porte plutôt sur ses petits tableaux que sur la *Vue de l'étang de Ville-d'Avray*, encore faudrait-il en excepter le *Hameau de Sarrasin*

et le *Bois de Fontenay-aux-Roses*, que je préfère à tous les autres, grands ou petits, parce qu'il est moins froid et plus coloré et plus vigoureusement peint que les autres.

Personne n'a exposé des paysages plus vigoureux, plus adroitement peints en même temps et à moins de frais que M. Roqueplan. La peinture facile et colorée de cet artiste convient admirablement au paysage, qu'avec un peu plus d'étude, il rendrait d'une manière parfaite. Tel qu'il est, il s'élève encore à un haut mérite; ses aquarelles surtout nous semblent autant de petits chefs-d'œuvre.

Le mot de petits chefs-d'œuvre me rappelle un délicieux petit paysage de M. Benouville, *l'Entrée des marnes près Ville-d'Avray*. Il y a de l'air et du soleil dans ce paysage, qui est rendu partout avec la plus grande recherche. M. Benouville s'est mis devant la nature sans préjugé, et il a copié chaque chose telle qu'elle s'est présentée, cherchant le feuillé de chaque arbre, et la nature différente des terrains, des gazons, des palissades et des murailles. Son ciel est fin quoique un peu gris, et la couleur foncée de ses troncs d'arbres est quelquefois un peu exagérée; mais à tout prendre, c'est une œuvre d'un grand mé-

rite, et qui assigne à **M.** Benouville un haut rang parmi nos paysagistes.

Sa vue de l'*Étang de Fausse-Repose* n'est pas abordée d'une peinture aussi large et aussi savante; il y a quelque inexpérience dans l'exécution et quelque hésitation dans l'effet.

La crânerie et l'assurance avec lesquelles **M. Diaz** a abordé sa vue prise aux environs de Sarragosse, lui a complètement réussi. Il y a une solidité et une puissance dans cette peinture qu'on ne trouve pas à un aussi haut point dans les autres ouvrages du même artiste. Il a encore exposé une *Déroute de Turcs* et un sujet tiré du *Moine de Levis*, qui sont faits avec une rare facilité.

L'extrême facilité de **M. Lepoitevin** l'entraîne souvent à se contenter dans ses tableaux d'une indication adroite et à ne pas terminer suffisamment sa peinture. On regrette que cet artiste, d'une fécondité vraiment prodigieuse, ne traite pas ses ouvrages d'une façon plus sérieuse; car le plus souvent, il semble avoir fait son tableau comme il lui est venu, et sans s'en inquiéter autrement.

Cependant, il a montré quelquefois et notamment.

dans sa vue de Caen, que sa peinture ne perdait pas pour être plus terminée.

Les paysages de M. Flers, peints avec adresse et facilité, ne manquent ni de fraîcheur ni d'élégance. Je préfère de beaucoup sa *Vue prise en Picardie*, à son grand paysage, dans lequel il y a des choses exprimées avec un rare bonheur; mais la vue de Picardie me semble préférable sous tous les rapports; nulle part M. Flers n'a mis plus de vérité jointe à une plus naïve originalité. Il y a des gens qui, pour faciliter leur critique, ne veulent voir dans MM. Flers, Dupré et quelques autres, que des imitateurs; c'est commode, j'en conviens, et expéditif aussi, parce que dès qu'une fois on a rendu compte des ouvrages de celui qu'on a jugé à propos de faire leur modèle, il ne reste plus qu'un mot à mettre vis-à-vis le nom de chacun des autres, pour dire copiste plus ou moins fidèle.

Les paysages de M. Dupré ont une solidité et une consistance dans les terrains qui leur donne une grande apparence de réalité; ses figures et ses animaux sont étudiés avec finesse; ses arbres ne sont pas aussi bien; la touche marquetée qu'il a prise pour les rendre n'est pas heureuse en ce sens, qu'elle ne rend pas assez la légèreté du feuillage qui, dans

M. Dupré, a trop souvent quelque chose de solide et de compact qu'on ne trouve pas dans la nature.

Par un défaut contraire, M. Huet est arrivé à ne pas donner assez de consistance aux différens objets qu'il veut exprimer, et qui semblent trop de la même nature. C'est là le plus grand défaut de sa *Vue générale d'Avignon et de Villeneuve-les-Avignons*, prise de l'intérieur du fort Saint-André : La monotonie d'effet, qui règne d'un bout à l'autre, rend encore plus saillant le manque de cette vérité relative de chaque chose qui met de la vie et du mouvement dans le paysage.

Sa *Vue des environs d'Honfleur* est mieux rendue, quoique les objets n'aient pas non plus assez de solidité, et qu'on ne sente pas assez la différente nature du ciel, des eaux, des terrains, etc., différence qu'on trouve mieux appréciée dans sa *Vue du château et de la ville d'Eu*.

Le petit paysage que le jury a laissé exposer à M. Rousseau, suffit pour faire déplorer le *veto* accordé par le gouvernement à la commission de l'Institut. Messieurs de l'Académie auront sans doute trouvé quelque attentat à la morale publique dans les terrains de M. Rousseau ou dans ses feuillés, avec

lesquels il n'y a sûrement pas de gouvernement possible; car ils n'ont pas dû, sans un motif d'une haute gravité, faire tout ce qui était en eux pour perdre l'avenir d'un jeune homme plein de talent; s'ils n'ont voulu qu'exclure mesquinement une belle peinture, ils ont eu tort, car M. Rousseau viendra l'an prochain avec une peinture plus belle encore.

Les paysages de M. Jules André sont presque toujours des portraits naïfs et sans prétention du site qu'il a copié; s'ils approchent pour l'aspect et la couleur des ouvrages de M. Dupré, ils s'en éloignent pour la manière de faire qui est plus fine et plus délicate chez M. André, surtout dans sa *Vue des environs de Paris*.

Dans une vallée aride des environs de Narbonne, M. Desgoffe a trouvé le sujet d'un paysage, d'une finesse de ton et d'une puissance d'effet remarquables. Ces bruyères, ces roches à nu, fuient bien suivant leur distance, et le ciel se comprend bien, par de-là, d'une légèreté et d'une transparence rares.

Sur les premiers plans, deux bergers, dans le costume du pays, se détachent vigoureusement sur le reste du tableau; tout cela est traité avec largeur et puissance, seulement les figures ne sont pas assez des-

sinées, et les premiers plans ne sont pas assez faits. Malgré cela, c'est un beau début pour un jeune homme, qui ne peut manquer d'aller loin s'il suit avec constance la route qu'il a si franchement abordée.

M. Marilhat revient d'Égypte avec des études faites sur place, qui rendent le caractère du pays mieux que rien de ce que nous avons vu jusqu'ici, sa *Vue de la place du Caire*, surtout, doit être d'une grande vérité. On y sent bien le soleil ardent du pays, et les arbres gigantesques n'ont pu parvenir à ce point de développement que sous la température du tropique.

Les autres tableaux de M. Marilhat offrent, dans une moindre dimension, la même puissance d'effet et la même vérité de lumière.

L'étude de la lumière et de l'effet est celle à laquelle nos paysagistes semblent s'attacher de préférence. Aussi un grand nombre ont-ils obtenu des résultats auxquels on ne devait guère s'attendre il y a huit ou dix ans.

M. Jadin, autant que pas un autre, s'est signalé dans cette voie. Prise par un effet de soleil couchant, sa *Vue de la plaine de Monfort-l'Amaury* rend avec bonheur l'effet de la lumière qui glisse sur les ter-

rains les plus saillans, et laisse tout le reste dans une ombre que rend plus sombre encore la vive opposition des parties éclairées.

L'effet de la mare d'eau est bien rendu quoique un peu exagéré, et cette longue file de vaches qui se détachent sur le ciel donnent à cette scène un grand caractère d'originalité.

La *Vue de la plaine du Grésivaudan, près Grenoble*, est mieux que nous n'aurions attendu d'un élève de l'école de Rome; pourtant on y retrouve encore quelque chose de la lourdeur native des élèves de l'académie. Les premiers plans ont de la dureté et les lointains ne fuient pas suffisamment sous le rapport de leur perspective aérienne. Pourtant cette peinture n'est pas sans mérite, et nous la préférons de beaucoup aux autres paysages de M. Giroux, bien que M. Giroux n'y ait pas tenu compte de la vérité de couleur.

Dans un sentiment différent, la peinture de M. Jolivard est moins transparente encore et moins légère de ton que celle de M. Giroux; ses arbres sont mieux dessinés; M. Jolivard les silhouette très habilement sur le ciel; mais quand on examine de suite plusieurs tableaux de cet artiste, on se fatigue bientôt de les retrouver toujours les mêmes, avec le

même feuillé et la même branche invariablement cassée à la même distance du tronc. Le plus grand défaut de M. Jolivard, c'est de ne pas entendre l'effet des lumières et des ombres non plus que la valeur de chaque chose suivant sa couleur et sa distance.

Pourtant on voit que M. Jolivard a fait des études assidues et qu'il a le sentiment de l'harmonie; mais il y a quelque chose de si incohérent dans sa peinture, que je ne sais comment expliquer. On dirait que lorsque ses paysages sont terminés, il les laisse retoucher par un gamin sans expérience, qui met par-ci par-là des lumières sans en apprécier la valeur.

Il y a plus de sagesse dans les ouvrages de M. Justin-Ouvrié, qui sont quelquefois étudiés avec un soin qui va quelquefois jusqu'à la recherche de détails tout-à-fait insignifians.

Je citerai encore M. Amédée de Beauplan, qui a exposé un paysage dans lequel il s'est heureusement tiré de la difficulté de rendre une route régulièrement droite, qui traverse des terrains unis et sans aucun des accidens pittoresques qui donnent du mouvement au paysage.

M. Coignet est demeuré ce qu'il a toujours été, plus

habile faiseur qu'observateur sérieux de la nature. Quant à M. Gudin, on ne sait plus ce qu'il veut faire dans ses marines, c'est de l'or fondu en ébullition pour les eaux : les arbres de ses paysages ne ressemblent à rien, non plus que sa *Vue de Venise* par un clair de lune.

INTÉRIEURS, NATURES MORTES.

MM. POQUEPLAN, DAUSATZ, GRANET, STEUBEN, MOZIN, DUPRÉ, JADIN, Mademoiselle ÉLISE JOURNET.

Plusieurs artistes ont envoyé au Salon des intérieurs ou des peintures de nature morte, qui tranchent complètement avec les ouvrages mesquins et insignifians auxquels l'école académique nous avait habitués en ce genre; les fleurs et les fruits de MM. Redouté et Vendael sont bien pâles à côté des peintures analogues de M. Jadin et de Mlle Élise Journet, comme aussi les intérieurs de M. Bouton, Granet, etc.,

ne peuvent pas entrer en comparaison avec ceux de MM. André, Roqueplan, etc.

Les ouvrages de MM. Granet et Roqueplan, pris dans la même partie de lumière vive et de couleur vigoureuse, et peints dans la même manière de touches franches, hardies, peuvent donner lieu à une comparaison qui ne serait guère favorable au membre de l'Institut.

Dans son tableau qui représente *un vieil amateur de curiosités, dans son cabinet*, M. Roqueplan a déployé une grande puissance d'effet, en même temps qu'il a cherché avec soin la vérité de chacune des choses qu'il a voulu rendre : les vases, les armes, les étoffes, sont admirablement peints, chacun dans leur nature; les figures qui, dans ce genre de peinture, sont ordinairement traitées comme accessoires, ont été rendues par lui avec esprit et finesse. Ses petits enfans surtout sont fort bien, et le mouvement de la petite fille qui se hausse sur la pointe des pieds pour prendre un pot sur un meuble auquel elle ne peut atteindre qu'avec peine, est on ne peut plus habilement rendu.

L'impatience du vieil amateur qui voit casser sa vaisselle sans pouvoir l'empêcher, est fort comique

SALON DE 1858.

et contraste heureusement avec l'indifférence de la bonne qui continue à lui préparer son thé sans faire la moindre attention à son emportement, et sans se mettre en devoir d'en empêcher la cause.

M. Mozin, dans un intérieur analogue, n'a pas également bien réussi; il y a de la dureté dans sa manière, et de la froideur dans sa peinture, qui ne rend pas d'une manière heureuse l'effet de clair obscur qui doit être étudié avant tout, dans ces sortes de tableaux.

La *Vue intérieure d'une chaumière dans le Berry*, par M. J. Dupré, est beaucoup plus harmonieuse de couleur et plus heureuse d'effet. Tous les détails de ce tableau sont rendus avec largeur et en même temps avec finesse; cependant, on pourrait reprocher à cette peinture de ne rendre pas assez le caractère de chaque chose, parce qu'elle est un peu uniforme comme manière de faire.

Le petit tableau de M. Jadin, qui est porté au livret sous le titre de *Produit de Chasse*, est remarquable par une grande vérité de couleur et d'effet, et bien que son gibier ne soit pas en proportion avec les troncs d'arbres, près desquels il est groupé, cela n'empêche pas que sa peinture n'ait le rare mérite de

reproduire admirablement la nature différente des objets qu'il a peints.

A ce mérite qui, chez elle, se trouve porté au plus haut point, mademoiselle Élise Journet joint celui d'une finesse de ton et d'une délicatesse de pinceau qui, indépendamment de ses autres qualités, suffiraient à placer sa peinture au premier rang ; mais ce qui domine le plus chez elle, c'est cette puissance de couleur et cette audace d'effet, qui font qu'elle ne sacrifie rien de la valeur des objets que la nature lui a présentés. Chez elle les fruits, les étoffes, le marbre, l'acier, le cristal, sont toujours vrais et impressionnent juste comme les objets réels qu'ils représentent.

Dans ses tableaux toujours composés avec goût, rien n'est dû au hasard, et tout a été calculé d'avance pour l'effet qu'elle a voulu obtenir ; on sent que les objets sont disposés l'un auprès de l'autre pour se faire valoir le plus possible par l'opposition des couleurs et la variété des formes.

C'est là une chose que M. Isabey ne nous semble pas avoir étudiée avec assez d'attention, car il entasse dans ses tableaux une foule de choses qui se nuisent par leur confusion, et qui fatiguent l'œil de leur désordre maladroit.

Quant à l'effet, M. Isabey ne l'a même pas cherché; il met çà et là sur sa toile des touches de blanc, de noir sur un frottis de bitume; du vert, du rouge par place, et cela sera tout ce qu'il plaira aux regardans; car il n'y a ni forme ni couleur suffisamment arrêtées pour faire reconnaître les objets; au reste, M. Isabey n'a pas l'air de tenir beaucoup à faire de la peinture rendue; il cherche plutôt de la peinture qui soit vite faite, et puisqu'on la lui achète comme cela, il ne l'a fait pas davantage; cependant il se devrait d'être plus difficile envers lui-même.

Quant à M. Granet, ses *Intérieurs* qui ne sont pas plus terminés que ceux de M. Isabey, pèchent par un défaut justement contraire. Ce sont des ébauches durement indiquées, d'un effet moins vrai que ridiculement exageré. Nulle harmonie de couleur, nulle entente de clair obscur. Ici des tons criards qui fatiguent l'œil; là des chairs de femmes dont les ombres sont plus foncées que l'enfoncement obscur sur lequel elles devraient se détacher.

C'est surtout dans sa *Mort du Poussin* que ces effets de blanc et de noir, durement opposés, se font remarquer d'une façon plus sensible.

Il y a aussi quelque exagération en vigueur dans les

intérieurs de M. Dauzats, mais elle est rachetée par une foule de qualités louables qui lui assignent un rang distingué parmi les artistes qui s'occupent de ce genre de peinture. Sa *Vue de la cathédrale de Sainte-Eulalie, de Barcelonne*, est un tableau fort remarquable, surtout par la manière exacte dont la perspective y est étudiée. L'architecture est rendue avec une grande finesse et qui contraste heureusement avec la peinture lourde et pâteuse de plusieurs autres artistes.

SALON DE 1834.

Ste EULALIE.
Cathédrale de Barcelonne.
peint par M. Dauzats.

AQUARELLES.

MM. BELLANGÉ, BARYE, ALFRED JOHANNOT, DECAMPS, ROQUEPLAN, DÉVERIA, MARILHAT, ROBERT, FLEURY.

Le nombre des aquarelles qui ont été exposées cette année, le mérite particulier de quelques-unes, nous font un devoir de leur consacrer un article à part, auquel nous voudrions pouvoir donner plus de développement.

En effet, c'est une chose très remarquable que cette manie d'aquarelles qui, depuis quelques années, s'est emparée du public et qui fait qu'un artiste placé

beaucoup plus avantageusement un dessin sur papier qu'une peinture à l'huile. C'est au point que, dans les ventes publiques, ont voit souvent pousser à des prix fous des lavis grands comme la main, tandis qu'on néglige des peintures d'un mérite souvent supérieur; c'est au point que l'aquarelle presque inconnue des anciens, est devenue le travail le plus lucratif, sinon le plus important d'un grand nombre d'artistes de notre temps.

Dans cette occurrence chacun a cherché à améliorer la manière de faire et à tirer le meilleur parti de matériaux aussi insuffisans que des couleurs à l'eau sur un morceau de papier, et quelques-uns sont arrivés à toute la vigueur de la peinture à l'huile : M. Decamps entre autres, M. Roqueplan et quelques autres, ont exposé quelques dessins qui, sous ce rapport, ne laissent rien à désirer.

M. Barye ne leur cède guère, et ses admirables études d'animaux ont, en aquarelle, toute la vérité et toute la puissance qu'on leur connaît en sculpture. Ses *Lions* surtout sont d'une vérité de pose et de mouvement, d'une tranquille énergie de caractère, en même temps que d'une largeur de dessin qui en font des ouvrages d'un grand mérite.

Ses *Tigres* ne sont peut être pas aussi complétement

réussis, il y a quelque chose d'un peu disloqué dans la pose que l'artiste leur a donnée ; je sais bien que l'extrême souplesse du tigre le rend capable de mouvemens impossibles à presque tous les autres animaux, mais il y a des bornes qui ne peuvent pas être dépassées, et la souplesse même du tigre a les siennes. Après cela l'exagération même du caractère d'un animal, montre que l'artiste a compris, et je préfère de beaucoup une erreur en ce sens, que du côté de la faiblesse, de l'indécision, de l'étroitesse de pensée.

Mais nulle part M. Barye n'a développé l'étude spéciale qu'il a faite du caractère et des instincts des animaux, comme dans les groupes et dans les dessins où il les met en scène. C'est alors du drame vrai et pathétique, si vrai et si pathétique, qu'on en est ému presque autant qu'on pourrait l'être du fait lui-même.

Quand il nous montre un élan enroulé dans les replis d'un boa, qui l'étouffe, c'est avec toute la vérité de chaque détail, avec la vérité de chacun des accessoires qui accompagnent la scène. C'est aux bords de de l'eau, où elle se réfléchit, que l'artiste a placé cette scène de mort. Le monstre, maître de sa victime, l'étouffe d'une pression continue et toujours égale jusqu'à ce qu'il la sente morte. Et l'élan résigné,

comme tous les animaux qui se sentent vaincus, ne fait pas un mouvement pour se débattre. Ils sont là tous deux dans une horrible immobilité. Il est inutile, après cela, de parler de la vérité du paysage, de la richesse de la végétation qui encadrent cette épouvantable scène.

Dans un paysage riche aussi de végétation, mais riche d'une autre façon, M. Decamp a placé un sujet aussi élégant et gracieux, que celui de M. Barye est terrible et imposant : c'est une troupe de jeunes filles qui sont venues se baigner dans les belles eaux d'un grand fleuve qui coule paisiblement dans une vallée solitaire ombragée d'une profusion de beaux arbres.

Il y a un charme et une fraîcheur inexprimables dans cette délicieuse composition ; les petites figures de femmes sont admirablement dessinées ; elles se détachent fraîches et blanches sur un fond de verdure, et les formes suaves, harmonieuses et élégantes, de ces beaux corps de femmes, se répètent dans l'eau comme dans un miroir. A travers les arbres on aperçoit un temple grec qui jette sur la scène un délicieux reflet des pastorales antiques.

La *Lecture d'un firman, chez l'aga d'une bourgade,* nous transporte à d'autres temps, et nous fait

SALON DE 1831.

Alfred Johannot — Lith. de Lemercier

CROMWELL

Sa famille le conjure de ne pas signer l'arrêt de Mort de Charles 1er

presque assister à cette scène si bien comprise et si finement rendue.

Les aquarelles de M. Bellangé sont bien préférables à sa peinture; il sait rendre habilement, dans ce genre de dessin, des scènes piquantes qui perdent ordinairement de leur caractère à être transportées sur une toile. Celles de M. Robert Fleury, au contraire, ne valent pas ses petits tableaux; M. Devéria en a exposé plusieurs qui ne sont ni mieux ni plus mal que tout ce qu'on a pu voir de lui.

M. Alfred Joannot en a exposé plusieurs, dont aucune ne nous semble préférable à celle qui représente la *Famille de Cromwel, le conjurant de ne pas signer l'arrêt de mort de Charles* Ier; les figures sont heureusement disposées et rendues avec toute l'adresse et la coquetterie qui caractérisent habituellement sa peinture. Pas même celle dont le sujet est tiré du troisième acte de la *Maréchale d'Ancre*, de M. Alfred de Vigny; en effet, il y a dans ce dessin quelque chose de trop théâtral, et qui vise trop évidemment à l'effet dramatique, et qui ne fait que le charger, tandis que la famille de Cromwel est bien plus naturelle de geste, de mouvement et d'attitude, en demandant grace pour le roi d'Angleterre, à l'infléxible Olivier, qui a résolu de donner une grande leçon au monde, en lui mon-

trant que la justice humaine peut quelquefois atteindre une tête couronnée, et que la hache du bourreau ne fait pas de différence entre un cou royal et un autre cou.

Les aquarelles de M. Jadin sont fort remarquables cette année par la vigueur avec laquelle elles sont traitées, et une certaine solidité qui rappelle la peinture à l'huile. Celle de M. Marilhat sont en tout semblables à ses tableaux; il n'y a de différence que la matière et la dimension, le talent est le même et l'exécution ne lui cède pas.

Quant à M. Roqueplan, il a tellement réussi à se rendre maître du métier de ce genre de dessin, que je ne sais si je ne préférerais pas tel de ses dessins même à sa peinture à l'huile. Dans sa *Vue prise dans les Vosges*, par un effet de soleil couchant, étant arrivé à un résultat que nul autre n'avait obtenu avant lui. Il y a de l'air et du soleil sur cette feuille de papier, un ciel profond et transparent; on sent bien les distances de chaque chose, et l'on pourrait passer entre les arbres de la forêt.

Le seul reproche qu'on pourrait faire à ce dessin, c'est de manquer un peu de légèreté et de finesse dans les terrains et dans les masses d'arbres du fond; au

reste, l'aquarelle pèche si souvent par un défaut contraire, qu'on ne peut guère blâmer M. Roqueplan d'un peu de lourdeur dans un dessin remarquable à tant d'autres titres.

Je voudrais pouvoir parler de plusieurs dessins sans doute fort estimables, quoiqu'ils ne m'aient pas paru aussi remarquables, comme talent et comme exécution, que ceux que je viens de citer.

GRAVURE.

MM. MERCURI, JOHANNOT, PRÉVOST, CALAMATA, FRILLEY, ETC.

Sous l'influence de l'école académique qui a fourvoyé les autres arts, la gravure était tombée si bas, que, malgré les efforts de plusieurs artistes, à peine parvient-elle à donner signe de vie, et que le grand nombre des graveurs est encore loin de faire aussi bien que les Anglais, qui pourtant ne sont pas forts; car, quand on a fait la part de la finesse, de leur triste finesse qui est encore loin d'être comparable à celle d'Albert Duret, et de ce qu'on appelle les *pe-*

tits maîtres allemands; quand, dis-je, on a fait la part de cette finesse et d'un certain charme d'harmonie toujours le même et qui n'a rien de vrai, il reste bien peu de choses à louer dans leurs gravures, dans lesquelles on ne trouve jamais ni vérité d'effet ni science de dessin.

Les graveurs anglais ont mis dans leurs ouvrages un charme dont nos compatriotes doivent profiter s'ils veulent prétendre à quelques succès; c'est un progrès dont il faut tenir compte; mais ils ne doivent pas les imiter dans leurs défauts, et c'est ailleurs qu'il leur faut chercher des modèles s'ils veulent faire des têtes, des pieds, des mains, des bras et des jambes qui ressemblent à quelque chose.

Sans remonter bien loin, ils trouveront chez nous, dans les gravures de Lebas, un dessin savant et une admirable interprétation des maîtres qu'il a rendus; dans les estampes de Desnoyers et dans quelques-unes de celles de Richomme, ils trouveront des traditions que nous préférons à celles des chercheurs de taille qui se sont mis à la suite de Scarpe et de Rainebach.

Mais s'ils veulent arriver à une gravure savante et conciencieuse en même temps que rendue avec

charme, ils doivent étudier tout ce qui a été fait jusqu'à nos jours, depuis le temps d'Albert Durer, de Marc-Antoine et de Lucas de Leyden.

Ils trouveront d'un côté les belles et savantes estampes italiennes, et surtout celles des artistes formés chez les Carraches ; de l'autre, l'école de Goltius et les Sadeler ; plus tard, les gravures flamandes ; puis Édelcnik et les Audran, et cet admirable Abraham Bosse, qui lutta avec tant d'énergie et de persévérance contre la cabale académique, que plus d'une fois messieurs de l'Académie des Beaux-Arts eurent recours aux cavaliers de la maréchaussée, gendarmerie d'alors, pour imposer silence à un artiste dont le sens droit et la logique les importunaient.

On nous assure qu'on cherche un moyen d'en finir avec ceux des artistes récalcitrans dont l'opposition devient embarrassante ; celui que nous citons en vaut bien un autre, et l'on doit nous savoir gré de l'avoir indiqué, si l'on n'y avait pas encore songé. Pardieu cela serait parfait pour venger l'amour-propre de ces messieurs, ce serait un moyen infaillible d'imposer silence à toute critique un peu franche, que d'emprisonner les contradicteurs indépendans ; comment se fait-il qu'on n'ait pas encore songé à celui-là ?

En attendant revenons à nos graveurs.

Nous commencerons par *les Moissonneurs*, gravés par M. Mercuri, d'après le tableau de M. Robert, exposé au Salon de 1831. Cette admirable petite gravure, exécutée avec une finesse et une précision incroyables, laisse loin derrière elle tous les ouvrages contemporains, dont elle ne suit aucune des traditions. Il faut remonter jusqu'au temps des Marc-Antoine, pour trouver la source des inspirations de M. Mercuri, qui, tout en étudiant le maître, s'est bien gardé d'en faire une pastiche servile.

Le tableau est très bien; mais le graveur l'a reproduit avec une intelligence rare : la pureté et la fermeté du contour, la science du dessin et le style des figures, qui sont les qualités les plus remarquables de M. Robert, ont plutôt gagné qu'ils n'ont perdu sous le burin de M. Mercuri.

Au contraire, dans la gravure du *duc d'Anjou, déclaré roi d'Espagne*, d'après M. le baron Gérard, les défauts du tableau, qui, certes, n'en manque pas, ont été plus chargés qu'amoindris par M. Alfred Johannot; d'ailleurs, il y a une sorte de dureté désagréable dans cette estampe, et l'on n'y reconnaît pas le goût habituel que cet artiste sait si bien mettre dans ses petites vignettes à l'eau forte.

M. Muller s'est donné beaucoup de mal pour tirer parti du tableau de *Diane et Endymion* de M. Langlois; mais il n'a pas pu en venir à bout plus que tout autre ne l'aurait fait à sa place, pourtant il y a une grande habileté de métier dans cette planche; mais M. Muller a le tort de graver trop généralement en gros, ce qui l'empêche d'étudier la finesse, et rend sa gravure lourde et sans transparence. Les graveurs italiens faisaient mieux avec moins de travail.

Les deux gravures exposées par M. Prévost, toutes deux remarquables comme exécution, ne le sont pas autant comme objet d'art, mais la faute n'en est pas entière au graveur qui a été on ne peut plus mal servi par ceux qui lui ont donné ces deux tableaux à graver: le *Saint Vincent de Paule prêchant devant la cour de Louis XIII, pour les enfans abandonnés,* aussi bien que *Louis XIV donnant sa bénédiction à Louis XV.*

Dans le premier de ces deux tableaux, qui commence à gauche par une moitié d'homme mal drapé et disgracieusement coupé par le cadre, les figures de premiers plans sont hors de proportion avec celles de second plan et ainsi de suite. Cela vient de ce que M. Delaroche tâtonnant toutes ses peintures comme ses confrères en Institut, fait un tableau tous les six ou huit ans, et ne peut pas se familiariser avec la mise

en scène d'un tableau, et n'entend rien à la disposition de ses personnages. Ainsi, ayant placé la première figure trop près de son œil, elle devient gigantesque comparativement à la seconde, dans la main de laquelle elle met de l'argent; celle-ci est gigantesque pour la troisième, qui est gigantesque pour celle qui touche, et ainsi de suite jusque dans le fond, où l'éloignement diminue la rapidité de la décroissance de perspective.

Avec un défaut aussi choquant dans son original, un graveur aura beau faire, il ne parviendra pas à faire une estampe supportable, et si M. Prévost eût été mieux conseillé, il n'aurait pas ainsi perdu son temps et son talent; car il en a beaucoup, bien qu'à l'exemple de M. Dupont, il cherche encore trop exclusivement la taille et un certain modelé à facettes qui n'indique pas la forme d'une manière savante.

Dans le masque de Bonaparte, gravé d'après le plâtre rapporté de Sainte-Hélène, par le docteur Automarchi, M. Calamata a aussi le défaut de chercher la taille dans une gravure qui devrait être toute d'effet et de sentiment.

Dans les petites vignettes, plusieurs de nos graveurs ont déjà obtenu des résultats satisfaisans.

MM. Fréley, Blanchard, Prévost, Lecomte, Tavervier, Levivre, etc., nous semblent destinés à lutter avec avantage contre les Anglais; car ils dessinent mieux que les artistes d'outremer, et quand ils voudront s'y appliquer avec constance, ils auront des travaux aussi fins et peut-être plus que les leurs; car ce n'est qu'une affaire d'assiduité et de persévérance.

Parmi les graveurs en bois qui ont exposé des ouvrages remarquables, nous citerons MM. Andrew, Bert, Leloir, Lacoste, Thompson et quelques autres. L'espace nous manque pour en parler avec plus de détail.

Récompenses, Acquisitions,
et Travaux.

CROIX D'HONNEUR.

Ont été nommés officiers de la Légion-d'Honneur :

Peinture. — M. Paul Delaroche.
Sculpture. — M. Pradier.

Ont été nommés chevaliers de la Légion-d'Honneur :

Peinture. — MM. Bellangé, Rémond, Tanneur.
Sculpture. — M. Foyatier.
Architecture. — M. Chenavard.
Gravure. — Leisnier.

MENTIONS HONORABLES.
PREMIÈRE CLASSE.

Histoire. — MM. Ingres, Blondel, Cogniet (Léon), Delorme, Guérin (Paulin), Monvoisin, Roqueplan, Scheffer aîné, Schnetz.

Genre historique. — MM. Beaume, Caminade, Destouches, Granet, Heim, Mauzaisse, Vernet (Horace).

Portraits. — MM. Bonnefond, Champmartin, Court, Dubufe, Duval-le-Camus, Granger, Mme Haudebourt-Lescot, Hesse (A), Larivière, Picot, Rouillard, Scheffer (Henri), Steuben.

Paysage et Marine. — MM. Dagnan, Giroux (A.), Gudin, Isabey, Jolivard, Regnier, Rémond, Renoux.

Miniature. — MM. Isabey père, Millet, Mme de Mirbel, Saint.

Sculpture. — MM. Cortot, Duret, Pradier, Rude.

DEUXIÈME CLASSE.

Gravure. — M. Prévost.

Lithographie. — MM. Chapuy, Maurin.

Histoire — Mme Dehérain, MM. Etex, Latil, Quecq, Vauchelet, Ziegler.

Genre historique. — MM. Amiel, Decaisne, Dedreux-Dorcy, Faure (A), Gigoux, Goyet (E.), Mlle Godefroid, Lépaulle, Wachsmut.

Genre. — MM. Dauzats, Fouquet, Franquelin, Guet, Jeanron, Perrot, Pingret, Roëhn (Alph.).

Paysage et Marine. — MM. Aligny, André (J.), Debez, Dupré, Mme Empis, Goureau, Huet (P.), Justin-Ouvrié, Lapito, Lepoittevin, Malbranche, Mozin, Smargiassi, Tanneur.

Miniature. — MM. Carrier, Lequeutre, Mme Watteville.

Aquarelle. — MM. Jaime, Roberts.

Architecture. — M. Chenavard.

Sculpture. — MM. Bougron, Chaponnière, Desbœufs, Droz, Elshœcht, Jaley fils, Ramus.

Gravure. — Prévost.

TROISIÈME CLASSE.

Peinture sur Porcelaine. — Mme Paulinier.

Lithographie. — M. Chapuy, Maurin.

MÉDAILLES.

MÉDAILLES DE PREMIÈRE CLASSE.

Histoire. — MM. Bruloff, Navez.
Genre Historique. — Fleury-Robert, Grenier, Langlois (Ch.).
Paysages et Marine. — M. Decamps, Mlle Sarazin de Belmont.
Gravure. — MM. Muller, Vallot.
Lithographie. — M. Sudre.

MÉDAILLES DE DEUXIÈME CLASSE.

Histoire. — MM. Ronjon, Signol.
Genre historique. — MM. Brune (A.), Massé.
Paysages et Marine. — MM. Cabat, Mercey.
Miniature. — Mlle Delacazette.
Gravure. — M. Mercuri.
Sculpture. — MM. Allier, Barre, Bion, Duseigneur, Feuchères, Gayrard fils, Gechter, Grass, Grévenich, Thérasse.

MÉDAILLES DE TROISIÈME CLASSE.

Genre. — MM. Dedreux, Pigal, Saint-Jean.
Paysages et Marine. — MM. Beauplan, Fleury (Léon), Petit, Rousseau.
Portraits. — MM. Jadin, Jony, Mlle Lebaron.
Miniature. — Mme D'Aubigny, MM. Cassot, Fradel, Mlle Pfenninger, M. Vernet (Jules.).
Lithographie. — MM. Haghe, Harding, Marin-Lavigne.
Sculpture. — MM. Kirstein père, Kirstein fils.
Portraits à l'aquarelle et au crayon. — Mlle Clotilde Gérard, MM. Gué (Oscar), Villeret, Mme Kautz, M. Viollet-Leduc.
Porcelaine. — Mme Turgan.

ACQUISITIONS D'OUVRAGES DE PEINTURE.

Peinture.—MM. Aligny, André (J.), Berré, Beaume, Bertin (E.), Bertin (J.-V.), Bidauld, Boyenval, M^{lle} Collin, Cottrau, Dauzats, Delacroix, Delorme, Dubois (T.), Dupressoir, M^{me} Empis, Garneray (L.), Gagnery, Giroux (A), Gué, Guiaud, Isabey (E.), Jacquand, Jolivard, Jollivet, Justin-Ouvrié, Langlois (Ch.), Lepoittevin, Malbranche, Monvoisin, Mayer, Parke, Rémond, Renoux, Regnier, Scheffer aîné, Schnetz, Sébron, Smargiassi, Tanneur, Tassaert.

ACQUISITIONS D'OUVRAGES DE SCULPTURE.

Sculpture. — M. Gayrard père, Jaley fils, Rude.
Gravures en médaille. — M. Barre père.

COMMANDES DE PEINTURE.

Pour le château de Fontainebleau. — MM. Allaux, Abel de Pujol, Picot.

Pour le musée national de Versailles. — MM. Bellangé, Coignet (Léon), Lami (Eugène), Mauzaisse, Scheffer (Henri).

COMMANDES D'OBJETS DE SCULPTURE.

Pour le musée national de Versailles. — MM. Cortot, Dumont fils, Duret, Legendre-Héral, Rude, Petitot, Grevenich, Bougron, Desbœufs, Flatters, Guillot, Lescorné, Maindron, Matte, Pigalle, Ramus.

CONCLUSION.

La déplorable influence que les hommes et les doctrines de l'Académie des Beaux-Arts exercent encore sur la distribution des travaux et des récompenses, a porté des fruits cette année comme les années précédentes. Le pouvoir, qui s'est trop accoutumé à croire ces gens-là sur parole, ne s'est pas aperçu du rôle assez étrange qu'on lui faisait jouer, en le constituant en état d'hostilité contre tout ce qu'il y avait au Salon d'artistes capables et laborieux, pour soutenir je ne sais quelles nullités que MM. les profes-

seurs mettent en avant, parce qu'ils sont bien sûrs de ne trouver jamais de rivalité parmi ces gens-là.

La malveillance qui a présidé à la formation de ces listes, est égayée çà et là par des inadvertances fort comiques, de petites méchancetés, et des traits d'effronterie incroyables.

Les défenseurs de la morale publique, les proscripteurs de l'*art fangeux*, comme dit un de leurs spirituels journaux, ont voté le grade d'officiers de la Légion-d'Honneur pour récompenser le groupe obscène de M. Pradier. Si cet artiste a de l'ambition, il sait maintenant le moyen de parvenir : quelque chose d'un peu plus ordurier, et il était fait grand-croix de l'Ordre, ou tout au moins commandeur; mais il ne faut désespérer de rien, partie remise n'est pas perdue.

Les faiseurs de listes ont aussi de temps à autre des momens on ne peut plus facétieux; ils ont donné une médaille à M. Decamps. Une médaille de quoi? une médaille de paysage; oui une médaille de paysage; comme ils ont dû être heureux quand ils ont eu trouvé celle-là, paysage *le Corps-de-garde turc*, paysage *la Défaite des Cimbres*, paysage *les deux Ânes*, paysage *la Lecture du firman*; il faut convenir que

ces messieurs pratiquent fort agréablement le charge au profit de la bonne peinture.

Mais ils s'entendent mieux encore à exclure des travaux du gouvernement tous ceux dont le talent pourrait compromettre leur réputation et leurs bénéfices; ainsi, dans les ouvrages achetés, dans les travaux distribués, rien à M. Gigoux, rien à M. Prune, rien ou peu de chose à nos premiers paysagistes; rien à MM. Préault, Duseigneur, Bion, quand, en sculpture surtout, il n'est pas d'exposant qui n'ait obtenu quelque chose, et qu'on a donné des travaux et des récompenses à des gens qui n'ont pas exposé depuis trois ou quatre ans.

Quant aux architectes, il n'en est pas plus question que s'il n'y en avait pas au monde ; c'est plus commode, on se distribue les travaux en comité secret, et l'on ne craint pas le contrôle de la publicité.

Pour couronner l'œuvre et se donner un air d'aimable négligence, en hommes supérieurs qui ne pouvaient s'astreindre à savoir au juste ce qu'ont pu faire les gens qu'ils veulent récompenser, ils ont donné une médaille de portrait à M. Jadin; c'est charmant, d'autant plus charmant, que M. Jadin n'a peut-être jamais fait de portrait, et qu'il n'a jamais exposé que des tableaux de nature morte et des paysages.

Au reste, si les noms de plusieurs des artistes dont

nous avons loué les ouvrages ne se trouvent pas dans la liste des récompenses, tandis qu'on y rencontre ceux de plusieurs que nous avions critiqués, ce résultat nous étonne peu, nous n'avions pas compté voir les coteries qui se partagent l'exploitation des beaux-arts céder si facilement devant une critique raisonnable venant en aide aux gens de talent, car nous savions d'avance, qu'eussions-nous sept fois raison, notre logique ne prévaudrait pas encore entre les prétentions les plus extravagantes de gens qui, par leur position, sont à la fois juges et parties; toutefois, si nous nous attendions à les trouver malveillans et brutalement haineux comme par le passé, nous n'avions pas compté sur le surcroît de ridicule dont ils se sont gratuitement chargés.

Après cela, toutes les récriminations dont ils ont usé pour tâcher de discréditer nos critiques, nous touchent peu, car tous les gens sensés savent bien qu'on ne s'époumone pas à crier au scandale quand on a quelque chose de raisonnable à objecter; ces hautes indignations ont servi trop souvent à cacher le désappointement de ceux qui n'ont rien de mieux à répondre, pour qu'on en soit dupe maintenant; quand on a de bonnes raisons, on les dit.

Ils crient à l'exagération et au scandale. Ils n'ont

donc pas compris que nous avons mis toute la mesure et la modération possibles dans nos attaques? Ils n'ont pas compris que nous les avions ménagé beaucoup, et que nous n'avions pas dit la moitié de ce que nous avions sur le cœur? Elles sont vraiment étranges les récriminations qu'on nous adresse! Eh! que diraient-ils donc si nous avions exprimé toute notre pensée? si nous avions dit qu'il n'y a pas dans toute leur académie un homme de science et de talent, qu'il n'y a pas dans tous les peintres de l'Institut un homme qui sache ce que c'est que de la peinture, et qui soit capable d'en parler avec connaissance de cause.

Eh bien! c'est cela pourtant : il n'y a pas un seul homme, parmi les faiseurs à grande réputation, qui comprenne le sens des ouvrages que les vieux maîtres nous ont laissés, qui sache voir la différence qu'il y a de l'un à l'autre, et ce que chacun d'eux a cherché dans ses ouvrages.

A force d'avoir vu de la peinture, ils reconnaîtront bien à peu près l'œuvre de tel ou tel peintre, et l'école à laquelle il appartient, mais ils ne sauront pas dire nettement à quoi ils la reconnaissent et préciser les raisons qui la leur font attribuer à celui-ci plutôt qu'à celui-là. Ils se connaissent en peinture à peu près

comme.les marchands de tableaux, et comme eux ils sont incapables d'apprécier le principe qui a dirigé l'artiste dans l'exécution de son œuvre ; ils sont incapables de porter un jugement motivé sur une œuvre d'art.

N'ayant aucun principe fixe, aucune idée arrêtée sur l'art en général, pas plus que sur leur spécialité en particulier, ils ne savent mettre dans leurs ouvrages aucune science, aucun caractère, aucune forme positive. Aussi ne savent-ils jamais de quel bout s'y prendre pour commencer une peinture, et ils vont sans cesse faisant et refaisant les mêmes choses, pendant huit ou dix ans, sans que leur œuvre soit plus savamment rendue que les premiers mois; seulement ils y ont mis plus de poli, de luisant, et de ce fini insignifiant et maladroit qui fait mal à voir, tant il sent, à chaque coup de pinceau, la peine qu'il leur a fallu pour en venir à bout. Leur exécution est un travail de malheur, à vous dégoûter à tout jamais de faire de la peinture.

Et les voilà tous, depuis *Jane Gray* jusqu'au *Guerrier de Constantin,* depuis M. Bidault jusqu'à M. Heim : partout même peinture vide et sans valeur, même dessin sans science et sans caractère, même couleur fausse et sans harmonie, même effet dur et sans profondeur.

De tous les peintres d'un certain âge, M. Sigalon est le seul qui ait compris la peinture d'une façon sérieuse, et qui ait montré dans ses tableaux une étude savante et approfondie des ouvrages des grands artistes du temps passé; aussi se sont-ils bien gardés de le recevoir dans leur Institut; il leur faut des gens dont la comparaison soit moins blessante pour leur amour-propre.

Les sculpteurs ne sont pas à beaucoup près de la force des peintres.

Quant aux architectes, c'est à faire pitié. Non-seulement ils n'entendent rien aux choses d'art, mais ils n'ont pas même les notions les plus indispensables de géométrie et de statique; pas un d'eux n'est capable de faire une épure de coupe de pierre un peu compliquée, et je les mets au défi de trouver, dans toute la quatrième classe de leur Institut, un homme capable de dresser sur sa base l'obélisque de Louqsor. Ils trouveront quelque jeune homme inconnu qui aura la science dont ils tireront l'honneur et le profit, ou bien ils seront forcés d'avoir recours à l'ingénieur de la marine qui l'a abattu.

L'ignorance absolue où ils se trouvent des matériaux dont ils peuvent disposer, les forcent à des tâtonnemens, et leur donnent cette hésitation et cette

couardise qu'on remarque dans tout ce qu'ils entreprennent. Ainsi, tandis qu'un simple charpentier de Schaffhouse a été jeter, il y a près de cent ans, un pont de bois d'une seule arche de quatre cent pieds de diamètre ; tandis qu'un jeune homme, un Français, qui, par le privilége qui court, n'a pu trouver en France à mettre en œuvre son talent, construit en Suisse, à l'heure qu'il est, un pont de fil-de-fer de plus de huit cent pieds de longueur, sans aucun point d'appui intermédiaire ; les hommes employés par notre gouvernement n'osent pas jeter un pont suspendu sur toute la largeur de la Seine. A Paris, centre de toute lumière et de toute science, les hommes qui ont la confiance de l'administration, et qui, par conséquent, devraient être les plus savans et les plus éclairés, n'osent pas se fier à des cordes de fil-de-fer, parce qu'ils ne savent pas en calculer la force ; et ils embarrassent le cours de la rivière de piles de pierres complètement inutiles, mais qui rassurent leur poltronnerie, et qui les dispensent de chercher sur le sol des points d'appui suffisans pour s'en passer.

D'ailleurs, en cela comme en tout le reste, ils tâtonnent et agissent en aveugles, parce qu'ils n'ont pas la science positive dont les principes certains et invariables donnent à l'homme qui les possède plei-

nement, la confiance en lui-même sans laquelle on ne produira jamais de grandes choses.

Mais peintres, sculpteurs, architectes, sont tous dans l'ignorance absolue des principes mêmes de leur art; c'est au point qu'on croirait que cela tient chez eux à quelque infirmité, car ils n'ont pas même cet instinct naturel qu'on trouve chez les hommes de bon sens, indépendamment de toute science et de toute étude.

Aussi quelle considération voulez-vous que l'on conserve pour ces gens-là, si l'on vient à les comparer à des hommes aussi universellement savans que Michel-Ange, Raphaël, Pierre Pujet et Léonard de Vinci; à des hommes aussi complets dans leur spécialité que le Caravage, le Titien, Rembrand, Rubens ou Velasquez?

J'aurais pu dire tout cela et bien d'autres choses encore, j'aurais pu faire toucher au doigt leur nullité absolue; mais, malgré l'évidence, on ne m'aurait pas voulu croire; et pourtant c'est la vérité pure.

Il a donc fallu ne soulever qu'à demi l'enveloppe de préjugé qui les protége et leur conserve un reste de crédit dans le monde, il a fallu les ménager d'abord

pour amener le public à douter de leur infaillibilité. Et cependant ils crient à l'exagération et au scandale comme s'ils ne sentaient pas combien je les ai ménagés dans le cours de ce livre.

Mais c'est une rude besogne et qui me fatigue, d'aller ainsi mesurant mes paroles, de dire : Celui-ci est passable, celui-là est un peu mieux, cet autre un peu plus mal ; quand tous sont mauvais, si mauvais, si également nuls et insignifians, que, du plus au moins, c'est presque à tirer au doigt mouillé.

D'ailleurs, ils doivent m'en savoir peu de gré, car ce n'est pas par égard pour eux que j'ai usé de ces ménagemens, mais seulement pour le public, qui, n'étant pas suffisamment préparé à cette attaque, n'aurait pu comprendre d'abord combien elle serait juste et méritée, et aurait pris peut-être pour l'inspiration d'une pensée de haine ou de jalousie, ce qui n'aurait été que l'expression vraie et entière d'une conviction motivée sur des raisons que personne n'a essayé de combattre, parce que personne ne combattra avec avantage contre une cause juste et raisonnable.

Au reste, ils verront bien au prochain Salon que ceci n'est qu'une guerre d'escarmouche, et qu'il nous

reste à dire tout autre chose. Car, comme c'est avant tout pour faire triompher nos principes d'art que j'ai pris la plume de critique, je la prendrai encore pour dire franchement toute ma pensée, mais ce sera pour la dernière fois, mon ambition n'étant pas de faire de l'esprit à propos des ouvrages des autres.

Ainsi donc, cher lecteur, au Salon prochain et que jusque-là Dieu vous ait en sa sainte et digne garde.

FIN.

TABLE.

—

	Pages
Introduction.	5
Ouverture du Salon. — Aperçus généraux.	29
Ouvrages de haute dimension.	31

TABLEAUX DE GRANDE DIMENSION.

Peinture. — Grands tableaux. — MM. Ingres et Delaroche.	57
MM. Gigoux, Delacroix, Decamps, Brune, Scheffer, Monvoisin, Bruloff.	83

	Pages
MM. Blondel, Paulin, Guérin, Delorme, Goyet, Jolivet, Roqueplan, Horace Vernet, Robert, Fleury, Étex, Heim, Granet, etc. . . .	107
Sculpture.	129
Groupes statues et bas-reliefs. — MM. David, Cortot, Pradier, membres de l'Institut.	133
MM. Maindron, Dieudonné, Bion, Duseigneur, Jaley fils, Grevenich, Rude, Foyatier, Legendre-Héral, Chaponnière, Feuchère, Préault.	149
Architecture.	167

PORTRAITS.

Portraits. — Du portrait en général.	187
Peinture. — MM. Mausaisse, Raverat, Lourdière, Couder, Court, Pérignon, Touillard.	199
MM. Ingres et Gigoux.	215
MM. Delacroix, Dubuff, Champmartin, Lepaulle, Schnetz, Keller, Vauchelet, Schwiter, Steuben, Hesse, Latil.	227
MM. Decaisne, Guichard, A. et H. Scheffer, Bellangé. — M^{mes} de Mirbel, Élise Journet, Haudebourt-Lescot, Julie Bresson, Lavalard.	239
Sculpture.	257
Bustes et Statues. — MM. David, Pradier, Elschoet, Danton, Duret, Etex, Ruoltz.	265
Ouvrages de petite dimension.	275

PEINTURE.

Pages

MM. Decamps, Beaume, Grenier, Bellangé, Brémond, Keller, Biard, Pigal, Francis, Badin, Horace Vernet. . 289

MM. Gigoux, Delaroche, Robert, Fleury, Bestouches, Eugène Lami, Tassaert, Alfred et Tony Johannot. . . 303

Sculpture. — MM. Barye, Collin, Klaymon, Kirstein. . 321

PAYSAGES.

MM. Aligny, André, Denouville, Cabat, Desgoffe, Diaz, Dupré, Flers, Huet, Jadin, Justin, Lepoittevin, Marilhat, Roqueplan, Rousseau. 333

INTÉRIEURS, NATURE MORTE.

MM. Roqueplan, Granet, Mezin, André, Dauzats, Jadin. — M^{lle} Élise Journet.

GRAVURE.

MM. Mercuri, Johannot, Prévost, Calamata, Friley, etc. 369

Récompenses, acquisitions et travaux. 377

Conclusion. 381

VIGNETTES.

1. La Bonne Aventure, d'après M. Gigoux. 86
2. Jeanne la Folle, d'après M. Moivoisin. . . : . . 102
3. Fragment d'un bas-relief, par M. Préault. 162
4. Portrait de M^{lle} Mercœur, d'après M^{lle} Élise Journet. 246
5. Corps-de-garde Turc, par M. Decamps. 290
6. Scène d'Arabes, d'après M. Horace Vernet. . . . 301
7. Saint-Lambert, par M. Gigoux. 306
8. Enfans gardant du gibier, d'après M. Robert Fleury. 311

	Pages
9. Mort de Duguesclin, d'après M. Tony Johannot. . .	317
10. L'Entrée des Marnes, près Ville-d'Avray, par M. Benouville.	340
11. Intérieur d'une Métairie, par M. Cabat.	339
12. Vue de la vallée de Grésivaudan, d'après M. Giroux.	346
13. Un amateur de Curiosités, d'après M. Roqueplan. .	352
14. Cromwell, par M. Alfred Johannot.	363

FIN DE LA TABLE.

ERRATA.

Page 8, ligne 2, première de la note, *au lieu de* n'en, *lisez*: ne.
— 10, Supprimez la dernière ligne, pour la transporter au bas de la page 11.
— 11, Ajoutez au bas la dernière ligne de la page 10.
— 13, — 17, *au lieu de* vers, *lisez*: sur.
— 21, — 20, Tessiers, *lisez*: Teniers.
— 59, — 2, MM. Ingres, Delaroche et Blondel, *lisez*: MM. Ingres et Delaroche.
— 60, — 6, sa peinture, *lisez*: leur peinture.
— Id., — 8, il ne s'inquiète, *lisez*: ils ne s'inquiètent.
— 61, — 24, le tirer de l'état d'abaissement où il se trouve, *lisez*: les tirer de l'état d'abaissement où ils se trouvent.
— Id., — 8, de Lacroix, *lisez*: Delacroix.
— 72, — 21, Northcode, *lisez*: Northcote.

Page 195, ligne 10, *au lieu de* qui s'élèvent si fort, *lisez :* qui déclament si fort.
— 203, — 14, sur les or, *lisez :* sur les ors.
— 217, — 16, Quoi ! tu t'en vas, tu nous, *lisez :* Tu t'en vas, quoi ! tu nous.
— 219, — 12, de rendre, *lisez :* de comprendre.
— 221, — 3, à ce que la même peinture soit, *lisez :* à ce que le même ouvrage soit.
— 233, — 2, frettis, *lisez :* frottis.
— 234, — 6, s'arrêteraient à ses peintures de cette année, *lisez :* s'arrêteraient devant les ouvrages qu'il a exposés cette année.
— *Id.*, — 20, tous ceux que nous avons vu de lui, *lisez :* tout ce que nous avons vu de lui.
— 239, — 1, Ducaisne, *lisez :* Decaisne.
— *Id.*, — 4, Julie Busson, *lisez :* Julie Bresson.
— 241, — 10, et mieux, *lisez :* et mieux compris.
— *Id.*, — 11, M. Scheffer, *lisez :* M. H. Scheffer.
— *Id.*, — 15, un *lever de l'Aurore*, *lisez :* un groupe représentant le *lever de l'Aurore*.
— 242, — 6, de finesse, de ton, *lisez :* de finesse de ton.
— 245, — 3 et 4, dont nous avons déjà parlé, par M. Gigoux, *lisez :* M. Gigoux, dont nous avons déjà parlé.
— 263, — 11, chaque tête, *lisez :* chacune des têtes.
— 283, — 1, suivant le différent caractère de chacun, *lisez :* suivant le tempéramment et le caractère différent de chacun.
— 290, — 19, au grand trot, dans la poussière, vivement éclairés, *lisez :* au grand trot vivement éclairés.

www.ingramcontent.com/pod-product-compliance
Lightning Source LLC
Chambersburg PA
CBHW051354220526
45469CB00001B/241